职业院校学前教育专业"十四五"系列教材

基本乐理与视唱练耳实训教程

主编 彭余全 杨萍

华中科技大学出版社
http://press.hust.edu.cn
中国·武汉

图书在版编目(CIP)数据

基本乐理与视唱练耳实训教程/彭余全,杨萍主编. —武汉:华中科技大学出版社,2023.4
ISBN 978-7-5680-9351-4

Ⅰ.①基… Ⅱ.①彭… ②杨… Ⅲ.①基本乐理-教材 ②视唱练耳–教材 Ⅳ.① J613

中国国家版本馆CIP数据核字(2023)第063589号

基本乐理与视唱练耳实训教程
Jiben Yueli yu Shichang Lian'er Shixun Jiaocheng

彭余全 杨 萍 主编

策划编辑:	袁 冲
责任编辑:	狄宝珠
封面设计:	孢 子
责任校对:	刘 竣
责任监印:	朱 玢

出版发行:华中科技大学出版社(中国·武汉)　　电话:(027)81321913
　　　　　武汉市东湖新技术开发区华工科技园华工园六路　邮编:430223
录　排:武汉谦谦音乐工作室
印　刷:武汉科源印刷设计有限公司
开　本:889 mm×1194 mm　1/16
印　张:18
字　数:422千字
版　次:2023年4月第1版第1次印刷
定　价:59.00元

本书若有印装质量问题,请向出版社营销中心调换
全国免费服务热线:400-6679-118　竭诚为您服务
版权所有　侵权必究

前　言

"乐理与视唱练耳"是高职高专和高等院校学前教育专业的必修课程，通过该课程可以学习音乐基础知识，进行识谱和听觉训练，从而达到提高音乐审美能力之目的。

本教程涵盖音乐基础理论、五线谱视唱、简谱视唱、视谱唱词等知识和技能，分两个模块。第一模块"基本乐理"分为七个单元，包括乐音体系、记谱法、节奏和节拍、常用记号和音乐术语、音程、和弦、调和调式等；第二模块"视唱练耳"分为七个单元，包括节拍训练、节奏训练、音准训练、五线谱视唱训练、简谱视唱训练、视谱唱词训练、听觉训练等。教程内容丰富，编排合理。各院校可依据实际情况，使用本教程中的"活页教材安排表"灵活选择教学内容。

本教程在选择五线谱视唱和简谱视唱谱例时，尤其重视民族调式旋律的运用，润物细无声地向学生传播优秀中国民族音乐文化；在视谱唱词单元里，选择了很多蕴含理想信念教育、社会主义价值观教育、中华优秀文化教育、职业素养教育、生态文明教育等思政元素的优秀幼儿歌曲，方便老师们开展课程思政。

本教程由湖北职业技术学院彭余全、杨萍两位老师主持编写。其中彭余全负责第一模块，第二模块的第八单元、第九单元、第十单元和第十四单元的编写，杨萍负责第二模块的第十一单元、第十二单元和第十三单元的编写。湖北幼儿师范高等专科学校孟茜、武汉城市职业

学院汪宇飞、孝感市直属机关幼儿园黄梅等老师参与制定方案，并提出了宝贵意见。

本教程考虑到各层次学前教育专业学生的音乐基础差异，编写了不同难易程度的教学内容，便于教师进行分层教学。可供三年制专科学前教育专业、四年制本科学前教育专业、五年一贯制学前教育专业和三年制中职幼儿保育专业等专业学生使用。

本教程在编写过程中，从相关文献著作上引用和借鉴了部分研究成果，在此向原作者表示诚挚的谢意！

由于编者学识水平有限，本书难免有疏漏不妥之处，恳请各位专家学者和一线老师批评指正。

编 者

2022年11月1日

目录 Mulu

♪ 第一模块 基本乐理 ♪

第一单元 乐音体系

一、音的产生 …………………………………………………… 002

二、音的性质 …………………………………………………… 002

三、基音、泛音和复合音 ……………………………………… 003

四、乐音与噪音 ………………………………………………… 003

五、乐音体系、音级、音列、全音和半音 …………………… 003

六、基本音级、音名与唱名 …………………………………… 004

七、音的分组、音域与音区 …………………………………… 004

八、八度、十二平均律、标准音和中央 C …………………… 005

九、变音记号、变化音级与等音 ……………………………… 005

　　练习一 ……………………………………………………… 006

第二单元 记谱法

一、记谱法 ……………………………………………………… 007

二、五线谱记谱法 ……………………………………………… 007

三、简谱记谱法 ………………………………………………… 012

　　练习二 ……………………………………………………… 014

第三单元 节奏与节拍

一、节拍与节奏 ………………………………………………… 017

二、强拍和弱拍……………………………………………………017

三、拍子和拍号……………………………………………………018

四、小节、小节线和终止线………………………………………018

五、弱起和弱起小节………………………………………………018

六、拍子的分类……………………………………………………018

七、音值组合法……………………………………………………020

八、节奏中音的强弱关系…………………………………………022

九、切分音…………………………………………………………023

十、音符均分的特殊形式…………………………………………023

　　练习三…………………………………………………………025

第四单元　常用记号和音乐术语

一、省略记号………………………………………………………030

二、演奏法记号……………………………………………………033

三、装饰音记号……………………………………………………035

四、速度标记………………………………………………………037

五、力度标记………………………………………………………038

六、表情术语………………………………………………………040

　　练习四…………………………………………………………040

第五单元　音　　程

一、音程的概念及分类……………………………………………044

二、音程的度数、音数、名称与标记……………………………045

三、单音程与复音程………………………………………………047

四、自然音程与变化音程…………………………………………………048

五、音程的扩大与缩小……………………………………………………048

六、等音程…………………………………………………………………048

七、音程的转位……………………………………………………………049

八、协和音程与不协和音程………………………………………………049

 练习五………………………………………………………………050

第六单元　和　　弦

一、和弦……………………………………………………………………052

二、三和弦…………………………………………………………………053

三、七和弦…………………………………………………………………054

四、原位和弦与转位和弦…………………………………………………055

五、等和弦…………………………………………………………………056

 练习六………………………………………………………………057

第七单元　调 与 调 式

一、调………………………………………………………………………059

二、调号……………………………………………………………………060

三、等音调…………………………………………………………………063

四、调的五度循环圈及调关系……………………………………………063

五、移调……………………………………………………………………063

六、调式……………………………………………………………………065

七、大、小调式……………………………………………………………066

八、五声调式………………………………………………………………068

九、调与调式的组合⋯⋯⋯⋯⋯⋯⋯⋯⋯⋯⋯⋯⋯⋯⋯⋯⋯⋯⋯⋯⋯⋯⋯⋯071

十、转调⋯⋯⋯⋯⋯⋯⋯⋯⋯⋯⋯⋯⋯⋯⋯⋯⋯⋯⋯⋯⋯⋯⋯⋯⋯⋯⋯⋯⋯077

十一、调式变音及半音阶⋯⋯⋯⋯⋯⋯⋯⋯⋯⋯⋯⋯⋯⋯⋯⋯⋯⋯⋯⋯⋯⋯081

练习七⋯⋯⋯⋯⋯⋯⋯⋯⋯⋯⋯⋯⋯⋯⋯⋯⋯⋯⋯⋯⋯⋯⋯⋯⋯082

♪ 第二模块　视 唱 练 耳 ♪

第八单元　节 拍 训 练

一、单拍子训练⋯⋯⋯⋯⋯⋯⋯⋯⋯⋯⋯⋯⋯⋯⋯⋯⋯⋯⋯⋯⋯⋯⋯⋯⋯090

二、复拍子训练⋯⋯⋯⋯⋯⋯⋯⋯⋯⋯⋯⋯⋯⋯⋯⋯⋯⋯⋯⋯⋯⋯⋯⋯⋯092

三、混合拍子训练⋯⋯⋯⋯⋯⋯⋯⋯⋯⋯⋯⋯⋯⋯⋯⋯⋯⋯⋯⋯⋯⋯⋯⋯093

四、变换拍子训练⋯⋯⋯⋯⋯⋯⋯⋯⋯⋯⋯⋯⋯⋯⋯⋯⋯⋯⋯⋯⋯⋯⋯⋯094

五、指挥图式训练⋯⋯⋯⋯⋯⋯⋯⋯⋯⋯⋯⋯⋯⋯⋯⋯⋯⋯⋯⋯⋯⋯⋯⋯096

第九单元　节 奏 训 练

一、单纯音符节奏训练⋯⋯⋯⋯⋯⋯⋯⋯⋯⋯⋯⋯⋯⋯⋯⋯⋯⋯⋯⋯⋯⋯097

二、包含附点音符的节奏训练⋯⋯⋯⋯⋯⋯⋯⋯⋯⋯⋯⋯⋯⋯⋯⋯⋯⋯⋯100

三、包含延音线的节奏训练⋯⋯⋯⋯⋯⋯⋯⋯⋯⋯⋯⋯⋯⋯⋯⋯⋯⋯⋯⋯101

四、包含休止符的节奏训练⋯⋯⋯⋯⋯⋯⋯⋯⋯⋯⋯⋯⋯⋯⋯⋯⋯⋯⋯⋯102

五、弱起节奏训练⋯⋯⋯⋯⋯⋯⋯⋯⋯⋯⋯⋯⋯⋯⋯⋯⋯⋯⋯⋯⋯⋯⋯⋯104

六、切分节奏训练⋯⋯⋯⋯⋯⋯⋯⋯⋯⋯⋯⋯⋯⋯⋯⋯⋯⋯⋯⋯⋯⋯⋯⋯105

七、连音符节奏训练⋯⋯⋯⋯⋯⋯⋯⋯⋯⋯⋯⋯⋯⋯⋯⋯⋯⋯⋯⋯⋯⋯⋯108

八、二声部节奏训练⋯⋯⋯⋯⋯⋯⋯⋯⋯⋯⋯⋯⋯⋯⋯⋯⋯⋯⋯⋯⋯⋯⋯110

第十单元　音准训练

一、大、小二度音程训练……………………………………………………113

二、大、小三度音程训练……………………………………………………115

三、纯四度、纯五度音程训练………………………………………………118

四、纯一度、纯八度音程训练………………………………………………123

五、大六度、小六度音程训练………………………………………………125

六、增四度、减五度音程训练………………………………………………128

七、大七度、小七度音程训练………………………………………………131

第十一单元　五线谱视唱训练

一、无升无降号调（唱名同位调——七个升号调、七个降号调）

视唱训练……………………………………………………………………135

二、一个升号调（唱名同位调——六个降号调）视唱训练………………153

三、一个降号调（唱名同位调——六个升号调）视唱训练………………160

四、两个升号调（唱名同位调——五个降号调）视唱训练………………166

五、两个降号调（唱名同位调——五个升号调）视唱训练………………172

六、三个升号调（唱名同位调——四个降号调）视唱训练………………177

七、三个降号调（唱名同位调——四个升号调）视唱训练………………183

八、二声部视唱训练…………………………………………………………188

第十二单元　简谱视唱训练

一、大小调式视唱训练………………………………………………………206

二、五声调式视唱训练………………………………………………………215

第十三单元　视谱唱词训练

一、五线谱视谱唱词训练……………………………………226

二、简谱视谱唱词训练………………………………………238

第十四单元　听觉训练

一、听辨音的性质……………………………………………252

二、听辨节拍与节奏…………………………………………254

三、听辨速度与演奏法………………………………………258

四、听辨音程…………………………………………………259

五、听辨和弦…………………………………………………267

六、听辨调式与音阶…………………………………………269

附录　《基本乐理与视唱练耳实训教程》教学内容活页教材

　　　　安排表………………………………………………272

参考文献……………………………………………………275

第一模块

基本乐理

本模块系统讲授音乐理论基础知识。这些知识是学习、理解、表现音乐所不可缺少的。

第一单元 乐音体系

本单元主要讲述与音相关的知识，如：音、音级、音名、音列、音组、音域、音区等。

一、音的产生

音乐是声音的艺术，它是用有组织的乐音来表达人们思想感情、反映现实生活的一种艺术。

音是由发音体振动产生的。发音体由于外力作用引起振动产生声波，声波凭借空气传播，通过人的听觉器官传入大脑，从而引起各种情绪反应和情感体验。

在自然界中存在着各种各样的声音，这些声音我们有的能听到，有的则听不到。人耳所能听到的声音，大致在每秒钟振动20～20000次的范围之内，即振动频率在20赫兹至20000赫兹之间的声音是可以被人耳识别的。而在音乐中所使用的音，一般只限于每秒振动27～4256次这个范围之内，而且大都是易于分辨的有限的一些音。

二、音的性质

根据音的物理属性，音有四种性质，即：音高、音值、音量和音色。音高是指音的高低，是由发音体每秒钟所振动的次数来决定的。振动的次数多，音则高；振动的次数少，音则低。

音值是指音的长短，是由发音体振动待续的时间来决定的。振动时间持续长，音则长；振动时间持续短，音则短。

音量是指音的强弱，是由发音体振幅的大小来决定的。振幅大，音则强；振幅小，音则弱。

音色是指音的色彩，是由发音体的泛音数目和相对强度决定的，发音体的性质及形制不同，音色也不同。

音的四种性质在音乐表现中都很重要，如由于音量的不同，我们才能听出强音和弱音、强拍和弱拍；由于音色的不同，我们才能区分各种不同的乐器和人声。但在音的四种性质中，音高和音值却有着更加突出的作用，如一支旋律无论大声唱或小声哼，用小提琴拉或用小号吹，它的基本形象并不会有什么大的改变，但若将音高或音值稍加变动，音乐形象立刻就会受到不同程度的影响。因此在演唱演奏中，对音高与音值，要加倍重视。

三、基音、泛音和复合音

音是由于物体的振动而产生的，大多数物体在振动时，除了整体振动外，其分部分也在振动。物体整体振动所产生的声音称为基音。基音音量大，人耳最容易听见，决定着我们对音高的认识；物体分部分振动所产生的声音称为泛音。泛音音量小，人耳不容易听见。基音与泛音合称为复合音。每个音都是由基音与泛音构成的。

以 C 为基音的泛音列如下：

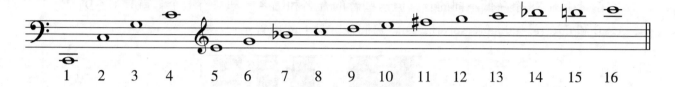

四、乐音与噪音

自然界的声音分为乐音和噪音两大类。乐音是由发音体有规律的振动而产生的具有明确音高的音，噪音则是由发音体不规则的振动所产生的无明确音高的音。

在音乐中所使用的音，主要是乐音，但噪音也是不可缺少的。如锣、镲所发出的声音，这是能发出乐音的各种乐器所无法代替的。噪音也有高有低，只是不明显而已。如大军鼓与小军鼓，大军鼓低小军鼓高。

五、乐音体系、音级、音列、全音和半音

音乐中有固定音高的音（即乐音）的总和，叫作乐音体系。乐音体系中的各音，叫作音级。钢琴的每一个白键和黑键都代表一个音级。将乐音体系中的音，按照一定的音高关系和高低次序，由低到高或由高到低排列起来，就叫作音列。在乐音体系中，音高关系的最小计量单位，叫作半音。半音与半音相加，叫作全音。

在钢琴的键盘上，包括所有白键与黑键，相邻两个键都构成半音，隔开一个键的两个键都构成全音。所有的琴键，从左到右，由低到高，都按半音关系依次排列。钢琴键盘上的白键与黑键，排列的方式是不同的。白键是均等地排列，黑键则是两个、三个交替排列。

全音与半音，是指两个音之间的高低关系。钢琴键盘上的全音、半音关系如下：

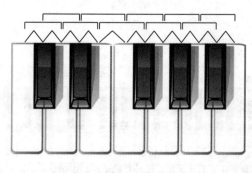

∧ 表示半音，⊓ 表示全音。

现在的钢琴一般共有88个高低不同的音，几乎包括了乐音体系中全部乐音，从钢琴的键盘上可以清楚地看出乐音体系中各音之间的高低关系。

六、基本音级、音名与唱名

在乐音体系中，七个具有独立名称的音级，叫作基本音级。基本音级的名称有音名和唱名两种标记方法。用英文字母C、D、E、F、G、A、B来标记音级，就是音名；而在演唱乐谱时所用的七个音节do、re、mi、fa、sol、la、si，就是唱名。

在钢琴上有88个高低不同的音，但这些音的音名和唱名，却只有七个，就是C、D、E、F、G、A、B和do、re、mi、fa、sol、la、si。它们在键盘上的位置是：

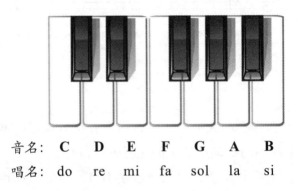

七、音的分组、音域与音区

在乐音体系中，共有97个高低不同的音，但音的名称，基本上就是C、D、E、F、G、A、B这七个，其他各音的名称，都是在这七个音名的基础上变化而来的。钢琴上的52个白键，在相应的位置上循环重复使用这七个名称，于是产生了许多重名的音。为了区分音名相同而音高不同的各音，于是就有了音的分组。这就是音组。

音组的具体分法为：由C到B，7个白键、5个黑键为一组。位于钢琴键盘最左边的是大字二组，大字二组是不完全音组，由2个白键与1个黑键组成。从大字二组向右，依次为大字一组、大字组、小字组、小字一组、小字二组、小字三组、小字四组和小字五组。其中，小字五组也是不完全音组，只有1个白键。

音组的具体标记方法为：大字组的音名均用大写字母标记，并在字母的右下角加注相应的数字表明其所属的组，如C、D、E属于大字组，而C_1、D_1、E_1则属于大字一组。小字组的音名均用小写字母标记，并在字母的右上角加注相应的数字表明其所属的组，如c、d、e属于小字组，c^1、d^1、e^1属于小字一组，依此类推。

现将各音组用钢琴键盘说明如下：

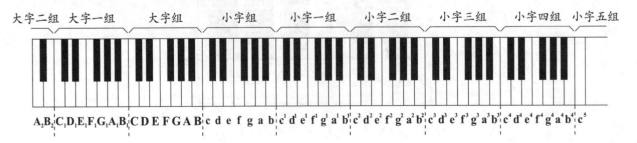

一个完全的音组，共有十二个高低不同的音级，包括十一个半音。

音域是最高音与最低音在音列中的范围。具体来说就是某一乐器、人声或音乐作品的可用音范围。音区是音域中根据其音色和音高的特点划分出的若干部分。通常划分为低音区、中音区和高音区三个部分，如钢琴的音区约是低音区 A_2～B、中音区 c～b^2、高音区 c^3～c^5。各音区的特点为：低音区浑厚，中音区柔和，高音区明亮。

八、八度、十二平均律、标准音和中央 C

从某个音级到它上方或下方第八个音级（音名相同）的距离，称为八度。

将一个八度分为十二个均等的半音，称为十二平均律。十二平均律的特点是所有半音都相等。

在乐音体系中，每个音的高度都有一定的标准。音的标准高度，历代不尽相同。目前国际通用的高度（第一国际高度）是以小字一组的 A 每秒钟振动 440 次为标准。因此，a^1 就成了标准音。国际间有了统一的音高标准，为理论研究、乐器制作、文化交流等方面都带来了极大的便利。

位于乐音体系总音列中央的小字一组 C（c^1）叫作中央 C，因为在 "c^1" 的左右两边各有 48 个音级，故 c^1 称为中央 C。

九、变音记号、变化音级与等音

用来表示升高或降低基本音级的记号，叫变音记号。有升记号、降记号、重升记号、重降记号和还原记号五种。具体作用与记法如下：

名 称	形 状	作 用		记 法
升记号	♯	升高半音	变音记号作临时记号时仅作用于本小节内变音记号出现后的同音高的音； 变音记号在五线谱中作为调号出现时作用于整行谱各音组同音名的音	五线谱中，记在符头的左侧； 简谱中，记在音符的左上方
降记号	♭	降低半音		
重升记号	×	升高全音		
重降记号	♭♭	降低全音		
还原记号	♮	恢复原音		

将基本音级的音加以升高或降低而得到的音，就叫作变化音级。

音高相同，写法、名称和意义不同的音是等音。例如：♯A、♭B、♭♭C 这三个音，在钢琴键盘上是同一个键，所以音高完全相同，只是记法和意义不同，这三个音就互为等音。等音是根据十二平均律而产生的。因为十二平均律产生的半音是相等的，也只有在半音相等的前提下才会产生等音。除了 ♯G 和 ♭A 两个音互为等音，其余各键都有三个音互为等音。

练习一

1. 将下列基本音级填在键盘上的相应位置。

2. 写出下列各音的音名分组标记。

3. 写出下列音名相对应的唱名。

 A C D F B E

4. 指出下列各音哪些是基本音级？哪些是变化音级？

 D ♯C E ♭F G ♭B ♭A ×G

5. 写出下列各音的所有等音。

第二单元 记 谱 法

本单元主要介绍五线谱记谱法、简谱记谱法的相关知识。包括音符、休止符、五线谱的线和间、谱号等。

一、记谱法

用文字、符号、数字或图表等形式将音乐记录下来的方法，称为记谱法。

在历史的发展过程中，人们根据不同的需要和目的，创造了多种多样的记谱法。如我国的为古琴用的古琴谱，为锣鼓用的锣鼓谱，曾广泛流行的工尺谱以及我们现今普遍应用的简谱、五线谱等。

记谱法尽管多种多样，但到目前为止还没有一种记谱法能完美地记录音乐，也无法表达音乐的各种细微变化。因此，在读谱时一定要从字里行间去领会作曲家的创作意图，然后才能创造性地表达。刻板、机械地读谱，是不会产生优美动听的音乐的。

二、五线谱记谱法

五线谱最早的发源地是希腊，到了罗马时代，开始用一种纽姆记谱法符号来表示音的高低，最初用一条线将纽姆符号写在线的上下来确定音高，这就是五线谱的雏形。到了11世纪，圭多达莱佐把纽姆符号放在四根线上来确定其音高，这种乐谱称为"四线乐谱"。直到17世纪，四线谱又被改进为五线谱，经过300年的逐步完善，现已成为当今世界上公用的音乐记谱法。

1. 音符与休止符

表示音的进行的符号，叫作音符。表示音的停止的符号，叫作休止符。在五线谱记谱法中，音符与休止符，只表示音的长短，与音高无关。常用的音符与休止符如下：

音　符		休　止　符	
名　称	形　状	名　称	形　状
全音符	o	全休止符	▬
二分音符	♩ 或 ♩	二分休止符	▬
四分音符	♩ 或 ♩	四分休止符	𝄽
八分音符	♪ 或 ♪	八分休止符	𝄾
十六分音符	♬ 或 ♬	十六分休止符	𝄿
三十二分音符	♬ 或 ♬	三十二分休止符	𝅀
六十四分音符	♬ 或 ♬	六十四分休止符	𝅁

从表 2-1 可以看出：音符包括三个组成部分，即符头、符干和符尾。符头有空心的和实心的两种，符干可以向上或向下，向上时符干写在符头的右边，向下时符干写在符头的左边，符尾则永远记在符干的右边并向符头方向弯曲。

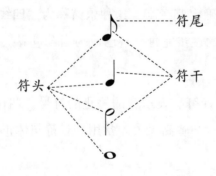

音符（或休止符）之间的基本关系是：每个较大的音符（或休止符）和它最近的较短的音符（或休止符）的时值比都是 2∶1，如下所示：

音符名称	基本关系	休止符名称	基本关系
全音符		全休止符	
二分音符		二分休止符	
四分音符		四分休止符	
八分音符		八分休止符	
十六分音符		十六分休止符	

2. 增长基本音符和基本休止符时值的记号

前面所讲的各种音符，叫作基本音符，也称单纯音符。各种休止符，叫作基本休止符，也称单纯休止符。为了记录基本音符和基本休止符无法记录的各种时值，在记谱法中还采用一些增长基本音符和休止符时值的记号。这些记号有：

（1）附点。记在音符符头和休止符右边的小圆点。一个附点，表示增长原有音符或休止符时值的一半；带有两个附点时，叫双附点，第二个附点表示增长第一个附点时值的一半。

常用的附点音符与附点休止符如下所示：

附点音符		附点休止符	
名　称	形　状	名　称	形　状
附点全音符		附点全休止符	
附点二分音符		附点二分休止符	
附点四分音符		附点四分休止符	
附点八分音符		附点八分休止符	

续表

附点音符		附点休止符	
名　称	形　状	名　称	形　状
附点十六分音符	♪.	附点十六分休止符	
附点三十二分音符	♬.	附点三十二分休止符	
双附点全音符	o..	双附点全休止符	
双附点二分音符	𝅗𝅥..	双附点二分休止符	
双附点四分音符	♩..	双附点四分休止符	

（2）延长记号。一条小的弧线，中间加一点，写在音符或休止符的上面，表示根据表演的需要自由延长其时值，如：

（3）延音线。延音线就是一条弧线，记在相邻的两个同样音高的音上，表示这两个音连接成一个音。唱奏时，两个音只能唱奏一次，时值是两个音的时值之和。如：

3. 五线谱的线与间

五线谱的五条线，由低到高，依次叫作一线、二线、三线、四线、五线。如：

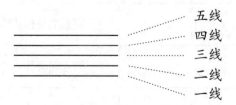

由五条线所形成的"间"，由低到高，依次叫作一间、二间、三间、四间。如：

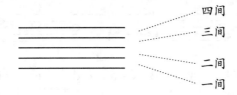

在五线谱上，音的高低是根据音符符头在五线谱上的位置而定的。位置越高音越高，位置越低音越低。

为了记录更高或更低的音，在五线谱的上面或下面还要加上许多短线，这些短线，就叫作加线。在五线谱上面的加线，叫上加线。在五线谱下面的加线叫下加线。由于加线而产生的间，叫加间。在五线谱上面的加间，叫上加间。在五线谱下面的叫下加间。上加线和上加间，由下向上计算，下加线和下加间，由上向下计算，如：

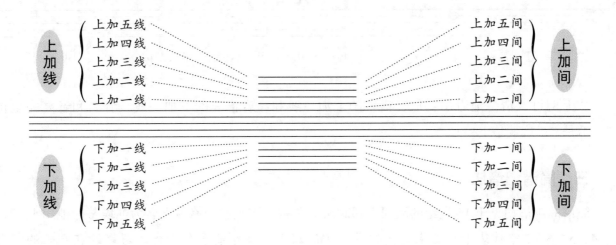

加线和加间的数目不限，但过多的加线和加间，对读和写都会造成许多不必要的麻烦。因此，可以采用其他方法来记写，如移高、移低八度记号等。

4. 谱号

确定五线谱上音高位置的记号，叫作谱号。常用谱号如下。

（1）G 谱号，其形状是 𝄞。G 谱号代表 g¹，也称高音谱号。一般将 G 谱号记在五线谱的第二线上，这条线上的音，就等于 G。这样一来，五线谱上每个音位上的音就确定下来了。如：

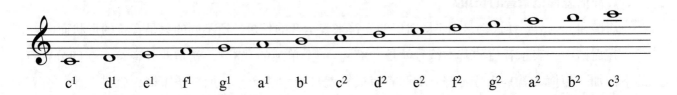

记上高音谱号的五线谱，叫作高音谱表。

（2）F 谱号，其形状是 𝄢。F 谱号代表 f，也称低音谱号。一般将 F 谱号记在五线谱的第四线上，这条线上的音就等于 f，其他各线、间上的音，也就可以确定了。如：

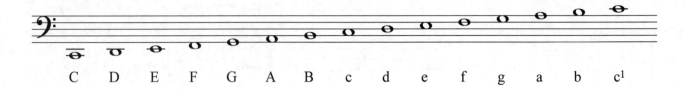

记上低音谱号的五线谱，叫作低音谱表。

高音谱表和低音谱表可以单独使用，也可以交替使用，还可以把高、低音谱表结合起来，构成大谱表使用。如：

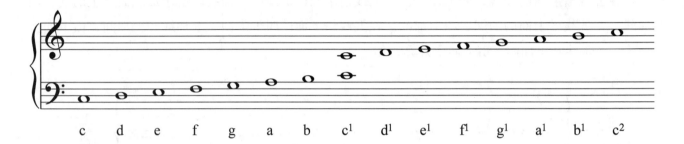

从上例可以清楚地看出：低音谱表的上加一线和高音谱表的下加一线，音名和音高完全相同，都是C，这就是中央C。

三、简谱记谱法

简谱的雏形初见于16世纪的欧洲，那时法国有一个天主教的修道士名为苏埃蒂，他用1、2、3、4、5、6、7来代表七个音来写谱教歌，尔后写了一本小册子名为《学习素歌和音乐的新方法》。18世纪时法国人卢梭于1742年在法国巴黎向科学院宣读了一篇论文《音乐新符号建议书》再次提到这个"数字简谱"。18世纪中后期，又有一批法国的音乐家、医生、数学家等把"数字简谱"加以整理、完善。直到19世纪，经过P.加兰、A.帕里斯和E.J.M.谢韦等3人的继续改进和推广，才得到广泛使用。因此这种简谱在西方被称为"加、帕、谢记谱法"。

简谱记谱法由于它简单明了、通俗易懂，而且在记谱、读谱、出版上都有极大的方便，备受广大音乐爱好者喜爱，因此得到了广泛的流传。

1. 简谱怎样记录音的长短？

简谱和五线谱一样，都是用不同时值的音符来表示音的长短，所不同的只是音符的形状而已。

在简谱中，表示音值的基本符号就是"X"。一个单纯的"X"，就是四分音符；在四分音符的下面加一短横，就是八分音符；加两条短横，就是十六分音符；加三条短横，就是三十二分音符。这个短横也称减时线。

在四分音符的后面加一短横，就是二分音符；加三条短横，就是全音符。这个短横也称增时线。

现将常用的单纯音符及其名称列示如下：

全音符	二分音符	四分音符	八分音符	十六分音符	三十二分音符
X - - -	X -	X	X̲	X̳	X̰

音符的时值采用二进位，即两个三十二分音符等于一个十六分音符，两个十六分音符等于一个八分音符，两个八分音符等于一个四分音符，两个四分音符等于一个二分音符，两个二分音符等于一个全音符。

2. 简谱怎样记录音的高低？

在简谱中，音的高低是用七个阿拉伯数字来表示的。1、2、3、4、5、6、7由低到高依次读成do、re、mi、fa、sol、la、si。

为了表示较高的音，就在基本符号的上面加一实心小黑圆点。如："1̇ 2̇ 3̇ 4̇ 5̇ 6̇ 7̇"这个圆点叫高音点。

为了表示较低的音，就在基本符号的下面加一实心小黑圆点。如："1̣ 2̣ 3̣ 4̣ 5̣ 6̣ 7̣"这个圆点叫低音点。

不带点的，叫中音。基本符号上面带点的，叫高音。基本符号下面带点的，叫低音。如：

1̣ 2̣ 3̣ 4̣ 5̣ 6̣ 7̣	1 2 3 4 5 6 7	1̇ 2̇ 3̇ 4̇ 5̇ 6̇ 7̇
低音	中音	高音

3. 简谱怎样记录音的休止？

在简谱中，记录音的休止的基本符号是"**0**"。一个单纯的"**0**"，叫四分休止符；在"**0**"的下面加一短横，叫八分休止符；加两条短横，叫十六分休止符；加三条短横，叫三十二分休止符；在"**0**"的后面再加一个"**0**"，叫二分休止符。在"**0**"的后面加三个"**0**"，叫全休止符。

有什么样的音符就有什么样的休止符。现将常用的音符与休止符对照列示如下：

全音符	二分音符	四分音符	八分音符	十六分音符	三十二分音符
X - - -	X -	X	X̲	X̳	X̰
全休止符	二分休止符	四分休止符	八分休止符	十六分休止符	三十二分休止符
0 0 0 0	**0 0**	**0**	**0̲**	**0̳**	**0̰**

4. 简谱如何记录附点音符和附点休止符？

在简谱中，在四分音符和比四分音符时值短的音符和休止符的右边记写的实心小黑圆点，叫附点。附点的作用是增加前面音符和休止符一半的时值。如：X. = X+X̲，X̲. = X̲+X̳。附点写在音符或休止符的右面。使用方法同五线谱的音符和休止符。

比四分音符时值长的音符和休止符，是不使用附点的。而是用增时线或四分休止符来代替。

现将各种附点音符和附点休止符列示如下：

名　　称	写　　法	名　　称	写　　法
附点全音符	X - - - - -	附点全休止符	0 0 0 0 0 0
附点二分音符	X - -	附点二分休止符	0 0 0
附点四分音符	X.	附点四分休止符	0.
附点八分音符	X.	附点八分休止符	0.
附点十六分音符	X.	附点十六分休止符	0.

练习二

1. 写出下列音符的名称。

2. 写出与下列音符时值相等的休止符。

3. 用一个音符来代替下列各组音符。

4. 按等式原理，在下面括号内填入一个单纯音符（第一题已经给出答案）。

（1） ♩ + ♩ = (𝅝)

（2） ♩ + ♩ = (　　)

（3） ♩ + ♩ + ♪ + ♪ = (　　)

（4） ♩ + ♪ + ♪ = (　　)

(5) ♩ + ♪ + ♪ + ♩ = (　　　)

(6) ♪ + ♪ + ♪ = (　　　)

(7) ♪ + ♪ + ♪ + ♩ = (　　　)

(8) ♪ + ♪ + ♪ + ♪ + ♪ = (　　　)

(9) o − ♩ = (　　　)

(10) ♩ − (♪ + ♪) = (　　　)

5. 按等式原理，在下面括号内填入一个附点音符（第一题已经给出答案）。

(1) o + ♩ = (o.)　　　　　　(2) ♩ + ♩ = (　　　)

(3) ♩. + ♩ + ♪ = (　　　)　　　(4) ♩. + ♩. = (　　　)

(5) ♩ + ♪ + ♪ = (　　　)　　　(6) ♩ − ♪ = (　　　)

(7) ♩ − (♩ − ♪) = (　　　)　　　(8) ♩ − (♪ − ♪) = (　　　)

(9) ♩. − (♪ + ♪) = (　　　)　　(10) o + ♩ + ♩ = (　　　)

6. 按等式原理，在下面括号内填入一个单纯休止符（第一题已经给出答案）。

(1) ▬ + (▬) = ▬　　　　　　(2) ▬ + 𝄽 + (　　) = ▬

(3) 𝄽 + 𝄾 + (　　) = ▬　　　　(4) 𝄽 + 𝄾 + (　　) = ▬

(5) 𝄾 + 𝄿 + 𝄿 + (　　) = 𝄽　　(6) ▬ − (　　) = ▬

(7) ▬. − (　　) = ▬　　　　　　(8) ▬. − (　　) = 𝄽

(9) 𝄽. − (　　) = 𝄾　　　　　　(10) 𝄽. − (　　) = 𝄽

7. 按等式原理，在下面括号内填入一个附点休止符（第一题已经给出答案）。

(1) 𝄽 + (𝄼·) = 𝄼 (2) 𝄾 + (　) = 𝄽

(3) 𝄼 + 𝄾 + (　) = 𝄼 (4) 𝄽 + 𝄾 + (　) = 𝄼·

(5) 𝄾 + 𝄾 + (　) = 𝄼· (6) 𝄼 − (　) = 𝄽

(7) 𝄼· − (　) = 𝄼· (8) 𝄼 − (　) = 𝄾

(9) 𝄽 − (　) = 𝄾 (10) 𝄼 − (　) = 𝄾

8. 写出下列简谱音符的名称（第一题已经给出答案）。

(1) 6 —　　（二分音符）　　(2) 1 — —　（　　　　）

(3) 3·　　　　（　　　　）　　(4) 5̲　　　　（　　　　）

(5) 2 — — —　（　　　　）　　(6) 5̲·　　　（　　　　）

9. 在括号内填上可以分解音符的数目（第一题已经给出答案）。

(1) 5·　= (3) 个八分音符　　(2) 5··　= (　) 个十六分音符

(3) 5·　= (　) 个十六分音符　　(4) 5̲·　= (　) 个三十二分音符

(5) 5 — = (　) 个十六分音符　　(6) 5 — — = (　) 个附点四分音符

10. 写出下列音符组合的时值（以四分音符为一拍）。

(1) 5 — — — = (　) 拍　　(2) 5 — = (　) 拍

(3) 5̲ 5̲ = (　) 拍　　(4) 3̲ 2̲ = (　) 拍

(5) 5̳5̳5̳5̳ = (　) 拍　　(6) 5̲ 5̲ = (　) 拍

(7) ХХХХ = (　) 拍　　(8) 5̲ 5̲ 5̲ = (　) 拍

(9) ХХХХХХХХ = (　) 拍

第三单元　节奏与节拍

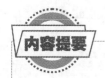

本单元主要介绍有关节拍和节奏的知识，包括拍子、音值组合法、切分音、连音符等。

一、节拍与节奏

节拍与节奏在音乐中，永远是同时并存的，并以音的长短、强弱及其相互关系的固定性和准确性来组织音乐。有强有弱的相同时间片断，按照一定的次序循环重复，就叫作节拍。用强弱组织起来的音的长短关系，就叫作节奏。

如行进中的军乐队，节拍就好像列队行进中整齐的步伐；节奏就好像千变万化的鼓点。具有典型意义的节奏，叫作节奏型。节拍中的每一时间片断，叫作单位拍，也就是我们通常说的一拍。

二、强拍和弱拍

在节拍的每一循环中，只有一个强音时，带强音的单位拍，就叫作强拍。不带强音的单位拍，就叫作弱拍。

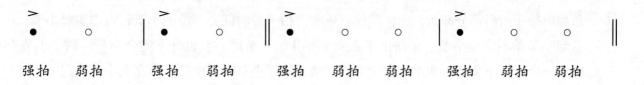

在节拍的每一循环中，不止一个强音时，第一个带强音的单位拍叫作强拍。其他带强音的单位拍，叫次强拍。不带强音的单位拍，叫作弱拍。

三、拍子和拍号

在节拍的每一循环中的单位拍数目,就叫作拍子。单位拍可以用各种基本音符来表示。

表示拍子的记号,叫作拍号。拍号用分数的形式来标记。分子表示节拍的每一循环中有几拍。分母表示以什么音符为一拍。如:每一循环有两拍,以四分音符为一拍,这就叫作四二拍子;每一循环有三拍,以八分音符为一拍,这就叫作八三拍子。

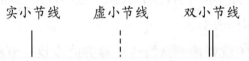

关于拍号的读法,应先读分母,后读分子。$\frac{2}{4}$应读成四二拍子。$\frac{3}{8}$应读成八三拍子。不要读成四分之二拍子和八分之三拍子,因为拍号与分数不同。记写拍号时,简谱用分数形式;五线谱直接将分母记在第一、二间,分子记在第三、四间,中间不用分数线。

四、小节、小节线和终止线

在乐曲中,由一个强拍到次一强拍的部分叫作小节。使小节分开的垂直线,叫作小节线。

小节线永远作为强拍的标记写在强拍之前。小节线有实小节线、虚小节线、双小节线之分。

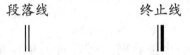

双小节线又分为两种:两条小节线粗细相同,叫段落线,作为乐曲分段的标记。双小节线,左边的细,右边的粗,叫作终止线,记在乐曲的最后,表示乐曲的结束。

段落线　　　　终止线

五、弱起和弱起小节

乐曲由拍子的弱部分开始,叫作弱起。乐曲由拍子的弱部分开始的小节,叫作弱起小节。

弱起小节是不完全小节。乐曲由不完全小节开始,结尾一般也是不完全小节,两个小节合在一起构成一个完全小节。乐曲由不完全小节开始,计算小节时,由第一个完全小节算起。

六、拍子的分类

由于单位拍的数目、强音位置以及强弱关系的不同,拍子被分为单拍子、复拍子、混合拍子、变换拍子、散拍子和一拍子等。

1. 单拍子

每小节只有两拍或三拍,也就是只有强拍和弱拍的拍子,叫作单拍子。例:

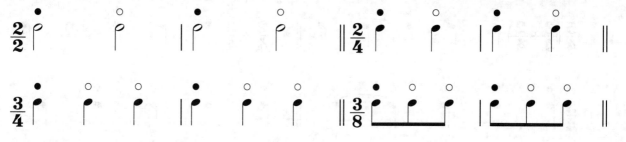

● 代表强拍　　○ 代表弱拍

2. 复拍子

由相同的单拍子结合而成的拍子，叫作复拍子。

![复拍子示例]

◐ 代表次强拍

这里的 $\frac{4}{4}$ 拍子、$\frac{6}{8}$ 拍子、$\frac{9}{8}$ 拍子就是复拍子。单拍子与复拍子的不同之处在于复拍子增加了次强拍。

3. 混合拍子

由不同的单拍子，也就是两拍的单拍子和三拍的单拍子结合而成的拍子，叫作混合拍子。

由于混合拍子结合次序的不同，同一种混合拍子，其强弱拍的次序也必然不同。混合拍子的不同强弱次序，可以用下列方式来标记：① 用虚线。这种记法机动灵活，一目了然，十分方便。② 用连线连接音符，记在拍号的上方。③ 在拍号的后面用括弧括出。在没有上述各种标记的情况下，要确定混合拍子的组合次序：在声乐曲中，可以根据歌词；在器乐曲中，可以根据音值组合法。

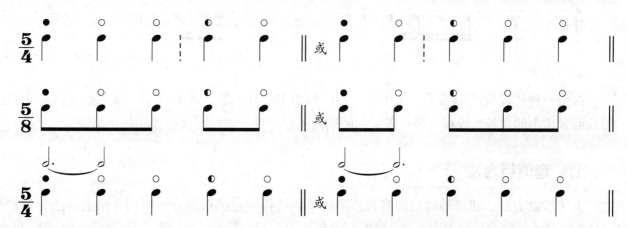

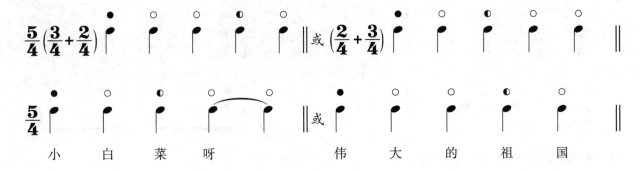

在混合拍子中，单位拍的数目越多，组合的方式就越复杂，如七拍子就可能有三种不同的组合。

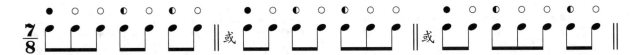

在复拍子和混合拍子中，有几个单拍子，就有几个带强音的单位拍，并且都在每个单拍子的第一拍。由于在一小节中只有一个强拍，这就是小节线后面的第一拍。其他带强音的单位拍，就是次强拍。

4. 变换拍子

在乐曲中，各种拍子交替出现，叫作变换拍子。变换拍子的拍号，有的记在乐曲开头，有的在变换拍子的地方记出。

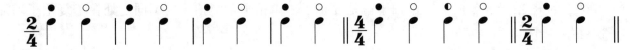

5. 散拍子

散拍子也就是我们通常说的散板，也叫自由节拍。其特点是强音的位置以及单位拍的时值，都不是很明显，也不固定，而是由表演者根据乐曲的内容、风格、要求自由处理。

散拍子一般不记拍号，只写节拍自由。在我国也用"散"字的开头三个笔画"廾"来标记。散拍子因为强拍不明显，所以不记小节线，只在较强的地方之前记上虚小节线，供参考。

6. 一拍子

这是一种比较特殊的拍子。每小节一拍，每拍都带有强音，没有弱拍。这种拍子多见于我国的戏曲音乐中的快板、垛板、流水板。一般乐曲比较少见，偶尔会在变换拍子中出现。

七、音值组合法

为了读谱方便，将各种时值的音符按照拍子的结构特点进行组合，叫作音值组合法。各种拍

子的音值组合法规则如下：

（1）整小节的休止，不管何种拍子，一律用全休止符标记。

（2）代表整小节的音值，尽量用一个音符标记。无法用一个音符标记时，可根据拍子的结构特点分成几个音符并用延音线连接起来。

（3）组成复拍子、混合拍子的单拍子要彼此分开。

（4）每个单拍子、单位拍要彼此分开。单位拍中的音符用共同符尾连接起来。如果单位拍的音符是八分音符或小于八分音符，在节奏不复杂的情况下，单位拍之间可用共同符尾连接起来，但第二条、第三条、第四条符尾则仍按单位拍分开。

（5）在节奏划分比较复杂的情况下，单位拍可以再分为相等的两个或四个附属音群。但第一条符尾仍需连接起来。

（6）为了记谱简单明了，附点音符以及代表三拍子中的前两拍或后两拍，可以不遵守单位拍分开的原则。假使单位拍不止一个音符，而最后一个音符带有附点并占有下一拍的时间，这样的附点因其明显性不够而不用。

（7）休止符和音符一样按照音值组合法进行组合。当然连线是不用的。

（8）声乐作品的音值组合法，除遵守以上各规则外，一字配数个音时，一定要加一条连音线。

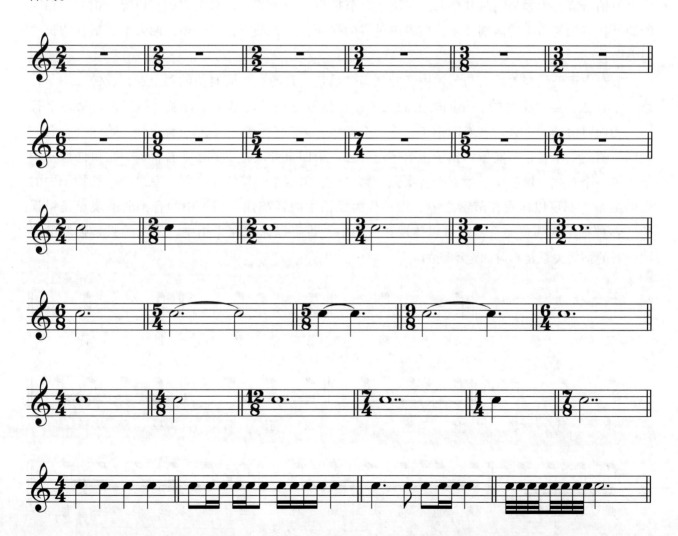

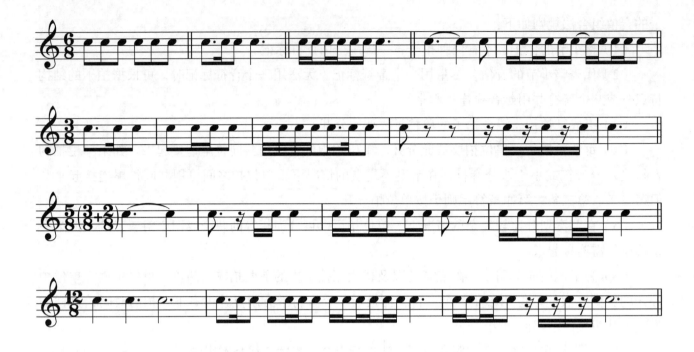

八、节奏中音的强弱关系

节拍与节奏永远是同时并存的。实质上,节拍也是一种节奏,只是它的音值每一拍都是相同的而已。节拍与节奏的区别在于:前者偏重音的强弱,后者偏重音的长短,两者都包括音的长短与强弱。

节奏中音的强弱关系,与节拍中音的强弱关系是一致的。相同时值的两个音,就像二拍子,第一个音强,第二个音弱。相同时值的三个音,就像三拍子,第一个音强,第二个、第三个音弱。相同时值的四个音,就像四拍子,第一个音强,第二个音弱,第三个音次强,第四个音弱。相同时值的六个音,可能像六拍子,第一个音强,第四个音次强,其余各音都弱;也可能像三拍子,第一个音强,第三个、第五个音次强,第二个、第四个、第六个音弱。总之,一切拍子中的强弱关系,都可以体现在节奏之中。那种认为强拍中的音都强、弱拍中的音都弱的观点是错误的。各种拍子的强弱关系,既可以体现在一拍中,也可以体现在半拍中,不同的只是强弱的层次,音的强弱关系是相对固定不变的。

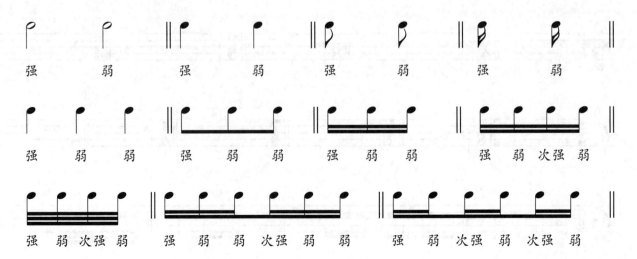

每小节或每拍由相同的六个音符连在一起，它可能是 3+3，也可能是 2+2+2。由于组合的不同，所以强音的位置也就必然不同。

九、切分音

在旋律中，音的基本强弱关系也有发生变化的时候。一个音由拍子的弱部分开始，并持续到后面较强的部分，这时后面的强音便移到前面的弱部分，这种音就叫切分音。包括切分音的节奏，叫作切分节奏。如下例中带*号的音，就是切分音。

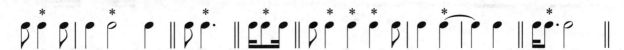

切分效果是一种类似切分节奏的节奏，它与切分节奏的区别在于不包括切分音。如：

上例听起来很像切分节奏，但它里面没有切分音，所以不能叫切分节奏，只能叫切分效果。

十、音符均分的特殊形式

由于音符时值是二进位，所以一个基本音符只能均分为二等份、四等份、八等份、十六等份；一个附点音符，只能分为三等份、六等份、十二等份、二十四等份、四十八等份。以上这种音符的划分，叫作基本划分。将一个基本音符或附点音符分成基本划分无法划分的等份，这就是音符均分的特殊形式。其标记是用阿拉伯数字记在靠近符尾的地方，没有符尾时，则用开口的中括弧括上。

将基本音符分为均等的三部分，用来代替基本划分的两部分，这就是我们通常说的三连音。如：

将基本音符分为均等的五部分、六部分、七部分，用来代替基本划分的四部分，这就是五连音、六连音、七连音。如：

将基本音符分为均等的九部分，来代替基本划分的八部分，叫作九连音。如：

将一个附点音符分为均等的两部分、四部分，用来代替基本划分的三部分，这就是二连音、四连音。如：

在音符均分的特殊形式中，也包括休止符在内。

节拍、节奏在音乐中的表现作用是巨大的、不可忽视的。节拍、节奏千变万化，丰富多彩，无穷无尽，为音乐表现提供了广阔空间。节拍、节奏虽然复杂，但仔细分析研究，仍可寻觅到其自身从简单到复杂发展变化的内在联系。就节拍而言，虽有单拍子、复拍子、混合拍子、变换拍子、散拍子、一拍子等多种节拍，但所有这些拍子都是由简单的单拍子发展而成。如复拍子是由相同的单拍子结合而成；混合拍子是由不同的单拍子结合而成；散拍子是冲破单位拍、小节、强拍、弱拍的约束向自由化方面发展的结果；一拍是省去弱拍的结果。

由于单位拍时值的不同，一种节拍又被分为许多种。如二二拍子、四二拍子、八二拍子，虽然都是二拍子，但在音乐表现中的作用，特别是速度方面都有许多明显的不同。

二拍子和三拍子，在节拍中是具有代表性的两种基本类型。二拍子，方整对称；三拍子则流畅、灵活、自由。在音乐作品中，最能体现二拍子和三拍子特点的乐曲，就是进行曲和圆舞曲。在音乐体裁中也很有代表性。

各种拍子，既有共性，又有特性，不可取代。但在一定的特殊情况下，一种拍子却可以转换成另一种拍子。如快速的六拍子，往往会给人一种二拍子的感觉。这时的每一拍，实质上就成了三连音。反之，将二拍子的每一拍都变成三连音，它就会产生一种六拍子的感觉。这样一来，就使二拍子的单拍子与六拍子的复拍子构成了相互转换。这种情况无疑为音乐表现提供了极大的方便。

从节奏上讲，基本音符分为均等的两部分；附点音符分为均等的三部分，以及二连音、三连音，都与二拍子、三拍子一脉相承。

练习三

1. 标出下列拍子的强弱位置,强拍（●）、次强拍（◐）和弱拍（○）。

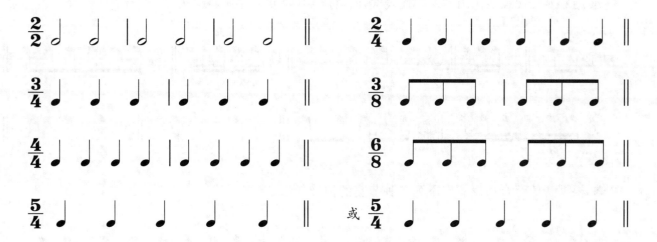

2. 写出下列拍子属于哪种类型。

C $\frac{2}{2}$ $\frac{2}{4}$ $\frac{1}{4}$ $\frac{3}{8}$ $\frac{3}{4}$ $\frac{12}{8}$ $\frac{6}{4}$ $\frac{4}{4}$ $\frac{7}{8}$ $\frac{5}{4}$ $\frac{6}{8}$ $\frac{9}{8}$ $\frac{5}{8}$ $\frac{7}{4}$

3. 为下列旋律标上拍号。

4. 用"∧"代表强，用">"代表次强，标出下列节奏的强弱层次。

5. 根据音值组合法，写出下列各种节奏的拍号。

6. 正确重写下列带有切分音的节奏。

7. 标记下列音乐中切分音的位置。

8.用一个音符来代替下列连音符。

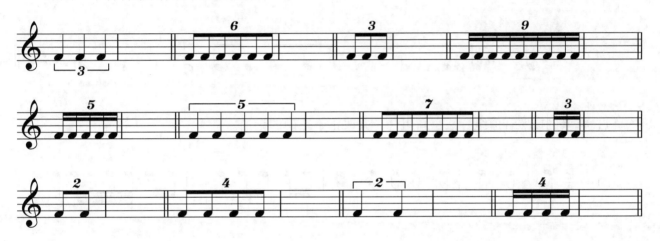

9.分别写出下列音符的三连音、七连音和九连音。

10. 划小节线并写出拍号。

(1) ()

(2) ()

(3) ()

(4) ()

11. 将下例按照音值组合法重新组合，并改正不正确的记谱。

(1) 2/4

(2) 3/4

(3) 6/8

(4) 4/8

(5) 5/8 (3/8 + 2/8)

12. 对下列各例划分小节线，并按照拍子正确地加以组合。

(1)

(2)

(3)

13. 请为下列歌曲中的一字多音加上连线。

第四单元　常用记号和音乐术语

本单元主要介绍省略记号、演奏法记号、装饰音记号、速度标记、力度标记和表情术语等。

一、省略记号

为了读谱和写谱的方便,在记谱法中经常应用许多省略记号。

1. 移动八度记号

用记号 $8^{------|}$ 记在五线谱的上面,表示将虚线以内的音移高八度。用记号 $8_{------|}$ 记在五线谱的下面,表示将虚线以内的音移低八度。如:

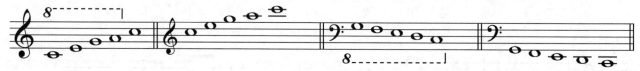

2. 重复八度记号

用数字"8"记在音的上面,表示高八度重复;记在音符的下面,表示低八度重复。如:

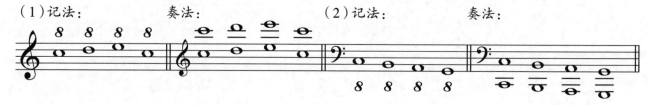

较长时间的高八度重复,用记号 $Con8^{---|}$ 记在五线谱的上面来表示。较长时间的低八度重复,用记号 $Con8_{---|}$ 记在五线谱的下面来表示。如:

（3）记法：　　　　　　　　　　　　　　　　　　　奏法：

(4)记法： 奏法：

3. 长休止记号

长休止记号用来记写许多小节的休止。标记是在三线上画一较长的粗横线，在两边再加上短竖线，粗横线中间的上面写上休止的小节数。如：

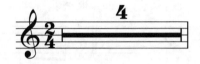

4. 震音记号

震音记号用斜线标记。

表示一个音或和弦的震音斜线，有符干时记在符干上，没有符干时记在想象的符干处。如果符干带有共同的符尾，斜线则和符尾平行，这时计算斜线的数目应包括共同符尾在内。如：

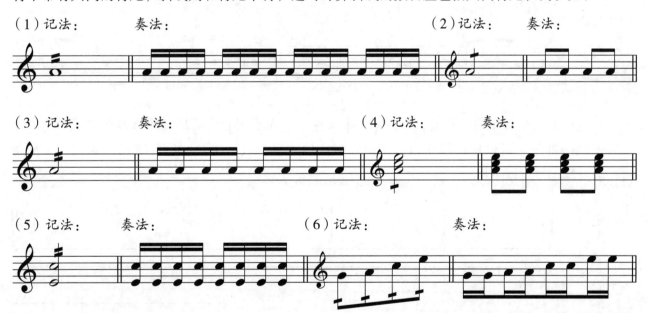

表示两个音或和弦的震音斜线，记在两个音或和弦之间记写符尾的地方，斜线的方向与共同符尾相平行。震音的时值等于两个音或和弦中的一个的时值。如：

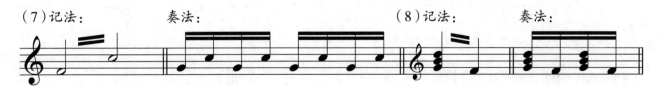

5. 反复记号

反复记号用来表示乐曲的某一部分或全部重复演唱演奏。

乐曲中某一旋律型重复时，用斜线表示，斜线的数目与符尾数相同。如：

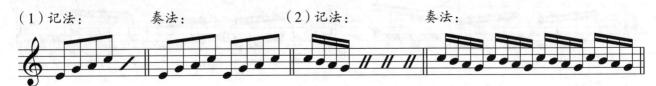

一次或多次重复一小节时，可用记号 ⨸ 或 ⨯ 来表示。该记号写在两小节中间的小节线上，表示前面两小节的旋律再重复一次。如：

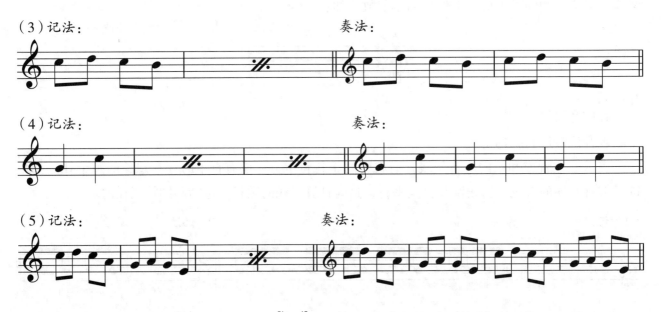

从一小节到整首乐曲的重复，可用 ‖: :‖ 来标记。表示记号内的部分要重复演奏或演唱。重复时不同的部分，可以用括号括出，并记以阿拉伯数字，表示第几次反复时用。乐曲从头反复时，前反复记号可以不用。

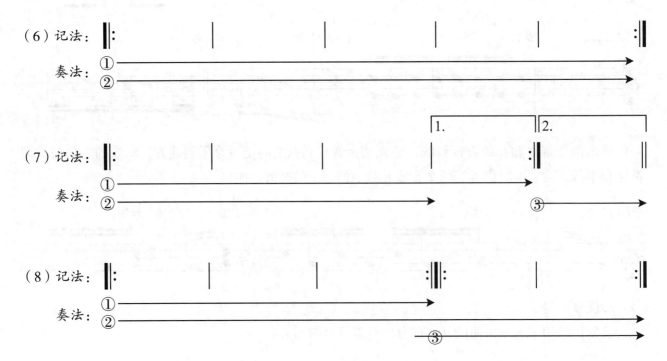

当大反复中套用小反复时,可用不同的反复记号来标记。如 D.C. 表示从头反复。D.S. 表示从记号反复。用 D.S. 反复记号时,在 D.S. 的前面开始反复处一定要标上记号"𝄋"。用 D.C. 和 D.S. 反复记号时,一定要标出在什么地方结束。如:"曲终""Fine."。

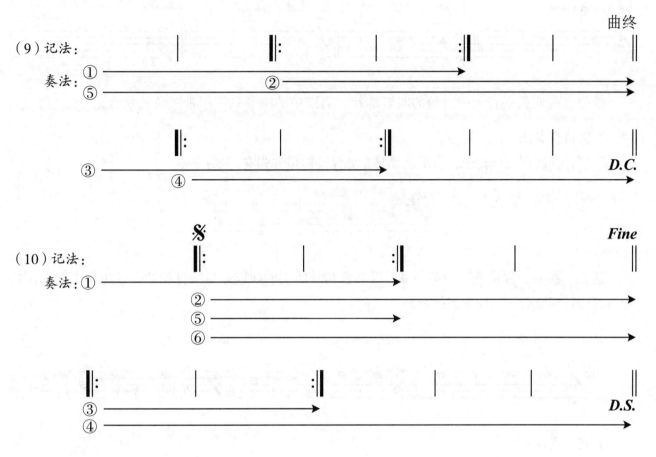

大反复后面有不同的结尾可记成:

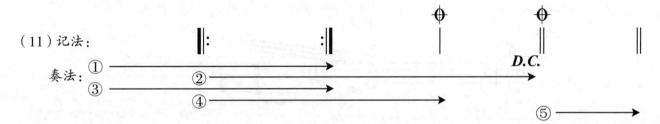

上例大反复时,两个"⊕"之间的部分要略去不用。

在乐曲中,反复的情况异常复杂,当省略记号无法记写时,也可以用文字加以说明。

二、演奏法记号

1. 连音奏法

连音奏法用弧线标记,大都记在符头一边。表示弧线以内的音要唱奏得连贯。

2. 断音奏法

断音奏法有两种，分别以圆点"·"和三角"▼"来标记。如：

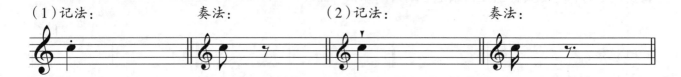

带圆点的叫长跳音，带三角的叫短跳音，简谱中的跳音只使用带三角的跳音记号。

3. 保持音奏法

保持音奏法用短横标记。表示该音要充分保持时值并强奏。如：

连音、断音、保持音三种奏法也可以结合起来使用。如连音与断音相结合，叫作半连音。断音与保持音相结合，叫作半保持音。

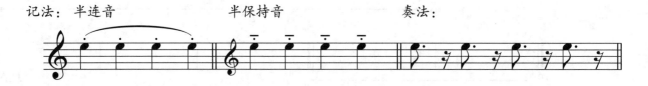

4. 琶音奏法

琶音奏法用垂直的曲线来标记。表示将和弦中的音由下而上分散弹奏。

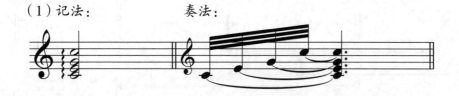

将琶音奏法的标记下面加一箭头，叫作逆琶音奏法。表示由上而下分散弹奏。

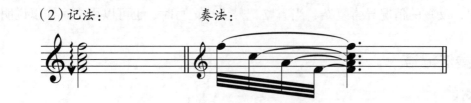

5. 滑音奏法

滑音奏法用带箭头的弧线标记。♪表示向上滑；♩表示向下滑。记在音符的前面，表示滑向该音符；记在音符的后面，表示从该音符滑出去。

将滑音记号记在两个不同音高的音上,表示由一个音滑向另一个音。

滑音记号也可以记在小音符上,表示滑音的开始和结束。

三、装饰音记号

装饰音虽是旋律的一种装饰,但对音乐的风格、形象,都起着重要的作用。

1. 短倚音

短倚音可以由一个音或数个音构成。可以在主要音的前面,也可以在主要音的后面。

一个音的短倚音用带斜线的小的八分音符标记,并用连线与主要音相连。先后弹奏的数个音的短倚音用组合起来的小的十六分音符标记,也用连线与主要音相连。

短倚音的演唱要轻而短。例:

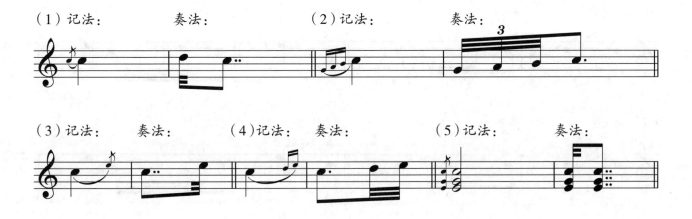

2. 回音

回音是一种由四个音或五个音组成的旋律型。有顺回音和逆回音两种。

由四个音组成的顺回音,是由主要音上方的助音开始,到主要音,再到下方的助音,最后再回到主要音。由五个音组成的顺回音,是由主要音开始,后面与四个音的顺回音相同。逆回音与顺回音的方向相反。回音可用小音符或回音记号来标记。顺回音的记号是:"∽"。逆回音的记号是:"⸲"。回音记号可以记在音符上,也可以记在两个音之间。回音记号的上方或下方还可

以加上变音记号，表示助音的升高或降低。回音的奏法异常复杂，这里列举的记法和奏法，仅是简单的几种：

3. 波音

由主要音开始，很快进入上方邻音，又立即回到主要音，叫作"单顺波音"。用记号"⁀"标记。由主要音开始，很快两次进入上方邻音，又立即回到主要音，叫作"复顺波音"。用记号"⁀⁀"标记。由主要音开始，很快进入下方邻音，又立即回到主要音，叫作"单逆波音"。用记号"⁀"标记。由主要音开始，很快两次进入下方邻音，又立即回到主要音，叫作"复逆波音"。用记号"⁀⁀"标记。波音开始都带有强音，而且占主要音的时值。波音记号也可以带有变音记号。例：

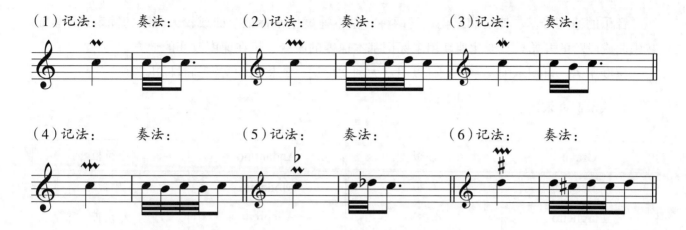

4. 颤音

颤音是由主要音和上方邻音快速均匀地交替弹奏而成。用记号 **tr** 或 **tr〰** 标记。曲线包括许多音时，这些音都要用颤音弹奏。颤音记号上方的变音记号，表示上方邻音的升高或降低。

颤音的弹奏大都从主要音开始，由主要音结束。但由于历史时期的不同，旋律前后连接的不同，也可以由不同的音开始和结束。为了能准确表达作者的意图，有特殊的要求时，最好用小音符详细记出。

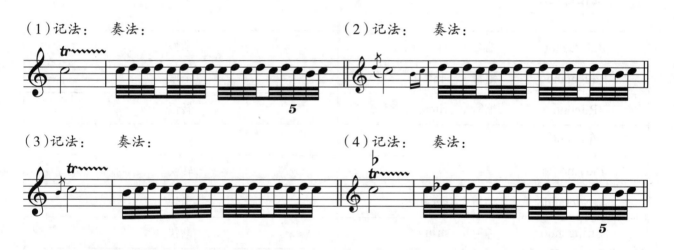

四、速度标记

音乐的速度与乐曲的内容、音乐形象有着极为密切的关系。一般而言，表现激动、欢快、兴奋、活泼的情绪，往往与快速相配合。表现抒情、田园风味的往往与中速相配合。颂赞的、挽歌、沉痛的回忆等往往与慢速相配合。当然，在一些特殊的场合，也可能有相反的情况。

由于音乐速度的不同，相同的旋律也可能塑造出完全不同的意境和形象。但这并不意味着任一旋律可以随意改变速度。作曲家创作乐曲时，速度的快慢都是经过认真考虑的。有时甚至明确标出每分钟演奏多少拍。由此可见音乐的速度对音乐表现的意义非同一般。

音乐的速度标记，主要是用文字表示。如快、慢、适中等。当然这种标记也只能表示一个大概，假如音乐的速度要求十分精确，可用每分钟演奏多少拍或多少某种音符来标记。

如：♩=120 即表示每分钟四分音符演奏 120 次。假如以四分音符为一拍，就是 120 拍。

音乐的速度分基本速度和变化速度两种。基本速度用来标记全曲或较大段落的固定速度。记在乐曲或段落的开始处。变化速度用来标记基本速度的改变，记在速度改变的地方。

速度用语，可用本国文字，也可以用意大利文标记，或将两种文字同时标出。

1. 基本速度术语

Grave	庄板	Andantino	小行板
Largo	广板	Moderato	中板
Larghetto	小广板	Allegretto	小快板
Lento	慢板	Allegro	快板
Adagissimo	极缓板	Vivace	活泼的快板
Adagio	柔板	Presto	急板
Andante	行板	Prestissimo	最急板

2. 变化速度术语

Ratardando	缩写	rit.	渐慢
Rallentando	缩写	rall.	渐慢
Ritenuto	缩写	riten.	转慢
Più lento			更慢
Più mosso			转快
Accelerando	缩写	accel.	渐快
Stringendo	缩写	string.	渐快
Allargando	缩写	allarg.	渐慢渐强
Smorzando			渐慢渐弱
A tempo			恢复原速
Tempo rubato			速度自由
Listesso tempo			同速

五、力度标记

在音乐作品中，除了节拍节奏方面的强弱变化之外，还有一些其他方面的强弱变化，这种强弱变化就是音乐的力度。

音乐的力度与音乐的内容关系密切。一般来讲，隆重的庆典、激烈的战斗、欢乐的歌舞，往往都与强的声音相配合。而小桥流水、自然风光则与适中的声音相适应；唱摇篮曲就要用比较弱的声音。

另外，利用力度的各种变化、对比，也是塑造音乐形象不可缺少的有力手段。

音乐力度的标记用文字、文字缩写和符号来表示。

1. 基本力度标记

forte	缩写	*f*	强
piano	缩写	*p*	弱
mezzo-forte	缩写	*mf*	中强
mezzo-piano	缩写	*mp*	中弱

2. 变化力度标记

| *crescendo* | 缩写 | *cresc.* | 渐强 |
| *diminuendo* | 缩写 | *dim.* | 渐弱 |

渐强和渐弱也可以用记号来表示。

| < | 渐强 |
| > | 渐弱 |

以上力度标记用于音乐作品的某个段落。

3. 个别音上的力度标记

sforzando	缩写	*sf*	特强
forte-piano	缩写	*fp*	强后即弱
>			强音记号
∧			倍强音记号

强音记号与渐弱记号的形状相似，但大小是不同的，千万不要搞混。

六、表情术语

表情术语能帮助我们理解乐曲,演唱演奏时可更好地表达该乐曲的思想感情。表情术语一般写在乐谱的左上方,常用意大利文,但目前有些作曲家也用本国文字标记。常用的表情术语有:

1. 庄严、坚定

grandioso	壮丽、雄伟	maestoso	宏伟
largamente	宽广	conforza	刚强有力

2. 热情、欢快

energico	充满活力	agitato	充满激情
fuocoso	热情如火	festivo	喜庆地
gioioso	欢快	scherzando	谐谑、欢快地
brillante	华丽	vigoroso	猛烈地

3. 悲伤、愤怒

lamento	哀诉	doloroso	悲伤
pesante	沉重	sdegnoso	愤怒

4. 优美、抒情

cantabile	如歌地	grazioso	优雅地
espressivo	富于表情	dolce	柔美地
tranquillo	安静地	leggiero	轻快地

练习四

1. 用省略记号重写下列各例。

(1)

2. 写出下列各例的实际记谱方法。

3. 用数字写出下列反复记号的演奏顺序。

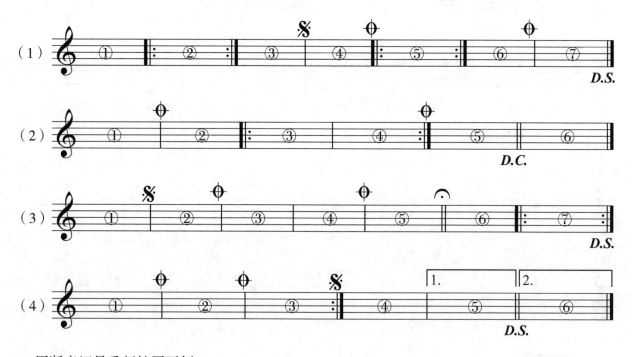

4. 用断音记号重新抄写下例。

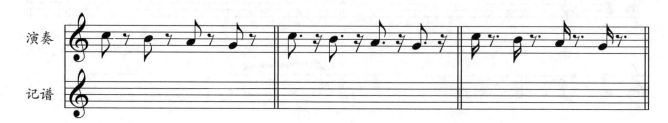

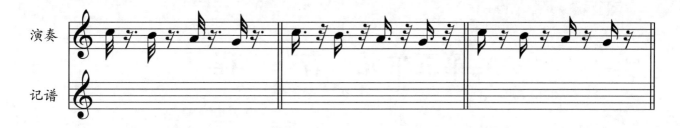

5. 写出下例各装饰音的演奏方法。

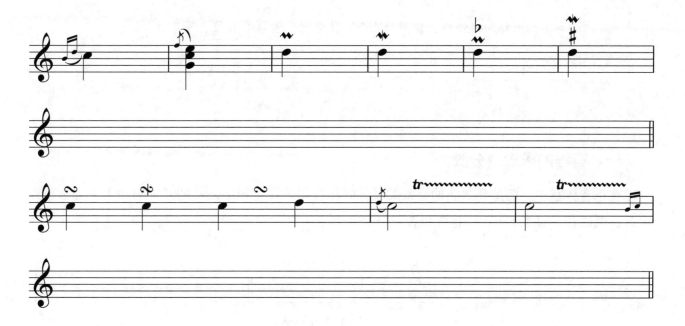

6. 写出下列中文音乐速度用语的意文标记。
（1）广板；（2）柔板；（3）行板；（4）中板；（5）快板；（6）小快板；（7）渐慢；（8）渐快；（9）原速；（10）速度自由。

7. 写出下列音乐力度标记的中文名称。

（1）**pp**；（2）**ff**；（3）**p**；（4）**f**；（5）**mp**；（6）**mf**；（7）＜；（8）**fp**；（9）＞；（10）＞；（11）*dim.*；（12）*cresc.*；（13）*Poco a poco dim.*。

8. 将以下的音乐术语翻译成中文。
（1）*grandioso*（ ） （2）*maestoso*（ ） （3）*largamente*（ ）
（4）*energio*（ ） （5）*agitato*（ ） （6）*scherzando*（ ）
（7）*lamento*（ ） （8）*brillante*（ ） （9）*dolce*（ ）
（10）*cantabile*（ ） （11）*conforza*（ ） （12）*expressivo*（ ）
（13）*tranquillo*（ ）

第五单元　音　　程

本单元主要介绍音程、自然音程与变化音程、音程的转位、等音程等。

一、音程的概念及分类

在乐音体系中，两个音之间的高低关系，叫作音程。在音程中，高的音，叫作上方音，也称冠音；低的音，叫作下方音，也称根音。

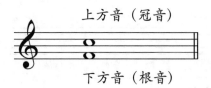

音程中的两个音，先后发声，叫作旋律音程。旋律音程依照其进行的方向，分为平行、上行和下行。从其进行的距离可分为级进和跳进，如：

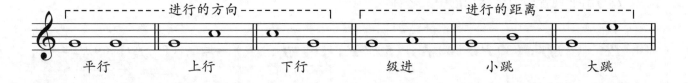

音程中的两个音，同时发声，叫作和声音程。和声音程的进行有原位重复、同向、平行、反向、斜向等形式，如：

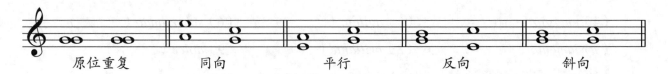

书写旋律音程时，两个音一定要按先后次序分别记写。两个音要有一定的间隔，不能靠得太近，更不能上下对齐。

书写和声音程时,两个音一定要上下对齐。但一度音程、二度音程必须稍微错开一点,其中二度音程的根音在左,冠音在右。

音程的读法:一度的旋律音程及和声音程;从二度到七度的上行旋律音程及和声音程,读时由低到高,从左到右,不加任何说明。下行的旋律音程;八度及八度以上的旋律音程及和声音程,读时一定要说明方向和度数。

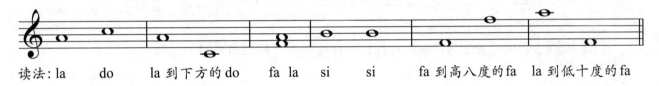

读法: la　　　do　　　la 到下方的 do　　fa　la　　si　　si　　fa 到高八度的fa　la 到低十度的fa

二、音程的度数、音数、名称与标记

音程的名称是由音程的度数和音数两个方面共同决定的。

度数就是音程所包含音级的个数,在五线谱上就是音程所包括的线与间的数目。如:

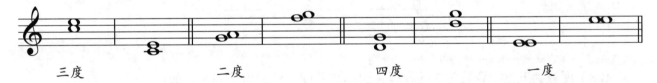

三度　　　　　　　二度　　　　　　　四度　　　　　　　一度

音数就是音程所包含的全音、半音的数目。音数是用整数、分数和带分数来标记。1代表全音,$\frac{1}{2}$代表半音,$1\frac{1}{2}$代表全音加半音。为了区别度数相同而音数不同的音程,还要用文字"大、小、增、减、倍增、倍减"等加以区别。现将基本音级所构成的各种音程的度数、音数、名称和标记列示说明如下:

(1)度数为一度、音数为0的音程,叫作纯一度,标记为(p1),如:

(2)度数为二度、音数为$\frac{1}{2}$的音程,叫作小二度,标记为(m2),如:

（3）度数为二度、音数为1的音程，叫作大二度，标记为（M2），如：

（4）度数为三度、音数为$1\frac{1}{2}$的音程，叫作小三度，标记为（m3），如：

（5）度数为三度、音数为2的音程，叫作大三度，标记为（M3），如：

（6）度数为四度、音数为$2\frac{1}{2}$的音程，叫作纯四度，标记为（p4），如：

（7）度数为四度、音数为3的音程，叫作增四度，标记为（A4），如：

（8）度数为五度、音数为3的音程，叫作减五度，标记为（d5），如：

（9）度数为五度、音数为$3\frac{1}{2}$的音程，叫作纯五度，标记为（p5），如：

（10）度数为六度、音数为4的音程，叫作小六度，标记为（m6），如：

（11）度数为六度、音数为 $4\frac{1}{2}$ 的音程，叫作大六度，标记为（M6），如：

（12）度数为七度、音数为 5 的音程，叫作小七度，标记为（m7），如：

（13）度数为七度、音数为 $5\frac{1}{2}$ 的音程，叫作大七度，标记为（M7），如：

（14）度数为八度、音数为 6 的音程，叫作纯八度，标记为（p8），如：

三、单音程与复音程

八度以内（包括八度）的音程，叫作单音程。超过八度的音程，叫作复音程。

复音程是在单音程的基础上，加上一个或几个八度而成。如隔开一个八度的大二度、隔开两个八度的大二度等。

隔开一个八度的大二度　　　隔开两个八度的大二度

不超过两个八度的复音程，还有它们各自的独立名称。这些名称的级数是根据它们所包括的音级的实际度数而来的，表示音程音数的大、小、增、减、纯、倍增、倍减等，则按照单音程的名称不变，如：

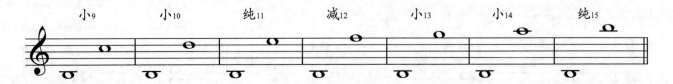

四、自然音程与变化音程

纯一度、纯四度、纯五度、纯八度，大、小二度，大、小三度，大、小六度，大、小七度，增四度和减五度，这十四个音程就是自然音程。自然音程可以在基本音级上构成，也可以在变化音级上构成。

除了增四度和减五度，一切增、减音程，倍增、倍减音程，都叫作"变化音程"。

五、音程的扩大与缩小

音程的扩大与缩小是指在某音程度数不变的状态下，通过增减音程的音数，使音程发生变化，或扩大或缩小。音程音数增加可以将冠音升高，或将根音降低，也可两者兼备；若要减少音数则将冠音降低或将根音升高，也可两者同时运用。

音程度数不变而音数发生变化按照下述规律：在度数相同的情况下，比纯音程或大音程多一个半音称增音程；比增音程多一个半音称倍增音程；比小音程多一个半音称大音程；比纯音程或小音程少一个半音称减音程；比减音程少一个半音称倍减音程。

现将度数相同而音数不同的各种音程的相互关系列示如下：

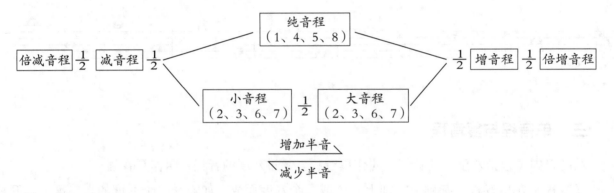

六、等音程

两个音程孤立听时，音响效果完全一样，只是写法和意义不同，这种音程，就叫等音程。

等音程与等音，都是根据十二平均律而产生的。等音程根据其结构的异同分为两种：

1. 度数相同

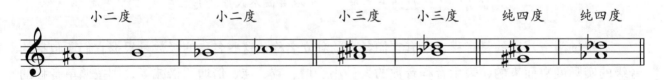

2. 度数不同

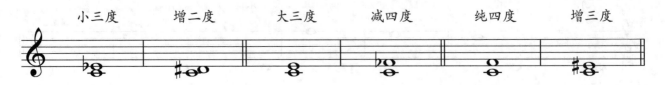

七、音程的转位

音程的冠音与根音相互交换位置，叫作音程的转位。音程的转位可以在一个八度之内进行，也可以超过八度。音程转位时，可以移动冠音或根音，也可以冠音与根音同时移动。

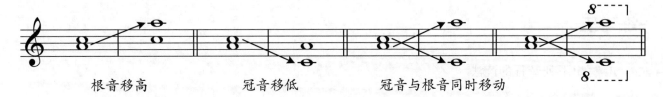

根音移高　　　　　冠音移低　　　　冠音与根音同时移动

音程转位时音数与度数，分为上、下两组，转位时相互转换。

从音数讲，大与小互换，增与减互换，倍增与倍减互换，纯不变。

大	小	增	减	倍增	倍减	纯
小	大	减	增	倍减	倍增	纯

从度数讲，在单音程中，一度与八度互换，二度与七度互换，三度与六度互换，四度与五度互换。

1	2	3	4	5	6	7	8
8	7	6	5	4	3	2	1

如大二度转位后是小七度。大变小，二变七。又如增六度转位后是减三度。增变减，六变三。又如倍增四度，转位后是倍减五度。倍增变倍减，四变五。又如纯一度转位后是纯八度。纯不变，一变八。

八、协和音程与不协和音程

根据和声音程在听觉上所产生的印象，音程被分为协和音程与不协和音程两类。

1. 协和音程

听起来悦耳、融合的音程，叫作协和音程。协和音程又分为极完全协和音程、完全协和音程、不完全协和音程三种。

（1）极完全协和音程，即完全合一的纯一度和几乎完全合一的纯八度。

（2）完全协和音程，即相当融合的纯四度和纯五度。

（3）不完全协和音程，即不十分融合的大、小三度和大、小六度。

2. 不协和音程

听起来不融合的音程，叫作不协和音程。不协和音程又分为极不协和音程、极不完全协和音程两种。

（1）极不协和音程，即大二度和小七度。
（2）极不完全协和音程，即小二度、大七度、增四度和减五度。

音程的协和与不协和，在不同的历史时期是不同的。不同的理论体系，其分类也各不相同。

练习五

1. 写出下列音程的读法。

2. 写出下列音程的名称。

3. 以所给的音为根音，向上构成指定音程。

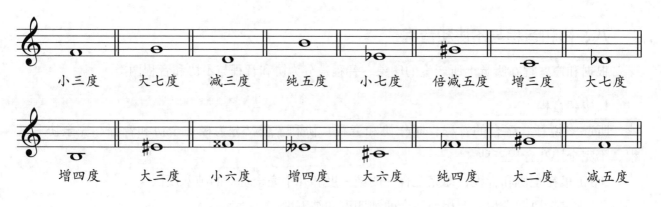

4. 以所给的音为冠音，向下构成指定音程。

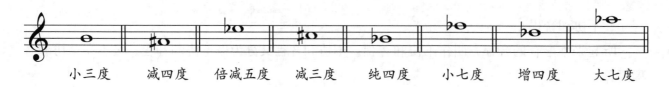

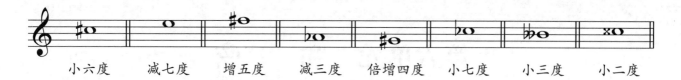

小六度　　　减七度　　　增五度　　　减三度　　　倍增四度　　　小七度　　　小三度　　　小二度

5. 下列音程中哪些是自然音程。

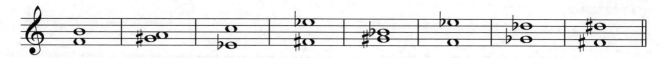

6. 缩小下列音程，度数不变，用恰当的变音记号分别将冠音降低半音或将根音升高半音，写出原有音程及改变后的音程的名称。

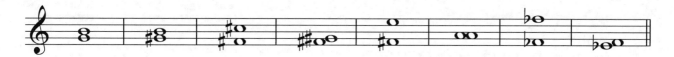

7. 扩大下列音程，度数不变，用恰当的变音记号分别将冠音升高半音或将根音降低半音，写出原有音程及改变后的音程的名称。

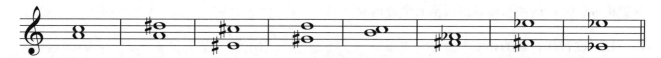

8. 将下列音程转位，写出原有音程及转位后的音程名称。限定在八度以内。

9. 下列音程中哪些是不完全协和音程。

10. 写出下列音程的等音程，音程度数不变。

11. 写出下列音程的等音程，音程度数改变。

第六单元 和　　弦

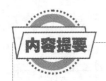

本单元的主要学习内容是四种三和弦和四种常用七和弦的原位和转位。学习的重点就是分清各种和弦的音程结构，包括原位和转位以及各种和弦之间的异同。

一、和弦

三个或三个以上的音按照特定音程关系的结合，叫作和弦。最简单的和弦是由三个音按三度叠置构成，复杂的和弦可以由五至七个音构成。

1. 三度音程叠置的和弦

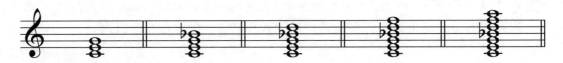

2. 非三度音程叠置的和弦

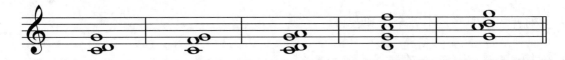

按三度音程关系构成的和弦，由于各音间保持一定的紧张度，音响协调丰满，合乎泛音列的自然规律，因而被广泛采用。按非三度音程关系构成的和弦，虽然不像按三度音程关系构成的和弦那样被广泛采用，但在丰富和声语言及色彩方面有着积极的意义。

建立和弦的基础音叫根音，其他的和弦音按照其与根音的音程关系分别叫作三度音、五度音、七度音、九度音、十一度音和十三度音。

和弦的表现形式有两种，一是和声性的，即同时发音；二是旋律性的，即先后发音。先后发音也叫分解和弦。

二、三和弦

可以按照三度音程关系叠置起来的三个音所构成的和弦，叫作三和弦。三和弦有四种：大三和弦、小三和弦、减三和弦、增三和弦。

在三和弦中，按三度音程排列时，下面的音，叫作根音，用数字"1"来标记。中间的音因与根音是三度音程关系，所以叫作三音，用数字"3"标记。上面的音因与根音是五度关系，所以叫作五音，用数字"5"来标记。

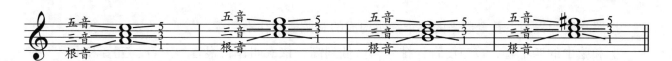

1. 大三和弦

从根音到三音为大三度，从三音到五音为小三度，从根音到五音为纯五度，这样的三和弦，就叫作大三和弦，标记为"M"。大三和弦色彩明亮而刚强。

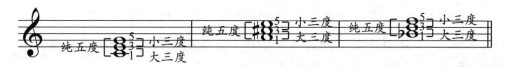

2. 小三和弦

从根音到三音为小三度，从三音到五音为大三度，从根音到五音为纯五度，这样的三和弦，就叫作小三和弦，标记为"m"。小三和弦色彩相对柔和而暗淡。

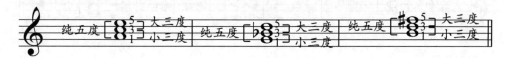

3. 减三和弦

从根音到三音，从三音到五音都是小三度，从根音到五音是减五度的和弦，叫作减三和弦，标记为"d"。减三和弦具有向内紧缩性，同样具有尖锐、紧张的特点。

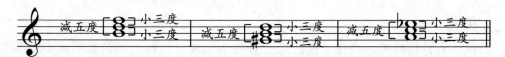

4. 增三和弦

从根音到三音，从三音到五音都是大三度，从根音到五音是增五度的和弦，叫作增三和弦，标记为"A"。增三和弦具有向外扩张性，具有尖锐、紧张的特点。

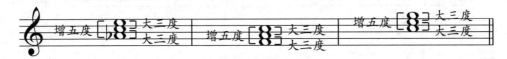

由于构成大三和弦和小三和弦的音程都是协和音程，所以大三和弦与小三和弦都是协和三和弦。增三和弦因为含有不协和音程增五度，减三和弦因为含有不协和音程减五度，所以增三和弦与减三和弦都是不协和三和弦。

在音乐中，使用最多的是协和的大、小三和弦。不协和三和弦中的增、减三和弦，使用得较少。

三、七和弦

按照三度音程关系叠置起来的四个音所构成的和弦，叫作七和弦。

七和弦中的四个音，按三度音程排列，由低到高，依次叫作：根音、三音、五音和七音。和弦中各音的标记如下：

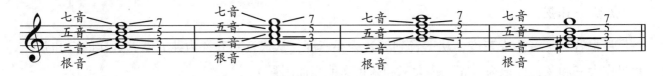

七和弦也可以看成是在某种三和弦的基础上加上一个七度音而成。

常用的七和弦有：大小七和弦（也称属七和弦）、小小七和弦（简称小七和弦）、减小七和弦（也叫半减七和弦）、减减七和弦（简称减七和弦）。

1. 大小七和弦

根音、三音、五音构成大三和弦，根音到七音为小七度，这种七和弦就叫大小七和弦。

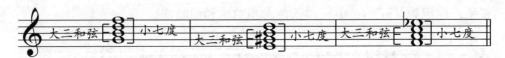

2. 小小七和弦

根音、三音、五音构成小三和弦。根音到七音是小七度，这种七和弦就叫小小七和弦。

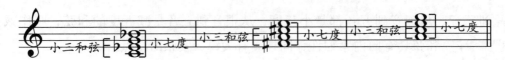

3. 减小七和弦

根音、三音、五音构成减三和弦，根音到七音为小七度，这种七和弦就叫减小七和弦。

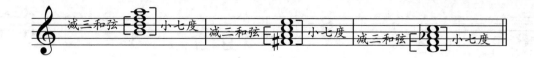

4. 减减七和弦

根音、三音、五音构成减三和弦,根音到七音为减七度,这种七和弦就叫减减七和弦。

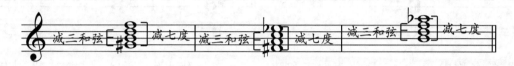

从以上各例可以看出:七和弦的名称,第一个字是代表了根音、三音、五音构成何种三和弦。"大"字代表了大三和弦;"小"字代表了小三和弦;"减"字代表了减三和弦。第二个字和第三个字代表了根音到七音是何种七度音程。懂得了这个道理,从和弦的名称就可以知道和弦的结构,这为我们构成和识别七和弦提供了极大的方便。

在音乐中除了以上所讲的常用的四种七和弦之外,有时也会碰到一些其他类型的七和弦,如:增大七和弦、大大七和弦(简称大七和弦)、小大七和弦等。

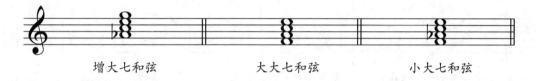

所有七和弦都是不协和和弦。因为七和弦都包括不协和音程七度音程。

四、原位和弦与转位和弦

以和弦的根音为低音的和弦,叫作原位和弦。这里需要特别注意的是根音与低音的区别。低音就是最低的音。根音有时可能是低音,像我们前面讲的各种三和弦、七和弦,就都是以根音为低音的。所以这些和弦我们就叫它原位和弦。

以和弦的三音、五音、七音为低音的和弦,就叫作转位和弦。

这里有个问题也要特别注意,那就是和弦的根音、三音、五音、七音等名称,不管是在原位还是在转位中,都是固定不变的。

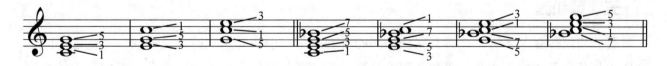

1. 三和弦的转位

三和弦有三个音,除去根音之外,还有两个音,所以三和弦有两个转位。三和弦的第一转位,以三和弦的三音为低音的和弦,叫作六和弦。这是因为从低音到最高音根音为六度的关系。

三和弦的第二转位,以三和弦的五音为低音的和弦,叫作四六和弦。这是由于从低音到根音是四度,到最高音是六度而得名。

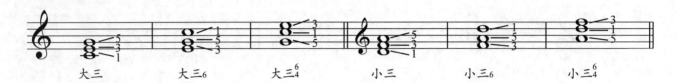

在和弦的名称中，"大三"代表大三和弦；"小三"代表小三和弦；"减三"代表减三和弦；"增三"代表增三和弦。6代表三和弦的第一转位。6_4代表三和弦的第二转位。

2. 七和弦的转位

七和弦有四个音，除去根音还有三个音，所以七和弦有三个转位。以七和弦的三音为低音的和弦，叫作五六和弦，也就是七和弦的第一转位；以七和弦的五音为低音的和弦，叫作三四和弦，也就是七和弦的第二转位；以七和弦的七音为低音的和弦，叫作二和弦，也就是七和弦的第三转位。

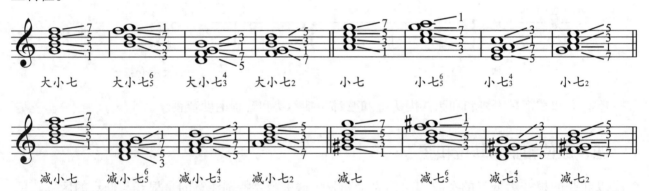

七和弦的特点就是根音上方的七度，转位之后七度变二度。因此七和弦的转位名称，就以低音与二度的相距度数来命名。

和弦名称的标记，汉字代表和弦的种类，阿拉伯数字代表和弦的转位，两者缺一不可。没有转位标记的为原位。

五、等和弦

两个和弦孤立起来听时，具有完全相同的音响效果，但在音乐中的意义不同，写法也不同，这样的和弦，就叫作等和弦。等和弦和等音程一样，都是根据十二平均律半音相等而产生的。等和弦有两种：

（1）和弦中的音不因为等音变化而改变和弦的音程结构。

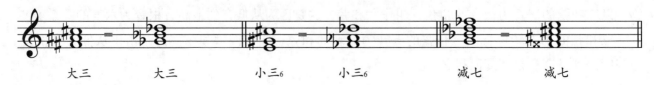

（2）由于等音变化而改变和弦的音程结构。

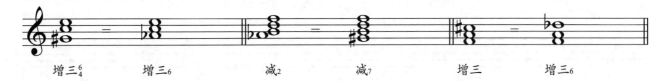

增三6_4　　　增三$_6$　　　减$_2$　　　减$_7$　　　增三　　　增三$_6$

练习六

1. 以下列音为根音分别构成原位的大三和弦、小三和弦、增三和弦、减三和弦。

2. 以下列音为三音分别构成原位的大三和弦、小三和弦、增三和弦、减三和弦。

3. 以下列音为五音分别构成原位的大三和弦、小三和弦、增三和弦、减三和弦。

第七单元 调与调式

内容提要

本单元的主要学习内容是调、调号、调的五度循环圈、调式、调关系的远近及转调、移调等。

一、调

由基本音级所构成的音列的音高位置，叫作调。

由七个基本音级所构成的调，叫作 C 调。它的调号标记是没有升降记号。

C 调：

将 C 调的七个音级，也就是由基本音级构成的音列，整体移高纯五度，就是G调。

G 调：

G 调的调号，就是一个升号。这个升号写在 F 的音位上，表示将 F 升高半音。在高音谱表上，写在第五线上；在低音谱表上，写在第四线上。

G 调：

若将 G 调的七个音级所构成的音列，整体移高纯五度，就是 D 调。调号是两个升号：#F 和 #C。

D 调：

若将 C 调的七个音级，也就是由基本音级构成的音列，整体移低纯五度，就是 F 调。F 调的调号是一个降号，这个降号写在 B 的音位上，表示将 B 降低半音。在高音谱表上，写在第三线上；在低音谱表上，写在第二线上。

F 调：

若将 F 调的七个音级所构成的音列，整体移低纯五度，就是 ♭B 调。其调号是两个降号：♭B 和 ♭E。

♭B 调：

按照这种方法，将七个基本音级所构成的音列继续移高或移低纯五度，就可以产生总共十五个调。

二、调号

1. 调号的产生

由七个基本音级构成的调为 C 调，也叫作基本调。

由基本调开始，向上，按纯五度连续相生，依次可以得到 G 调、D 调、A 调、E 调、B 调、#F

调、#C 调。并且从 G 调的调号 #F 开始，每产生一个新调，其调号也按纯五度关系向上（或按纯四度向下）增加一个升号。如：

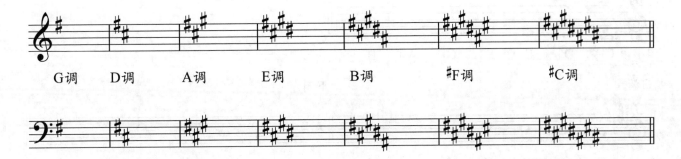

上例各调的调号都用升号表示，所以叫作升号调。

由基本调开始，向下按纯五度关系连续相生，依次可以得到 F 调、♭B 调、♭E 调、♭A 调、♭D 调、♭G 调、♭C 调。并且从 F 调的调号 ♭B 开始，每产生一个新调，其调号也按纯五度关系向下（或按纯四度向上）增加一个降号。如：

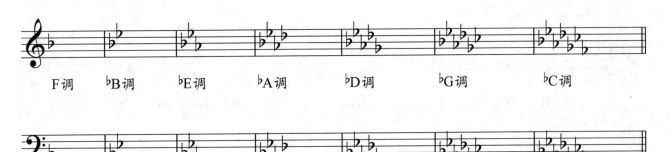

上例各调的调号，都用降号表示，所以叫作降号调。

2. 调号的记法

调号的书写有着固定的位置和次序。调号中的升号和降号出现的次序是相反的、对称的。升号调的升记号出现的顺序是：F、C、G、D、A、E、B；降号调的降记号出现的顺序是：B、E、A、D、G、C、F。

升号调升记号的书写方法：第一个升号在高音谱表上记在第五线、在低音谱表上记在第四线，其他的升号按"下四上五"的方式记写。不使用加线。

降号调降记号的书写方法：第一个降号在高音谱表上记在第三线、在低音谱表上记在第二线，其他的降号按"上四下五"的方式记写。

3. 调号的识别

升号调最后一个升号向上一个小二度音的音名是什么就是什么调；降号调最后一个降号向下一个纯四度音的音名是什么就是什么调，或两个降号以上的调其倒数第二个降号是什么音就是什么调。

在音乐中所使用的调，一般不超过七个升降号。

现将十五个调的音列呈示如下：

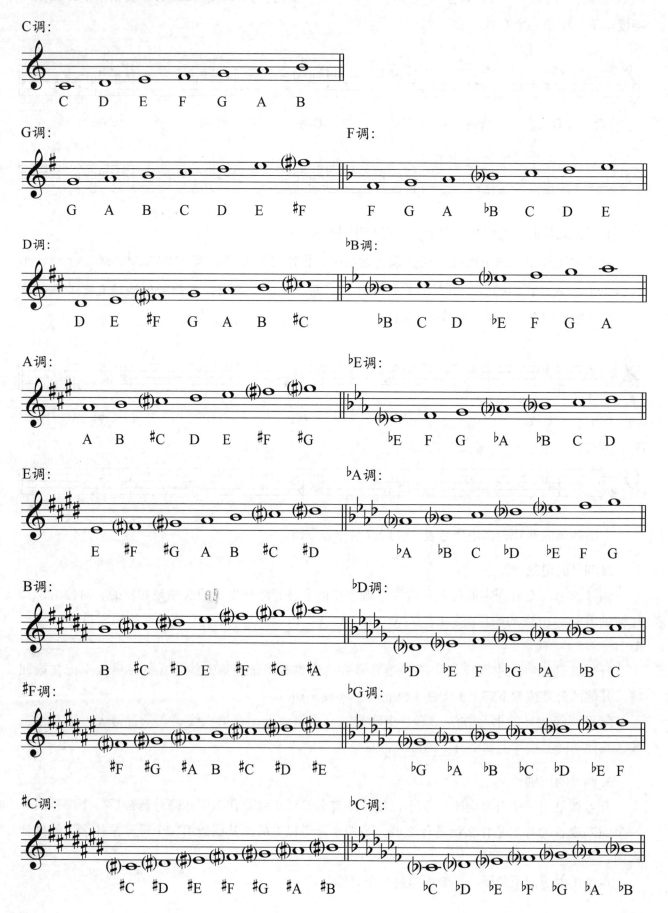

三、等音调

两个调之间的所有音都是等音关系,叫作等音调。等音调也是根据十二平均律所有半音都相等的理论而产生的。前面讲的七个升号调,七个降号调,还有一个基本调,共有十五个调,其中♭G调与♯F调,在钢琴上的音高是完全相同的,都是等音关系,所以♭G调与♯F调就是等音调。相同的情况还有B调与♭C调、♭D调与♯C调,这些都是等音调。七个升降号以内的十五个调,共有三对等音调。

四、调的五度循环圈及调关系

将各调按纯五度关系排列起来,通过等音调构成一个圆圈,叫作调的五度循环圈。

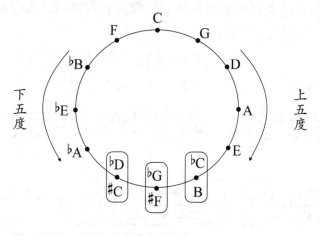

五度循环圈

在调的五度循环圈中,顺时针方向五度进行时,调号中的降号减少,升号增加。逆时针方向五度进行时,升号减少,降号增加。椭圆型圆圈所指出的两个调为等音调。

调与调之间的关系,叫作调关系。调关系有远有近,区分调关系的远近,主要根据两调之间共同音的多少。两调之间共同音越多,调的关系就越近。反之,两调之间的共同音越少,调关系就越远。

在调的五度循环圈中,相邻的两个调,只有一个音不同,因此在调号中,永远相差一个升降号,这就叫近关系调。如C调的近关系调是G调和F调;♭B调的近关系调是F调和♭E调等。

在调的五度循环圈中,除了相邻的两个调之外,其他各调都叫作远关系调。在远关系调中,由于共同音的多少不等,所以其关系远近程度也有所不同。

五、移调

1. 移调

将音乐作品从一个调移至另一个调,叫作移调。

音乐作品的内容、形象,与调有着密切的关系。作曲家在创作自己的作品时,采用何调都是

经过认真和慎重考虑的。但有时根据创作或表演的需要,将一首乐曲改用其他调,以适应不同乐器、不同人声、不同声部,也是必不可少的。

2. 移调的方法

常用的移调方法有两种:按照音程的移调和更改调号的移调。

(1)按照音程的移调。

这是一种基本的移调方法,它可以移高或移低到任一调。具体做法是:首先明确作品的原调,再根据移高或移低的音程度数,确定要移到何调;然后在谱号的后面写上新调的调号,再把作品中的每个音,按照已确定的音程度数,移高或移低。移动音符时,要确保音数的绝对准确。假如旋律中记有临时变音记号,在新调中则要记上相应的变音记号,以保持原变音记号的实际作用。

按照音程进行移调时,不要仅限于机械的、纯粹的音程移动,而应在理论上掌握音与音之间的调式意义和相互关系,边唱边移。如:

美国民歌《河上的月光》

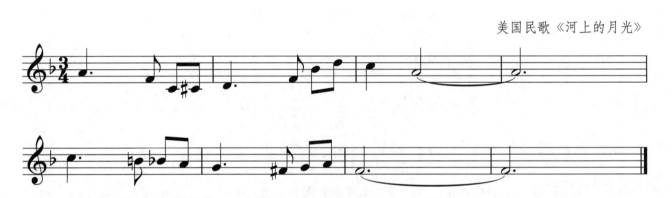

上例是 F 调,旋律中有许多个调式变音,假如我们要将此旋律移高大三度,它的新调应是 A 调。A 调的调号是三个升号,写在谱号的后面,调号的后面再写上拍号。第一个音是 A 移高大三度,应是 #C。第二个音是 F,移高大三度应是 A。余类推。第四个音是调式变音 #c,移高大三度应是 #E。第 5 小节、第二个音是 ♮B,在这里还原号起着升高半音的作用,移高大三度在新调中应是 #D。这里不能写成 ♭D。后面的 ♭B,实际上是还原的意思。因为在 F 调 ♭B 是调式的自然音,♭B 是升高第Ⅳ级音,在新调中应是 ♮D。因为只有从 ♭B~D 才是大三度。第 6 小节的 #F,在新调中应是 #A 才是大三度。最后移调的结果应是:

美国民歌《河上的月光》

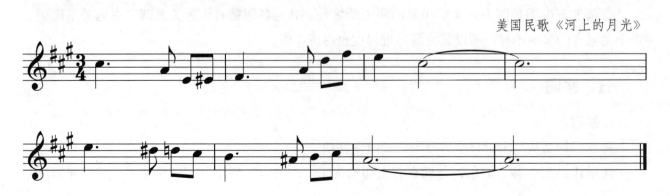

若将此曲移低大三度，结果应是：

美国民歌《河上的月光》

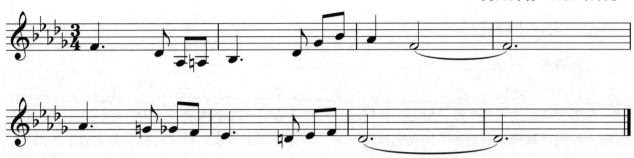

（2）更改调号的移调。

这种移调的方法只能在唱名同位调之间使用。唱名同位调就是不管是运用固定唱名法还是首调唱名法，其唱名在五线谱上的线间位置不变的两个调。这两个调之间的移调，就可以运用更改调号的方法来移调。

如将 C 调移高半音，只要在新调中写出七个升号，假如没有临时变音记号，这个移调就算完成了。假如有临时变音记号，那就要选用适当的变音记号，以保持原调变音记号的实际效果。同理，若要将 C 调的乐曲降低半音，那就改为七个降号。

台湾高山族民歌《童谣》

从以上三例可以清楚地看出：三支民歌音符的位置丝毫没动，只是改了一下调号，非常简便。但这种移调的方法，只能把某些调移低半音。如 C 调、D 调、E 调、G 调、A 调、B 调、♯F 调、♯C 调。或者把某些调移高半音。如 C 调、F 调、♭B 调、♭E 调、♭A 调、♭D 调、♭G 调、♭C 调。只有 C 调，既可以升高半音，又可以降低半音。

六、调式

几个音按照一定的关系联结在一起，构成一个音的体系，并以某一个音为中心，这个音体系，就叫作调式，这个中心音就是主音。将调式中的音，从主音到主音，按高低次序排列起来，

就叫作音阶。音阶又分上行和下行。由低到高，叫上行；由高到低，叫下行。调式种类很多，其中以大调、小调最为常见。

七、大、小调式

1. 大调式

（1）自然大调。

自然大调是大调的一种，由七个音构成。其稳定音结合起来构成一个大三和弦。不稳定音以二度音程关系倾向于稳定音，构成旋律进行的基本音调。大调式的根本特征，是主音上方的大三度，因为这一音程最具大调式的明亮色彩。

自然大调是由两个相同的四声音阶结合而成，中间用大二度分开。

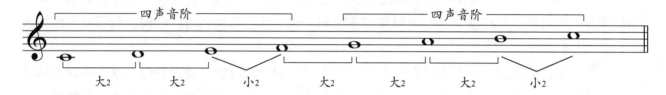

调式中的各音，叫作调式音级。

调式音级不同于乐音体系中的音列音级。调式音级具有鲜明的调式意义。如稳定、不稳定、中心音、倾向性等。音列音级则不具备这些特征。

调式音级用罗马数字标记，由低到高依次为Ⅰ级、Ⅱ级、Ⅲ级、Ⅳ级、Ⅴ级、Ⅵ级、Ⅶ级。第八个音，与开始音具有相同的调式意义，故仍为Ⅰ级。

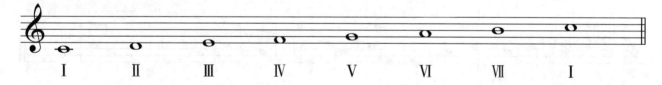

其中第Ⅰ级、第Ⅲ级、第Ⅴ级为稳定音级，第Ⅱ级、第Ⅳ级、第Ⅵ级、第Ⅶ级为不稳定音级。调式音级除了罗马数字的标记之外，还有各自的名称。如第Ⅰ级叫作主音；主音上方纯五度，也就是第Ⅴ级，叫作属音；在主音与属音中间的第Ⅲ级，叫作中音；主音下方纯五度，也就是第Ⅳ级，叫作下属音；在主音与下属音中间的第Ⅵ级，叫作下中音；主音上方二度的音，也就是第Ⅱ级，叫作上主音；主音下方二度的音，也就是第Ⅶ级，叫作导音。

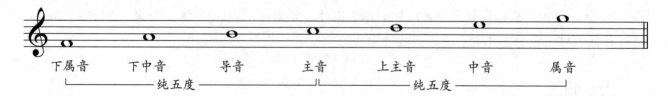

调式的第Ⅰ级、第Ⅳ级、第Ⅴ级，因为在音乐表现中具有特殊的作用，所以叫作正音级。其余四个音级：第Ⅱ级、第Ⅲ级、第Ⅵ级、第Ⅶ级叫作副音级。

（2）和声大调。

在自然大调式中渗入自然小调式的特点，就产生和声大调与旋律大调。

在自然大调的基础上，将Ⅵ级音降低半音，就产生和声大调。和声大调的下中音到下面的属音由全音变成半音，就具有小调式的特点。和声大调与自然大调最大的不同，是Ⅵ级至Ⅶ级的增二度。这是和声大调的特性音程。

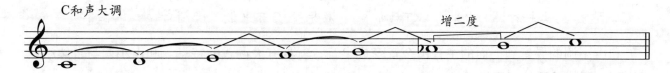

（3）旋律大调。

在自然大调的基础上，下行时将Ⅶ、Ⅵ级音都降低半音，上行不变，就产生旋律大调。旋律大调上面的四声音阶，其音程结构与自然小调完全相同。因此，旋律大调在某些方面又增加了一点小调的成分，色彩趋向小调式。

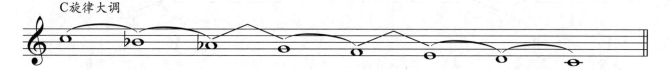

在和声大调和旋律大调中，因♭Ⅵ级和♭Ⅶ级而使用的变音记号，不得记入调号中，只能用临时变音记号记写。

2. 小调式

（1）自然小调。

自然小调是由两个不同的四声音阶结合而成，中间由大二度分开。第Ⅰ级、第Ⅲ级、第Ⅴ级为稳定音级，第Ⅱ级、第Ⅳ级、第Ⅵ级、第Ⅶ级为不稳定音级，不稳定音级以二度音程关系倾向稳定音级，构成旋律进行的基本音调。从主音到中音为小三度，这个小三度最具小调式幽暗、柔和的色彩。

自然小调音阶：

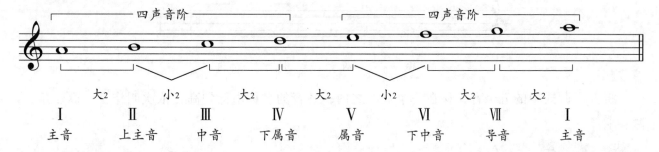

从上例可以清楚地看出：两个四声音阶是不同的。下面的四声音阶半音在中间，上面的四声音阶半音在下面。跟自然大调中的四声音阶半音在上面不同。

（2）和声小调。

在自然小调式中渗入自然大调式的特点，就产生和声小调与旋律小调。

将自然小调的Ⅶ级音升高半音,叫作和声小调。

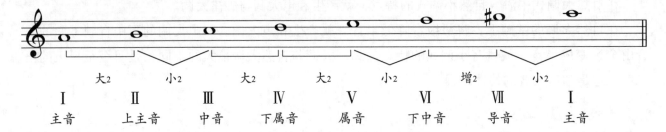

和声小调的导音到上面的主音由全音变成半音,就具有大调式的特点。和声小调与自然小调最大的不同,是Ⅵ级至Ⅶ级的增二度。这是和声小调的特性音程。

(3)旋律小调。

上行时将自然小调的Ⅵ、Ⅶ级都升高半音,下行时还原,叫作旋律小调。

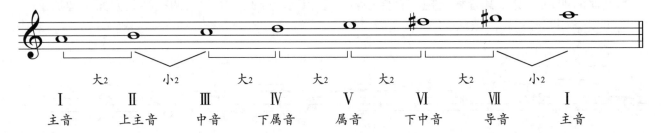

旋律小调上面的四声音阶,其音程结构与自然大调完全相同。因此,旋律小调在某些方面又增加了一点大调的成分,色彩趋向大调式。

在和声小调和旋律小调中,因♯Ⅵ级和♯Ⅶ级而使用的变音记号,不得记入调号中。只能用临时变音记号记写。

八、五声调式

按照纯五度排列起来的五个音所构成的调式,叫作五声调式。

五声调式中的五个音,按纯五度排列起来,由低到高依次定名为宫、徵、商、羽、角。

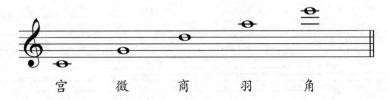

将五声调式中的五个音,移在一个八度之内,各音的名称由低到高,依次叫作宫、商、角、徵、羽。

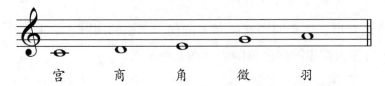

五声调式中的五个音,每个音都可以作为主音。因此,五声调式有五种。

以宫音为主音，就叫宫调式；以商音为主音，就叫商调式；以角音为主音，就叫角调式；以徵音为主音，就叫徵调式；以羽音为主音，就叫羽调式。

下面是以C为宫的五种五声调式音阶。

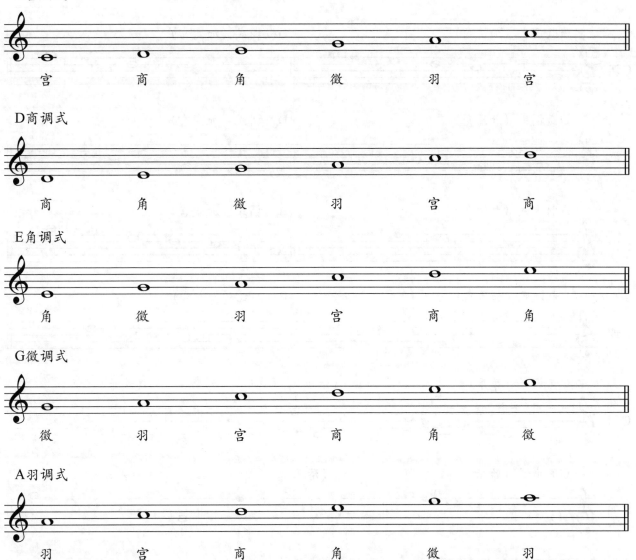

C宫调式就是以C为主音的宫调式。D商调式就是以D为主音的商调式。E角调式就是以E为主音的角调式。G徵调式就是以G为主音的徵调式。A羽调式就是以A为主音的羽调式。这五种调式主音各不相同，但宫音却是相同的，都是以C为宫。

在五声调式体系中，五声音阶中的五个音，宫、商、角、徵、羽叫作正音。在正音之外，还有四个偏音。这就是清角、变宫、变徵和闰（清羽）。清角就是角音上方小二度的音。如E是角音，F就是清角。变宫就是宫音下方小二度的音。如C是宫，B就是变宫。变徵是指徵音下方小二度的音。如G是徵，♯F就是变徵。闰就是羽音上方小二度的音。如A是羽，♭B就是闰。

在五声调式体系五声音阶的基础上，往往会加入一个或两个偏音而构成一种新的音阶，如六声音阶、七声音阶等。其中七声音阶分三类：加变徵和变宫的是雅乐音阶，加清角和变宫的是清

乐音阶，加清角和闰的是燕乐音阶。如下例为C宫系统所有六声音阶和七声音阶。

九、调与调式的组合

调与调式之间的关系，打个比喻，就像建筑材料与建筑的关系。调就好比建筑材料，调式就是建筑。我们知道一个调里有七个音，用这七个音就可以构成许多种调式。以我们所讲过的调式来说，就有大调式、小调式、宫调式、商调式、角调式、徵调式、羽调式七种。

以 C 调为例：七种调式就是 C 大调、a 小调、C 宫调、D 商调、E 角调、G 徵调、A 羽调。换句话说，也就是 C 大调、a 小调、C 宫调、D 商调、E 角调、G 徵调、A 羽调，都属于 C 调。调号不升不降。一个调包括七种不同的调式，十五个调（七个升号调，七个降号调，还有一个不升不降的基本调）共包括十五个不同主音的大调式；十五个不同主音的小调式；十五个不同主音的宫调式；十五个不同主音的商调式；十五个不同主音的角调式；十五个不同主音的徵调式；十五个不同主音的羽调式。

对以上这种情况，既不能说它是 105 个调，也不能说它是 105 种调式。因为在这里，调只有十五个，调式也只有七种，所以应该叫作 105 种调与调式的组合。

但是，在音乐实践中，除去等音调，大小调体系常用的调是十二个大调和十二个小调，即二十四个大小调；五声调式体系常用的是十二个宫调式、十二个商调式、十二个角调式、十二个徵调式和十二个羽调式，共六十个五声调式。这些调式可以分为：关系大小调、同宫系统调、同主音调式、同主音大小调式和等音调式等。

1. 关系大小调

调号相同的大小调，叫作关系大小调。

关系大小调，两种调式的主音，永远相隔小三度，大调的主音在上，小调的主音在下。关系大小调，在自然形态中，所有音都是相同的。如 C 自然大调与 a 自然小调。

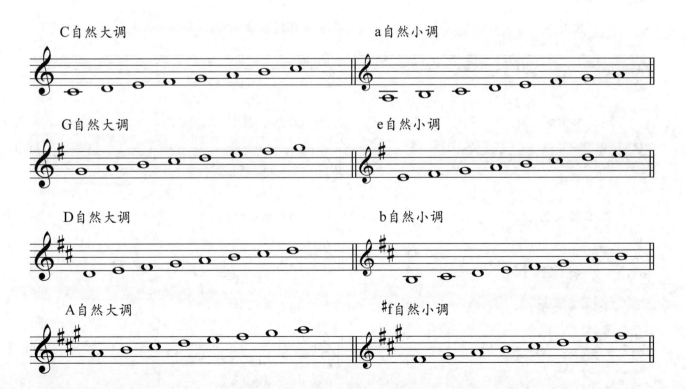

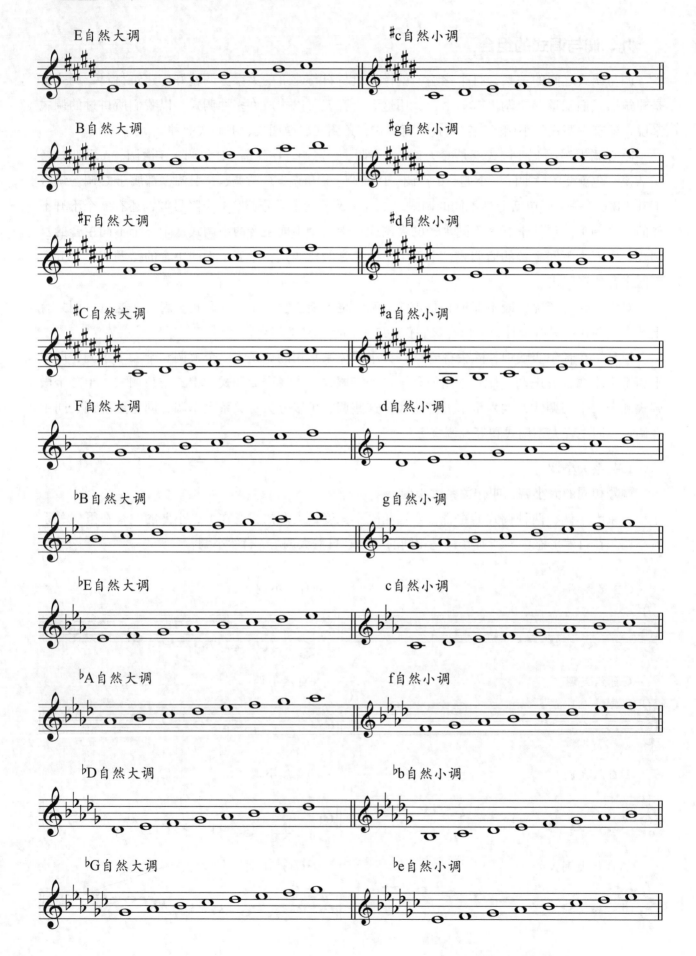

2. 同宫系统调

宫音相同各调式,叫作同宫系统调。同宫系统各调构成的系统,叫作同宫系统。同宫系统各调由于音组织在自然形式中是相同的,所以同宫系统各调的调号也必然相同。如 C 宫调式、D 商调式、E 角调式、G 徵调式、A 羽调式,都是以 C 为宫,所以就叫作同宫系统各调。以 C 为宫的同宫系统各调,都属于 C 调。调号不升不降。换句话说,就是什么调就以什么音为宫。如 C 调就以 C 为宫,G 调就以 G 为宫,其余以此类推。

宫商角徵羽五个音的关系都是固定不变的。如宫、商,商、角,徵、羽都是大二度;角、徵,羽、宫,都是小三度;宫、角是大三度;宫、徵是纯五度等。

现将七个升降号以内的各调的同宫系统各调式五声音阶列示如下:

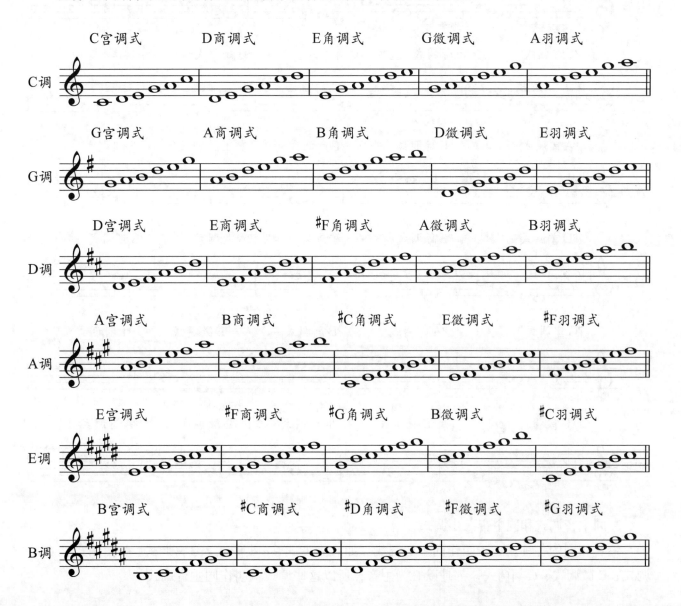

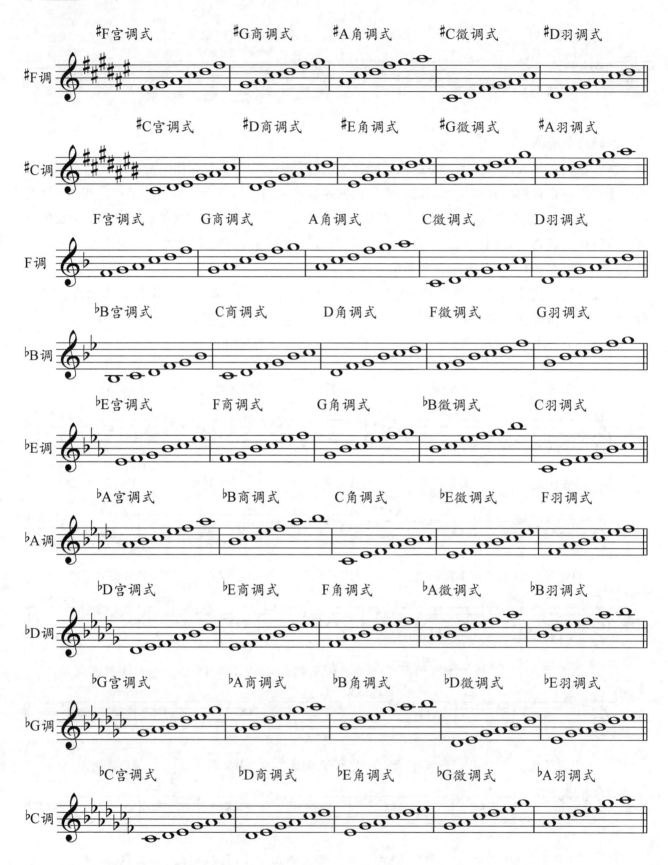

3. 同主音调式和同主音大小调式

主音相同的各种调式，叫作同主音调式。如C大调式、c小调式、C宫调式、C商调式、C角调式、C徵调式、C羽调式，都是以C为主音，所以这些调式就叫作同主音调式。

同主音调式可能属于近关系调,也可能属于远关系调。如 C 大调与 c 小调,相差三个降号,所以属于远关系调。C 宫调式与 C 徵调式,相差一个降号,所以是近关系调。

主音相同的大小调,叫作同主音大小调。同主音大小调,永远相差三个升降号,所以是远关系调。

由此可见,同主音调式与同主音大小调是两个不同的概念,不应混同。

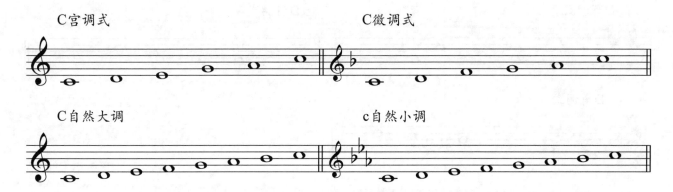

将同主音调式加以比较,最能看出调式之间各音级的异同,这对我们熟练掌握各种调式,大有好处。如同主音自然大小调,有三个音级不同,这就是Ⅲ级、Ⅵ级、Ⅶ级。将自然小调的Ⅲ级、Ⅵ级、Ⅶ级升高半音,就变为自然大调。反之将自然大调的Ⅲ级、Ⅵ级、Ⅶ级降低半音,就变成了自然小调。利用这种调式的差异,就很容易完成自然大小调的转换。

将自然大调的Ⅲ级、Ⅵ级降低半音,就立即变成了同主音的和声小调式。

将旋律小调的Ⅲ级升高半音,就立即变成了同主音自然大调。

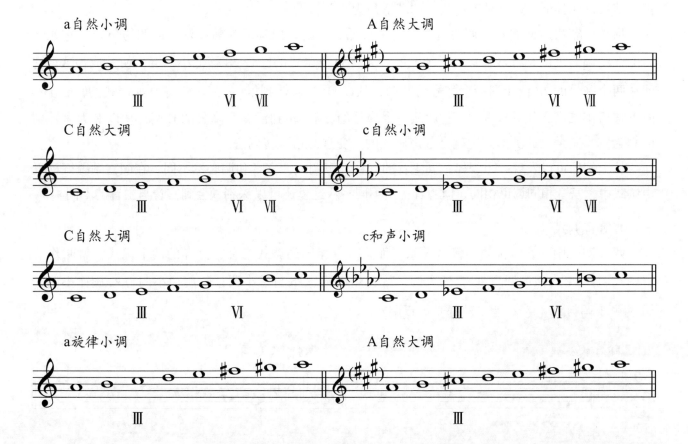

将同主音五种五声调式加以比较，也不难发现它们之间的差异，如：

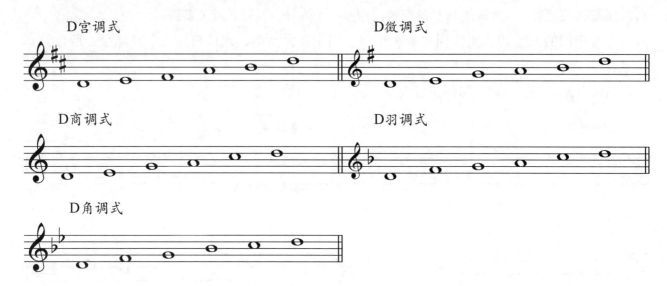

从上例不难看出：D宫调式与D徵调式，D徵调式与D商调式，D商调式与D羽调式，D羽调式与D角调式，都只有一音之差。而且这两个调式的两个不同的音都是小二度关系，也就是说：将前面调式或调的角音，升高小二度，使其成为后面调式或调的宫音，它就转向下五度调，也就是将宫音移低了纯五度。如将D宫调式的角音♯F，向上移高小二度，使其成为G，它就从两个升号的D调转到一个升号的G调，从以D为宫转到以G为宫。若将D徵调式的角音B，向上移高小二度，使其成为C，它就从一个升号的G调转到没有升降号的C调，从以G为宫转到以C为宫。其余以此类推。这就是五声调式的"清角为宫"转调法。

反之，若将后面调式或调的宫音，向下移低小二度，使其成为前面调式或调的角音，它就转向上五度调，也就是将宫音移高了纯五度。如将D角调式的宫音♭B移低小二度，使其成为A，它就从两个降号的♭B调转到一个降号的F调，从以♭B为宫转到以F为宫。若将D羽调式的宫音F，向下移低小二度，使其成为E，它就从一个降号的F调，转到没有升降号的C调，从以F为宫转到以C为宫。其余以此类推。这就是五声调式的"变宫为角"转调法。

从上例还可以发现一个规律：同主音的五种五声调式，宫音和调必然不同。在同宫系统五种五声调式中，宫音相同调也相同，但主音一定不同。从这里还可以深刻领会到宫音与主音的不同。

4. 等音调式

两个调式中的音，都属于等音关系，而且具有相同的调式意义，这样的两个调式，就叫作等音调式。如♯F自然大调与♭G自然大调，♯a自然小调与♭b自然小调；♯g旋律小调与♭a旋律小调，♯d和声小调与♭e和声小调，就都是等音调式。

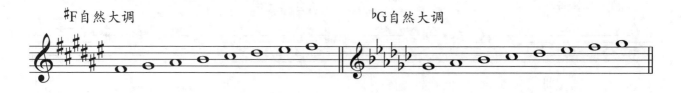

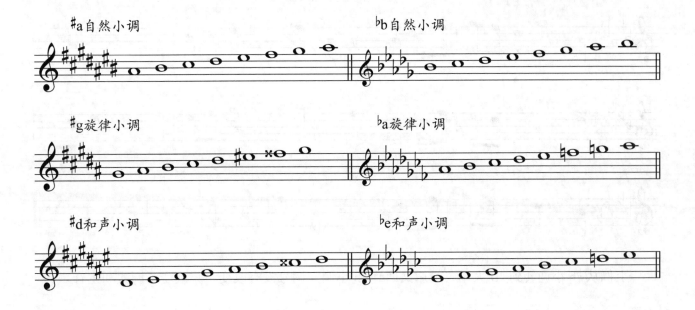

十、转调

在音乐作品中，从一个调转换到另一个调，或从一种调式转换到另一种调式，叫作转调。

转调可以改变调号，也可以不改变调号。转调不改变调号，也就是不变调，那就必然要改变调式，主音可能改变，也可能不改变。

舒伯特《菩提树》

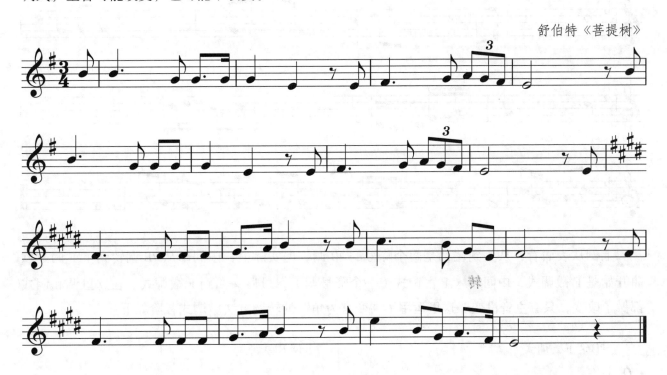

上例从 G 调转到 E 调，从 e 小调转到了 E 大调，既改变了调，也改变了调式，但主音没有改变。

阿·亚历山大罗夫《神圣的战争》

稍快的中板

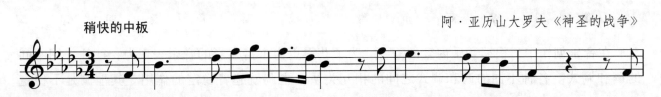

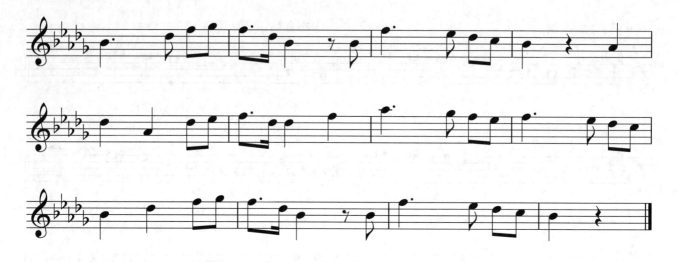

上例从♭b小调转到♭D大调，最后又回到♭b小调。调号没有改变，只改变了调式和主音。

古曲《苏武牧羊》

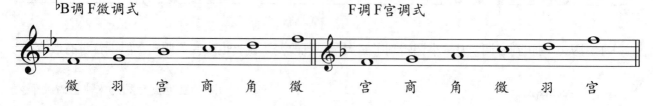

上例从表面看，从头到尾都是两个降号的♭B调，但实际上，中间却从♭B调转到了F调。歌曲开始是F徵调式，中间转入F宫调式（一个降号调），最后又回到F徵调式。在这里调和调式都做了改变，只有主音没变。这里运用了"变宫为角"的转调方法。调式音阶如下：

♭B调F徵调式　　　　　　　　　　　　F调F宫调式

徵 羽 宫 商 角 徵　　　宫 商 角 徵 羽 宫

在音乐创作中，根据音乐内容的需要，为了获得更为丰富多彩的音乐表现力，往往采用不同的调和调式。各种不同的调和调式之间的相互关系，主调就起着稳定的作用。其他调是不稳定

的，这就为旋律的发展提供了广阔的空间。另外，不同的调、调式，都有着各自的不同色彩，这也是音乐表现中一个十分重要的方面。如格里格在《培尔·金特》的"早晨"中，利用转调和旋律的上行，形象地刻画了早晨太阳升起时的情景，取得了良好的效果。

格里格《培尔·金特》"早晨"

转调，由于方式方法的不同，分为：

1. 转调与离调

转调与离调，在本质上并没有什么区别。转调一般都发生在音乐段落的结束处。新调得到充分的肯定，时间较长。如舒伯特的《菩提树》。离调时间很短暂，一般都发生在段落中间，新调没有得到充分肯定和巩固，很快又进入其他调。

贺绿汀《游击队歌》

上例第八小节升高第四级音，短暂离调至D大调。

刘炽《我的祖国》

上例主调是 F 宫调式。第 8 小节处,以清角代角,转到 ♭B 宫系统,这里运用了"清角为宫"的转调方法。第 9 小节又立即回到 F 宫调式。这种转调,就叫作离调。

2. 近关系转调与远关系转调

构成转调的两个调或调式,属于近关系调,这就是近关系转调。如《游击队之歌》,从 G 调转到 D 调,相差一个升号,这是近关系,所以这种转调就叫作近关系转调。构成转调的两个调或调式,属于远关系调,就叫作远关系转调。例《菩提树》从 G 调(一个升号)转到 E 调(四个升号),相差三个升号,这种转调就叫作远关系转调。

3. 关系大小调转调与同宫系统转调

构成转调的两个调式属于关系大小调,即调号相同的大小调,这就叫作关系大小调转调。如《神圣的战争》从 ♭b 小调转到 ♭D 大调,调号相同,这就是关系大小调转调。

构成转调的两个调式,属于同宫系统,这种转调就叫作同宫系统转调。这种转调的特点是宫音不变,只改变主音,当然调式必然改变。如蒙古族民歌《黑缎子坎肩》就是同宫系统转调。旋律开始是以 A 为主音的羽调式,中间转到以 E 为主音的角调式,最后又回到 A 羽调式。两个调式都属于以 C 为宫的 C 同宫系统,宫音相同。

蒙古族民歌《黑缎子坎肩》

4. 同主音转调与同主音大小调转调

构成转调的两个调式,主音相同,就叫作同主音转调。同主音转调,可能是近关系,也可能是远关系。同主音大小调转调,是专指大小调主音相同。而同主音大小调转调,永远属于远关

系。例《菩提树》就是同主音大小调转调。前调是 e 小调，一个升号，后调是 E 大调，四个升号，所以是远关系转调。但《苏武牧羊》就是同主音转调，主调是 F 徵调式，两个降号。中间转到 F 宫调式，一个降号，相差一个降号，是近关系。所以是近关系转调。

十一、调式变音及半音阶

1. 调式变音

在七声自然调式中，将调式的自然音级加以半音变化，升高或降低而得到的音，叫作调式变音。

调式变音是由调式自然音变化而来的，故仍按调式自然音记谱，只不过是加上临时变音记号而已。

调式变音大都以辅助音或经过音的形式出现。

辅助音就是在两个音高相同的音中间加入一个上方二度或下方二度的音。如：

上例①是自然辅助音；上例②是变化辅助音。

经过音是在两个音高不同的音中间插入的音。这些音在进行中，一般不超过全音关系。但在五声调式中，也可能是小三度音程。

上例①是自然经过音；上例②是变化经过音；上例③是五声调式自然经过音。

调式变音的实质在于调式音级倾向的加剧，升高的音级向上倾向，降低的音级向下倾向。由于调式变音的产生，使调式中的音程关系更加复杂、多变，增添了调式的表现力。

2. 半音阶

由半音构成的音阶，叫作半音阶。半音阶不是一种独立的音阶。它是在七声音阶自然调式中的大二度中间插入一个音，使其成为半音关系而成。在大调的基础上构成的半音阶，叫大调半音阶。在小调基础上构成的半音阶，叫小调半音阶。

大调半音阶的写法：调式中的自然音级不得用等音代替。第Ⅳ级与第Ⅴ级间用升Ⅳ级来填补；第Ⅵ级与第Ⅶ级间用降Ⅶ级来填补。其他大二度间，上行时升高下方音，下行时降低上方音。如：

C 大调半音音阶的写法：

小调半音阶的写法是：上行时按关系大调记谱，下行时按同主音大调记谱。换句话说就是：第Ⅰ级到第Ⅱ级用降Ⅱ级来填补，其他大二度间不管上行、下行都用升高下方音来填补。如：

a 小调半音音阶的写法：

半音音阶记谱的错误，大都是由于变音记号使用不当而造成。此外，调式中的自然音级切记不要用等音来代替。

练习七

1. 用高音谱表和低音谱表，正确写出七个升号调和七个降号调的调号，并标出调名。

2. 写出下列各调号的调名。

3. 写出下列各调的调号（用高音谱表）。

①D调；②F调；③E调；④♭E调；⑤A调；⑥♭G调；⑦♯C调；⑧B调。

4. 写出下列各调的等音调。

①♯F调；②B调；③♯C调；④♭F调。

5. 写出下列各调的近关系调。

①C调；②♭E调；③E调；④B调。

6. 在高音谱表上，以c为主音写出三种大调音阶，并标出各调式音级的名称和级数。

7. 在高音谱表上，以a为主音，写出三种小调音阶，并标出调式音级的名称和级数。

8. 在高音谱表上写出以 c 为宫音的五种五声调式音阶并标出调式名称。

9. 写出下列各调的关系大小调。

① F 调；② D 调；③ E 调；④ ♭A 调。

10. 写出下列各调的同宫系统各调式。

① C 调；② G 调；③ ♭E 调；④ ♯F 调。

11. 将下列各自然大调改为同主音自然小调。用临时变音记号记写。

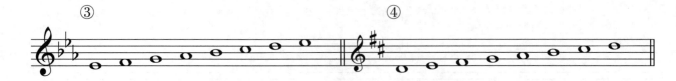

12. 在高音谱表上用临时变音记号写出以 C 为主音的同主音五声调式音阶。

13. 在高音谱表上用临时变音记号写出以 G 为宫的同宫系统各调式音阶。

14. 写出下列各调式的等音调式，并标明调式名称。

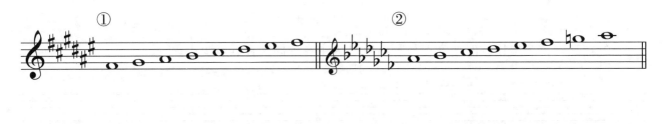

15. 分析下列旋律，说明转调的类别（近关系转调、同主音转调、同宫系统转调、关系大小调转调等）。

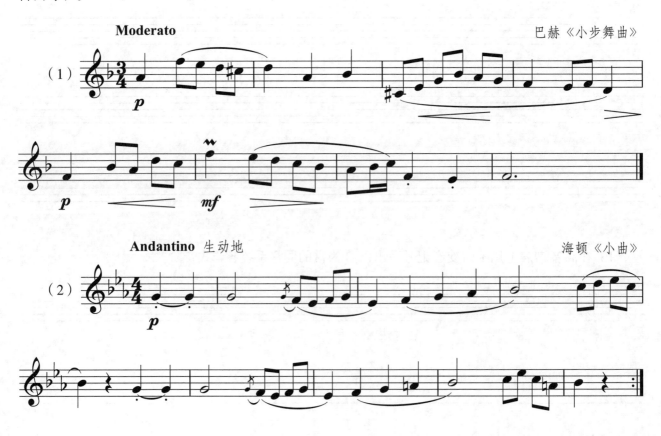

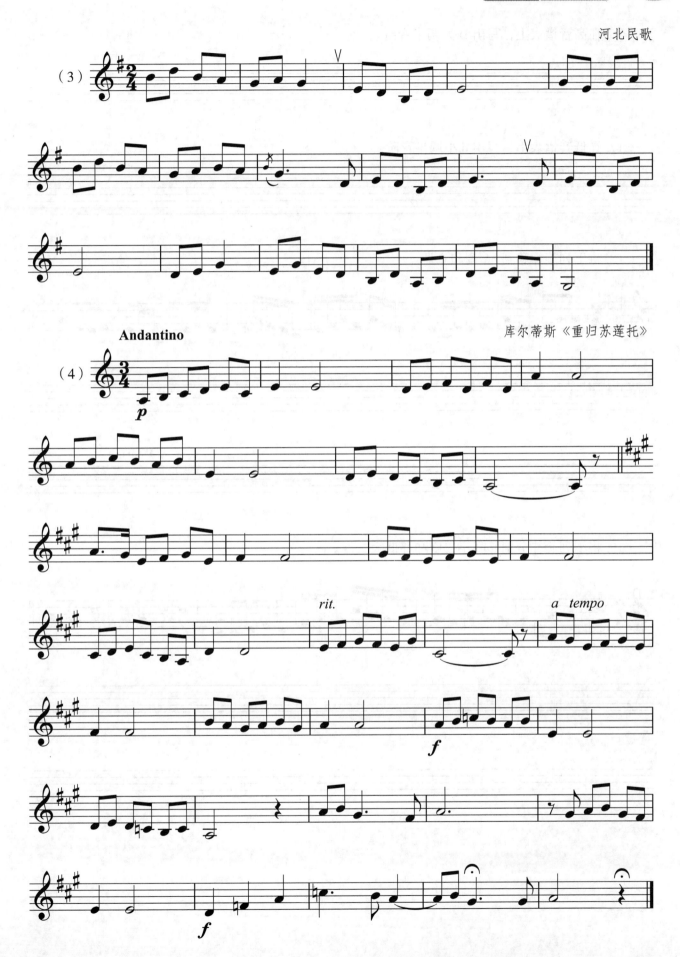

16. 在高音谱表上,写出 D 大调半音阶。

17. 在低音谱表上,写出 d 小调半音阶。

18. 将下列旋律移到 ♭A 调和 C 调。

19. 将下列旋律分别移高小二度和移低大二度。

第二模块

视唱练耳

视唱,与记谱法、节拍、节奏、音程、和弦、调、调式、唱名法等许多内容相关,要想在短时间内一下子把这么多的问题都解决,几乎是不可能的。故本模块把视唱练耳训练中的诸多内容分为许多独立的单元和训练项目来分别加以学习。

第八单元　节拍训练

打拍子，有敲拍子和挥拍子之分。敲拍子就是打拍子时要发出响声，而挥拍子是按指挥图式打拍子，是无声的。

初练节拍，一般是从敲拍子开始。因为音乐是听觉的艺术，听觉在一切音乐活动中，都占有重要的作用。敲拍子可以清楚地听到每一拍的拍点，即敲拍子所发出的响声，这对确定拍子是否准确有帮助。

练习敲拍子，首先要在心中建立起拍子和拍点的概念。敲拍子就是要求按照拍子用手在桌面上每拍敲一下，拍子与拍点之间要等时，也就是拍点要均匀，不能忽快、忽慢，或渐快渐慢。从头到尾都要保持相同的速度。

敲拍子如果速度把握不准，可以在手机上下载一个节拍器APP。这种程序，不但可以准确地敲出拍子，还可以用各种速度敲出强拍和弱拍以及常用的各种基本节奏，是演奏者和演唱者不可缺少的好帮手。

当我们能够准确均匀地敲出拍子之后，就应该练习敲出各种拍子中的强拍、弱拍和次强拍。

一、单拍子训练

每小节只有两拍或三拍，也就是只有强拍和弱拍的拍子，叫作单拍子。

在各种拍子中，单拍子是最基本的拍子，其他各种拍子都是在单拍子的基础上演变出来的，所以在练习节拍时，一定要把单拍子先练好。

在单拍子的每一循环只有一个强音，这个带强音的单位拍，叫作强拍。不带强音的单位拍，叫作弱拍。下面我们用实心的圆点，来代表强拍，用圆圈来代表弱拍，如：

●　　○

强拍　弱拍

由一个强拍和一个弱拍构成的节拍，叫作二拍子，如：

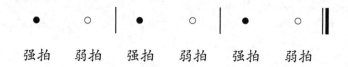

由一个强拍和两个弱拍构成的节拍，叫作三拍子，如：

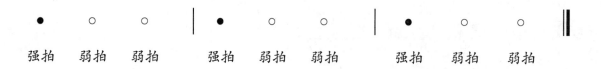

敲拍子一下一上为一拍。敲下去为前半拍，我们用记号↓来表示；抬起来为后半拍，用记号↑来表示。如：

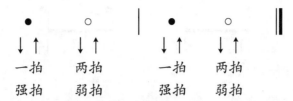

所有的拍子，每一拍都是从敲拍子发出的响声开始，在下一拍响声之前的一刹那结束。从前半拍和后半拍的箭头标记来看，前半拍的箭头↓是从下面开始，后半拍的箭头↑是从上面开始。也就是说：从前半拍箭头的下面到后半拍箭头的上面，这是前半拍。从后半拍箭头的上面到下一拍的前半拍箭头的下面是后半拍。两者合在一起就是完整的一拍。

需要特别提请注意的是：敲拍子时，在没有改变速度的情况下，拍点是不能随意改变的。一拍之中无论是一个音或许多个音，第一个音都必须与拍点同时发声，这一点非常重要。

当拍子敲得比较均匀之后，就可以开始练习敲击拍子的强弱，即强拍和弱拍。强拍用整个手掌平击；弱拍用食指轻轻一点。

下面是常用单拍子的练习。练习时，要注意拍子均匀整齐，拍点清晰，前半拍和后半拍均等。先用中等速度，然后可用稍快或稍慢的速度。注意速度不要忽快或忽慢、渐快或渐慢，还要注意拍子的强弱层次等。

5.

二、复拍子训练

由相同的单拍子结合而成的拍子，叫作复拍子。

复拍子与单拍子相比，不同之处在于增加了次强拍。也就是说它有三个强弱层次，这就是强拍、弱拍和次强拍。次强拍的强度在强拍和弱拍之间，也就是说它比强拍要弱，比弱拍要强。

次强拍的敲法是用食指、中指和无名指一起敲。这样它的强度自然就在强拍和弱拍之间。

如四拍子是由两个二拍子结合而成，所以它有两个带强音的单位拍，位于第一拍和第三拍。我们知道每小节的第一拍都是强拍，所以第三拍就成了次强拍。次强拍用 ◐ 表示。

四拍子　　　●　　　○　　　◐　　　○

　　　　　 强拍　 弱拍　 次强拍　 弱拍

六拍子的复拍子是由两个相同的三拍子构成的，所以它有两个带强音的单位拍，这就是第一拍和第四拍。第一拍是强拍，第四拍是次强拍，其余的单位拍都是弱拍。

六拍子　　　●　　○　　○　　◐　　○　　○

　　　　　 强拍　弱拍　弱拍　次强拍　弱拍　弱拍

九拍子是由三个三拍子结合而成的，所以它有三个带强音的单位拍，这就是第一拍、第四拍和第七拍。第一拍是强拍，第四拍和第七拍是次强拍，其余的单位拍都是弱拍。

九拍子　　●　○　○　◐　○　○　◐　○　○

　　　　 强拍 弱拍 弱拍 次强拍 弱拍 弱拍 次强拍 弱拍 弱拍

下面是一些复拍子的练习，注意次强拍的强度和次强拍的位置。其他要求与单拍子相同。

三、混合拍子训练

由不同的单拍子，也就是两拍的单拍子和三拍的单拍子结合而成的拍子，叫作混合拍子。

由于结合的次序的不同，同一类型的混合拍子，又可分许多种。如五拍子可以是两拍加三拍，也可以是三拍加两拍。七拍子可以是两拍加两拍加三拍或三拍加两拍加两拍，也可以是两拍加三拍加两拍。由于结合次序的不同，次强拍的位置也必然不同。

如：五拍子

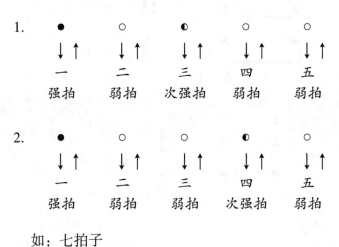

如：七拍子

1.

●	○	◐	○	◐	○	○
↓↑	↓↑	↓↑	↓↑	↓↑	↓↑	↓↑
一	二	三	四	五	六	七
强拍	弱拍	次强拍	弱拍	次强拍	弱拍	弱拍

2.

 一　　二　　三　　四　　五　　六　　七
 强拍　弱拍　弱拍　次强拍　弱拍　次强拍　弱拍

3.

 一　　二　　三　　四　　五　　六　　七
 强拍　弱拍　次强拍　弱拍　弱拍　次强拍　弱拍

下面是有关混合拍子的练习。注意强拍、弱拍、次强拍的位置及各种单拍子的结合次序。其他要求与单拍子相同。

1. $\frac{5}{4}$

2. $\frac{7}{8}$

3. $\frac{5}{8}\left(\frac{3}{8}+\frac{2}{8}\right)$

4. $\frac{7}{4}$

四、变换拍子训练

在乐曲中，各种拍子交替出现，叫作变换拍子。

变换拍子的拍号可以记在乐曲的开始处，也可以记在拍子的变换处，如：

变换拍子是由各种拍子先后结合而成，各种拍子掌握了，变换拍子也就自然掌握了。下面是一些变换拍子的练习。

五、指挥图式训练

敲拍子在各种拍子都熟练掌握之后，就应该改为按指挥图式打拍子。这种图式，每拍都分为两个部分，前半拍用实线表示，后半拍用虚线表示。每个前半拍的箭头的下面，都是拍点所在的位置。这样就可以清楚地分出前半拍和后半拍。如：

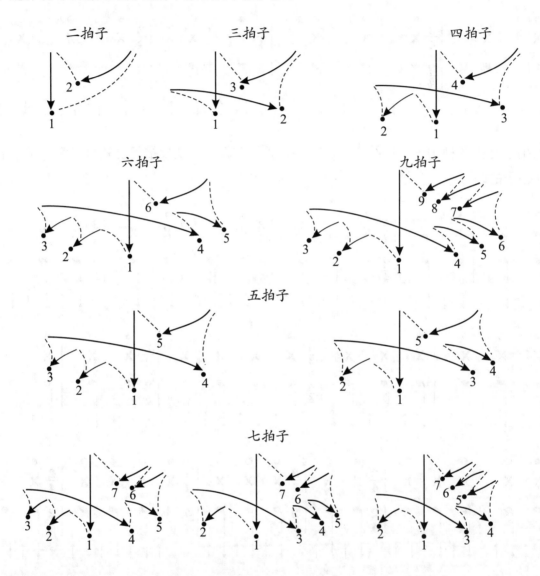

按指挥图式打拍子，图式一定要清晰准确，而且要保持在一个竖的平面上，不要前后移动。练习的次序，可先从二拍子开始，然后是三拍子、四拍子、六拍子、九拍子，最后练习五拍子、七拍子。

从敲拍子到按图式打拍子，开始会很不习惯，往往是不打拍子唱得还可以，一打拍子反而唱不好了，这是很自然的正常现象，也可以说是练习过程中的一个必然的阶段。从不习惯到习惯，从阻力到助力，从手忙脚乱到得心应手，这需要一个过程。只要我们循序渐进，刻苦练习，就一定可以达到预期的目的。

当按图式打拍子基本掌握之后，还可以根据乐曲的内容富有表情地打拍子，像指挥家一样指挥着、表演着、享受着美好的音乐。

第九单元 节奏训练

一、单纯音符节奏训练

单纯音符的节奏也称简单节奏，简单节奏虽简单，但却很重要，简单节奏练好了，复杂节奏就会变得很容易。

简单节奏练习里最简单的就是一拍一音。读这个节奏最常见的错误就是加进许多休止符，使一拍一音变成了一音半拍，另外半拍变成了休止。

一拍一音的具体练法是：手敲一下拍子，口念一个"哒"字。哒字的声音和敲拍子发出的声音，一定要同时发出，并在下一拍开始前的一刹那结束，不能有先有后有早有晚。特别是最后一拍，一定要在下一拍敲响时结束。如：

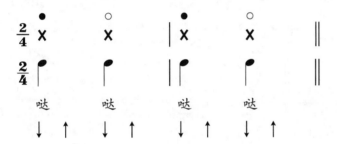

做这个练习时，要一口气唱完，中间不得换气。注意用耳朵听，拍子要均匀，前半拍与后半拍要均等。开始可用不快不慢的中等速度练习，基本掌握之后，再用稍快或稍慢的速度练习。先敲拍子练习，再按指挥图式打拍子练习。

练完一拍一音之后，接着就可以练均等的一拍两音，也就是前半拍一音后半拍一音。这也就是2∶1基本关系的具体体现。下面是一拍两音的练习：

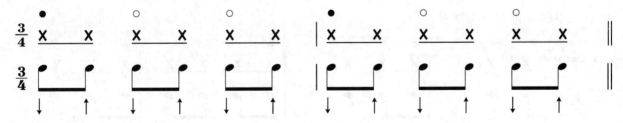

一拍平均两个音练好之后，就可以练一音两拍。如：

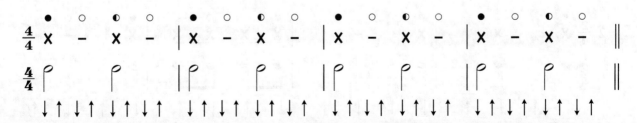

接着可以练一拍四个均等的音。如：

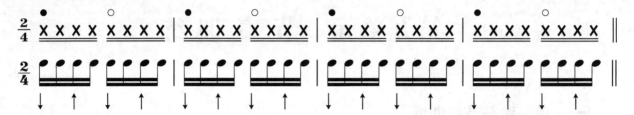

已掌握半拍中的一个八分音符，又掌握了半拍中的两个十六分音符，就可以练习前八后十六和前十六后八的节奏了。

最后我们再练一下四拍一个音符和四拍四个音符。如：

掌握了以上各种节奏，将其进行各种组合，就可以产生出丰富多彩的各种节奏。下面就是一些有关单纯音符的节奏练习：

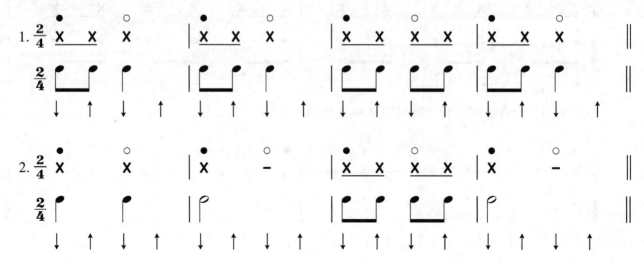

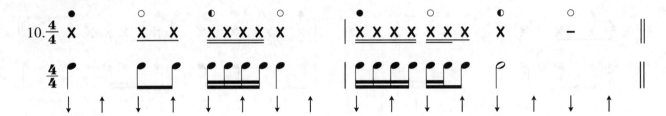

敲拍子念节奏，除了音的长短之外，还有个音的强弱问题。有人认为强拍中的音都是强的，弱拍中的音都是弱的，这是不对的。一拍中的音和一小节中的音有着相同的强弱关系。如二拍子中，第一拍强，第二拍弱。假如在一拍中有两个相同时值的音，无论是强拍还是弱拍第一个音都强，第二个音都弱。强拍与弱拍所不同的，仅是强弱层次的不同。如在四二拍子中，每小节有四个八分音符，这四个八分音符的强弱层次应是强、弱、次强、弱，如：

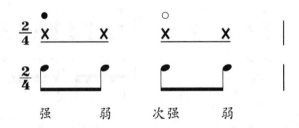

因此，在练习节奏时，除了节拍要均匀，音值要准确，音的强弱层次、先后次序也不能错。下面是以拍为单位，将已学过的各种节奏的强弱层次与先后次序列示如下，供练习时参考。

二、包含附点音符的节奏训练

在练习附点音符节奏之前，一定要先把单纯音符节奏练好。单纯音符节奏练好了，附点音符节奏就容易了。如在四三拍子中，二分音符唱两拍，附点二分音符不过是再增加一拍，唱三拍。在以四分音符为一拍的拍子中，四分音符唱一拍，附点四分音符就唱一拍半。已掌握了前半拍和后半拍，在一拍半的附点四分音符后面再接唱半拍，应该说是不会有任何困难的。附点八分音符、附点十六分音符和附点四分音符相比，不过是时值短了一些。一拍半的附点音符和四分之三拍的附点音符，在节奏比例上并没有什么区别。

下面是一些包括附点音符的节奏练习。

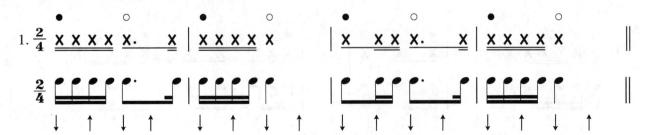

三、包含延音线的节奏训练

带延音线的节奏，情况要比附点音符复杂，所以唱起来就难一些。但无论怎样难，都离不开 2∶1 这个最基本的比例关系。只要我们掌握了一拍、半拍、四分之一拍等细分拍，多难的节奏也都可以变得简单易唱。

下面就是一些带延音线的节奏练习。

四、包含休止符的节奏训练

在节奏的练习中,有休止和没有休止,难易大不一样,本来一拍两个八分音符念起来挺容易,若把前半拍换成休止符,念起来就有一点困难了。

尽管八分音符与八分休止符有很大的不同，但从时值的长短关系来看，它们又都是相同的半拍。假若我们真正掌握了半拍的长短关系，无论是音符还是休止符，应该说都不成问题。因此，在节奏的训练中，最根本的还是单位拍各部分的均分。假如我们能够真正掌握一拍、半拍、四分之一拍、八分之一拍，那么除去节奏的特殊划分，一切节奏都将不成问题。所以，在节奏的训练中，一定要牢记单位拍的各个部分。

下面是一些带休止符的练习：

五、弱起节奏训练

音有四种性质：高低（音高）、长短（时值或音值）、强弱（音量）和音色。一般人练视唱首先注意的往往是音高，其次是长短，对于强弱和音色则较少关注。其实在音乐表现中，这四种性质都非常重要，都应加以注意。弱起节奏唱不好，关键是对音的强弱不够注意。前面我们已经讲过强拍、弱拍、次强拍，以及单位拍中许多音的强弱次序。假如我们对这些问题稍加注意的话，弱起节奏的问题是不难解决的。

我们在讲敲拍子时，强调要用不同的方式敲击强拍、弱拍和次强拍，目的也就是为了建立起音的强弱次序和强弱层次。后来我们又讲了单位拍中音的强弱问题。应该说从理论上讲无论是节拍还是节奏，音的强弱基本上是清楚的，现在的问题是如何将我们已学过的理论知识贯彻到实践中去，体现在音乐表演之中，使其成为一种习惯。

下面是有关弱起节奏的一些练习。

六、切分节奏训练

练习切分节奏，首先要掌握简单节奏的强弱规律，如：

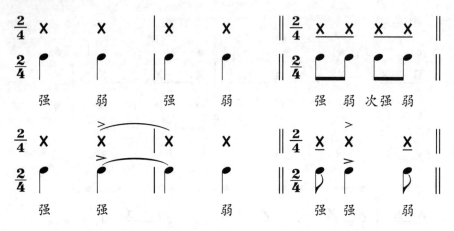

从上例可以清楚地看出简单节奏与切分节奏两者之间的异同。

下面是一些具体的练习方法。

第一种：

（1）

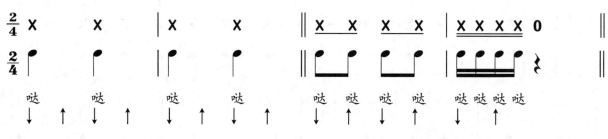

（2）将第三个"哒"改念"啊"。

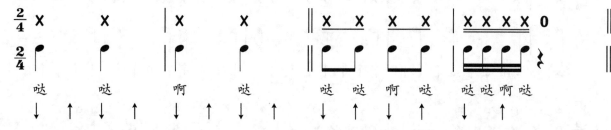

（3）将第二个"哒"念强一些，另外再将"啊"字去掉不念。

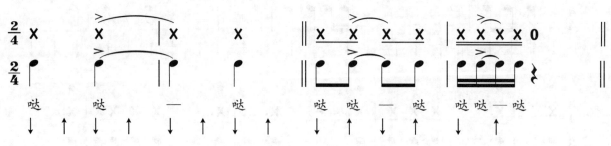

（4）结果就变成了：

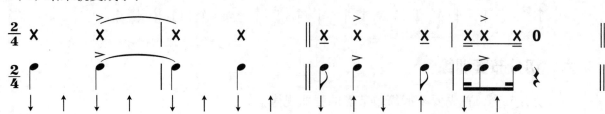

第二种：

（1）

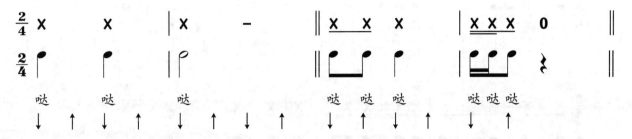

（2）将第三个"哒"改念"啊"。

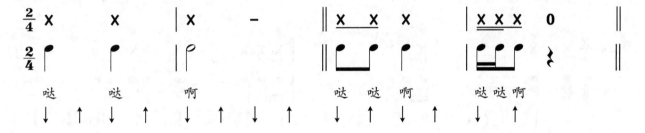

（3）将第二个"哒"念强一些，另外再将"啊"字去掉不念。

（4）结果就变成了：

下面是一些切分节奏的练习：

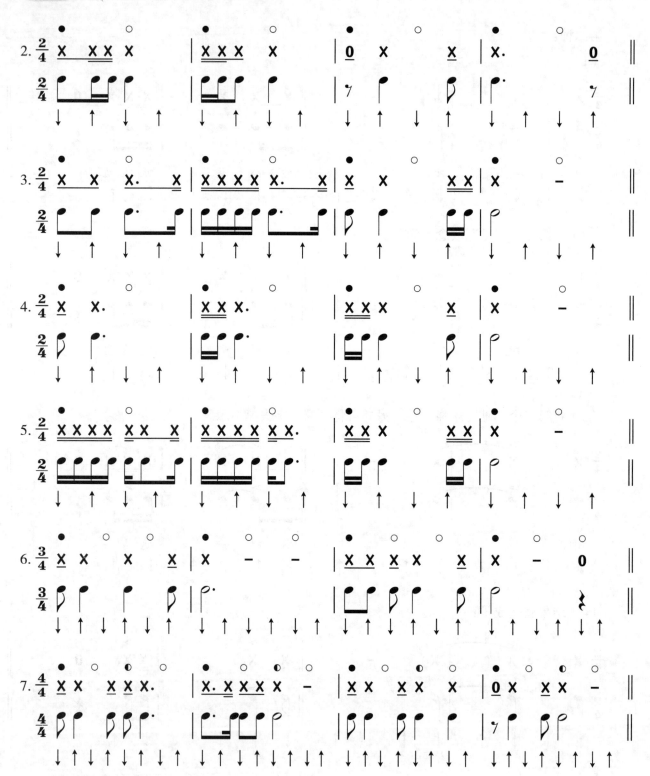

七、连音符节奏训练

把三连音唱准的办法是：均匀地、不停顿地念"哒哒哒……"然后每念三个哒的时候把第一个哒念强一点，反复练并用心记住一拍平均三个音的音响效果，这样就可以准确地唱出三连音。检查三连音唱得是否准，不能只听三个音，必须和下一拍的第一个音连起来听才行，假如这四个音听起来都是均等的，说明这个三连音唱得准确。

当你一拍两个均等的音和一拍三个均等的音能够随时替换时，就可以说基本掌握了二连音和三连音。二连音掌握了，四连音也将不成问题。因为四连音就是把二连音中的每个音再一分为二。

将一个音符均分为五部分、六部分或七部分，来代替基本划分的四部分，就顺次叫作五连音、六连音和七连音。

六连音比较好办，每半拍念三个音就可以了。五连音和七连音就比较难办。虽然这些连音符也可以用数学加以计算，但也相当麻烦。还不如凭感觉将五连音处理成比四连音稍紧凑一点，比六连音稍松散一点，介乎两者之间也就可以了。同理将七连音处理成比六连音稍紧凑一点，比八连音稍松散一点，介乎两者之间也就可以了。当然我们应尽力把连音符唱奏得均匀，使其更加准确。

连音符的种类还有很多，但练习的方法、原则基本上就是这些。

下面是一些简单的连音符的节奏练习：

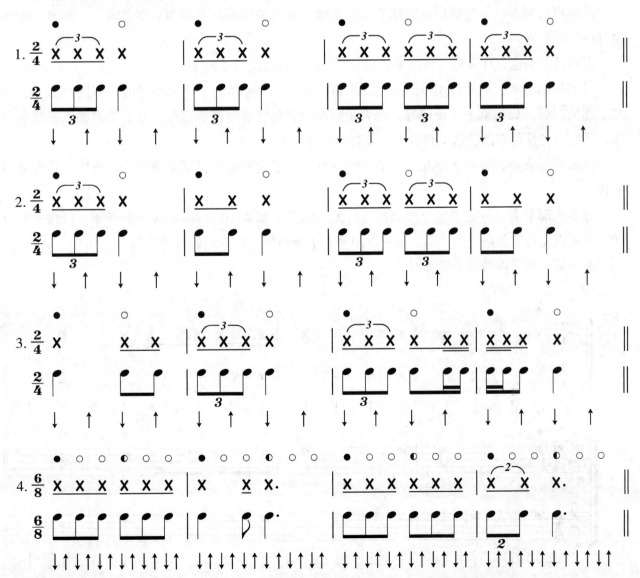

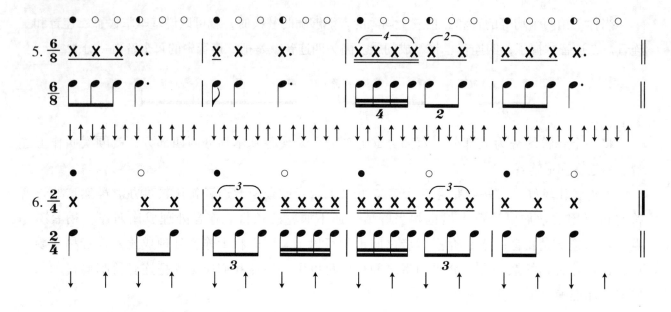

八、二声部节奏训练

练多声部节奏，一定要以单声部节奏为基础。也就是说在练多声部节奏之前，一定要首先掌握好单声部节奏。

多声部节奏也有许多种，最简单的就是二声部，也就是两个声部。

练多声部节奏，最好是用不同音色的乐器或人声，集体练习。个人练习时，不同声部一定要用不同的声音，如敲桌子、拍腿等。因为相同的声音很容易使声部相混，分不清哪些声音是高声部，哪些声音是低声部，达不到多声部节奏训练的目的。

练多声部节奏，最好还是几个声部同时进行，通过这种练法可以受到更大的锻炼，获得更多的技巧。

练多声部节奏，一定要每个声部都听得见。练二声部节奏，可以手敲一个声部，口念一个声部；也可以左右手各敲一个声部，还可以用两只手敲两件音色不同的打击乐器。

下面是一些二声部的节奏练习。

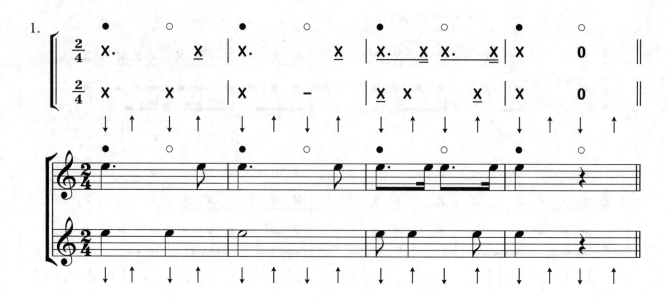

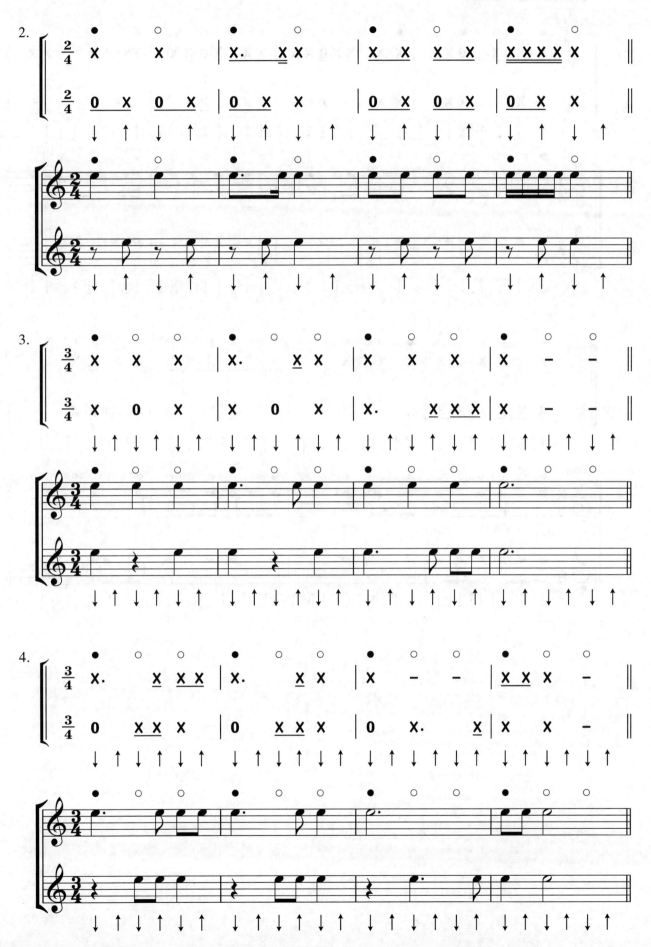

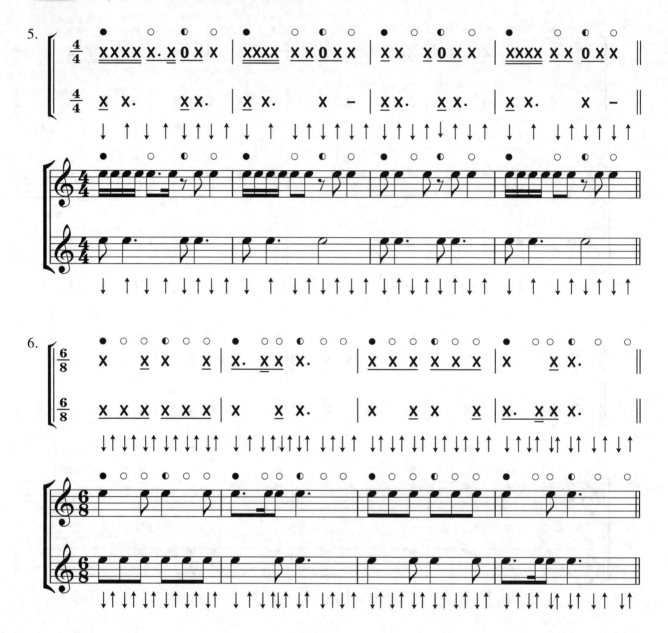

第十单元　音准训练

视唱，无论是单声部视唱，或多声部视唱，都是由一个一个单音构成的，因此，练视唱，首先要把单音练好。有些人唱歌音高不稳，一会儿高一会儿低，往往都是因为缺乏严格的单音训练所造成的。

首先学习随意模唱任一音（在钢琴上指任何白键或黑键），就是随便用什么字音模仿唱出任何一个乐音。建议是从中音区开始，这个音区的声音，模唱比较容易。对过高或过低的声音，也可以用假声模唱，或用中音区的声音来模唱。目的是为了熟悉各种乐音，提高对音高的感知和演唱的能力。

接着学习用唱名模唱任一音，比如：用唱名 do、re、mi、fa、sol、la、si 模唱基本音级，用 #do 或 ♭re、#re 或 ♭mi、#fa 或 ♭sol、#sol 或 ♭la、#la 或 ♭si 模唱变化音级。用唱名模唱单音，不仅要知道该音在键盘上的位置，音的高度，还要知道它是怎样记谱的，包括简谱和五线谱都应该知道。

单音模唱练习完之后，就可以接着练音程。

一、大、小二度音程训练

1. 大、小二度音程结构和音响特性

两个相邻的音级相距半音是小二度，两个相邻的音级相距全音是大二度。

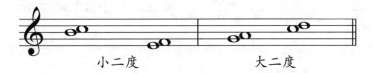

旋律大、小二度是最常用的音程，是构成旋律的基础。它们给人一种流畅优美的感觉，大二度更优美安谧些；小二度的根音具有导音性质，较剧烈敏感。

和声大、小二度音响效果极不协和，其中小二度更为尖锐刺耳。它们倾向性强，一般向三度解决，产生不协和——协和、不稳定——稳定的效果。

唱小二度要求两个音级相互靠拢。

唱大二度上行要求根音稳定，冠音有倾向高的趋势；下行要求冠音相对稳定，根音有倾向低的趋势。

2. 大、小二度音程练习

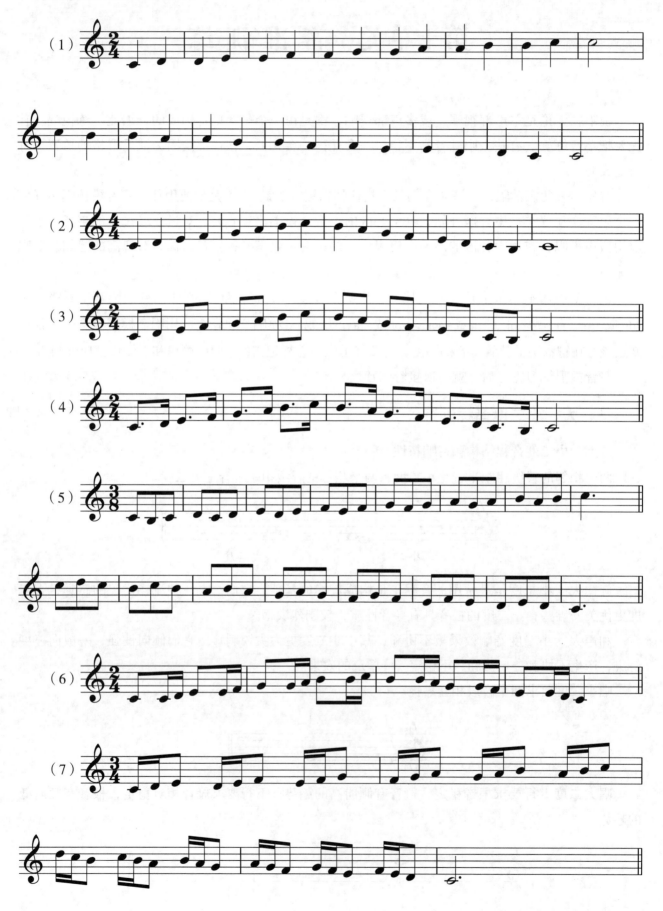

二、大、小三度音程训练

1. 大、小三度音程结构及音响特性

大、小三度均包含三个音级,大三度含有两个全音,小三度含有一个全音和一个半音。五线谱上两音间隔一线或一间。

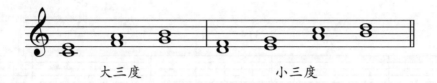

旋律音程的大、小三度既不同于二度的级进,又不同于四度以上的大跳进,形成独特的小跳进效果。

和声音程的大、小三度音响协和、丰满。其中大三度色彩明亮、刚毅,小三度色彩柔和、黯淡。它们决定了大、小调式的特性。

唱上行大三度时,要求根音稳定,冠音有倾向高的趋势;唱下行大三度时,要求冠音相对稳定,根音有倾向低的趋势。

唱上行小三度时,要求根音稳定,冠音要有倾向低的趋势;唱下行小三度时,要求冠音相对稳定,根音应有倾向高的趋势。

2. 大、小三度音程练习

三、纯四度、纯五度音程训练

1. 纯四度、纯五度音程结构及音响特性

纯四度、纯五度的音响性质都较融合，听辨时容易互相混淆。因此，训练时可把它们放在一起加以分析、比较，以掌握两者音准、音调、音响效果的共同与不同特点。

纯四度包含四个音级，含有两个全音、一个半音。五线谱上两个音间隔一线和一间，如果一个声部在线上，另一个声部必然在间里。

纯五度包含五个音级，含有三个全音、一个半音。五线谱上两个音间隔两线或两间，它的转位就是纯四度。

旋律纯五度是宽音程，音高距离较远，五度的进行形成了大跳，上行时使人联想到调的主音——属音。旋律纯四度两个音距离较纯五度近一些，四度上行形成刚毅、肯定、强有力的效果。它还强烈地包含有终止解决的性质，使人联想到调的属音——主音，常见于和声终止式低声部的进行。

和声音程纯四度、纯五度音响效果都协和、空洞。两者相比，纯四度严峻、生硬、呆板，若位于和弦的最下方，具有不稳定感。纯五度较开朗些，色彩柔和、鲜明。

唱纯四度、纯五度的时候，根音和冠音都不感到有什么倾向，应保持稳定向前的感觉。

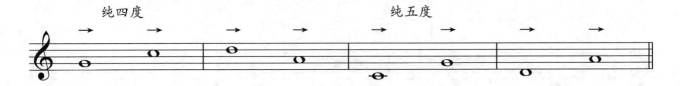

2. 纯四度音程练习

3. 纯五度音程练习

（8）纯四度、纯五度转位音程练习。

（9）大小二度、大小三度、纯四纯五度音程综合练习。

四、纯一度、纯八度音程训练

1. 纯一度、纯八度音程结构及音响特性

纯一度与纯八度是音程中音响最融合的两个音程，掌握好纯一度与纯八度的唱与听，对视唱及单声部、多声部听觉都很重要。在视唱和听辨的过程中有时会出现以下一些情况：唱同音反复偏低或偏高；听辨旋律（尤其是民族调式的旋律）时把八度跳进听成五度跳进等。因此对这两个音程的训练必须与其他音程的训练予以同样的重视，在训练中构唱要比听辨更侧重些。

纯一度只包含一个音级。纯八度包含八个音级，含有六个全音。

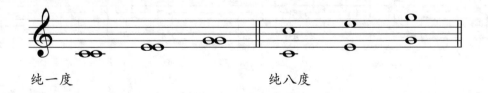

纯一度　　　　　　　　　　纯八度

旋律纯一度即同音重复。旋律纯八度富有动力性，具有开阔、跳跃的特点。

和声纯一度与和声纯八度都是完全协和音程。和声纯一度是融合成一个音的音程。和声纯八度两个音的振动频率比例为2∶1，是振动频率比例最简单的音程，因此它与纯一度一样，具有融合、协调一致的特点，两者往往不容易区别。另外在泛音列中纯八度是第二音，纯五度是第三音，因此有时也会将纯八度与纯五度混淆起来，需注意辨别。

构唱纯一度时,音高应有稳定向前的感觉,不能有上升或下降的倾向。同样,构唱纯八度时,根音与冠音应平稳向前,有纯正融合之感。

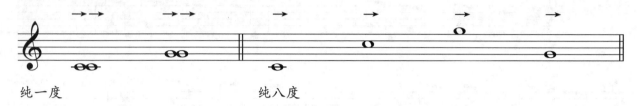

2. 纯一度、纯八度音程练习

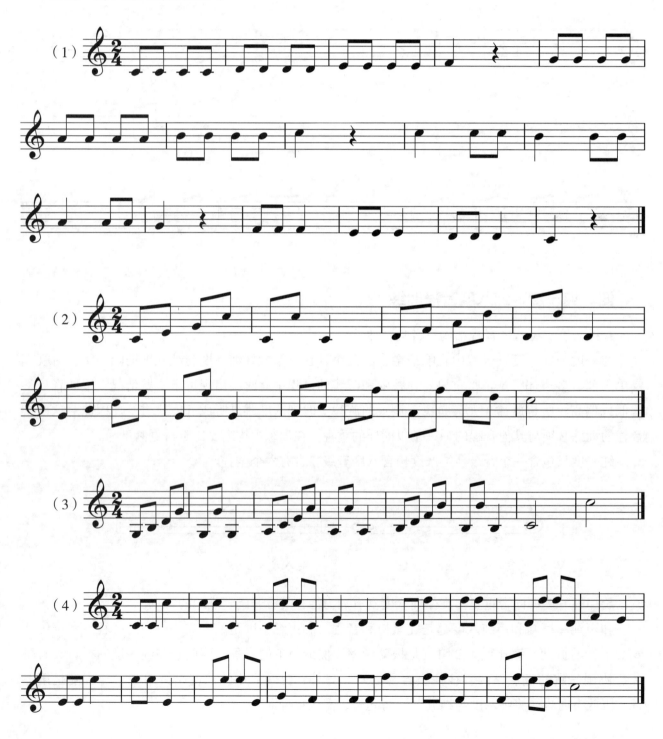

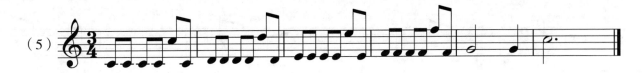

五、大六度、小六度音程训练

1. 大六度、小六度音程结构及音响特性

六度是三度的转位，也是多声部音乐的基本素材之一，平行六度的连续进行在音乐中被广泛运用；三和弦、七和弦的转位都包含了六度，因此，掌握六度音程对于学习和弦及提高视唱读谱能力有着很重要的作用。

大、小六度均包含六个音级，大六度含有九个半音比纯五度多一个大二度，是小三度的转位；小六度含有八个半音比纯五度多一个小二度，是大三度的转位。

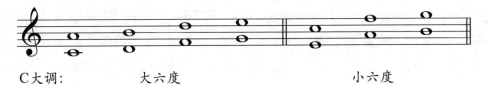

C大调：　　　　　大六度　　　　　　　　　　小六度

六度是宽音程，音高距离比纯五度更大。旋律六度的进行是大跳，常紧接着反向级进或小跳进行，以填补音程的空间。

和声六度音响协和、丰满。其中，大六度色彩明亮，小六度较柔和些。

唱上行大六度时要求根音稳定，冠音有倾向高的趋势。唱下行大六度时冠音相对稳定，根音有倾向低的趋势。

唱上行小六度时，要求根音稳定，冠音有倾向低的趋势，而唱下行的小六度时，冠音相对稳定，根音应带有倾向高的趋势。

2. 大、小六度音程练习

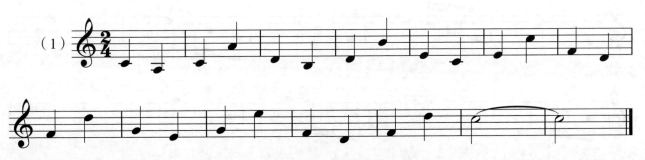

六、增四度、减五度音程训练

1. 增四度、减五度音程结构及音响特性

增四度和减五度的音程又称三全音，它们都包含三个全音。增四度包含四个音级，比纯四度多一个半音。减五度包含五个音级，比纯五度少一个半音。

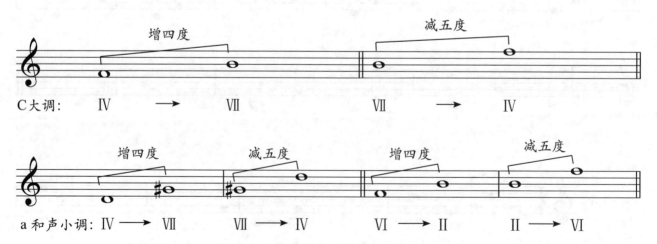

旋律增四度、减五度是最富于动态的音程之一，在旋律的进行中常伴有级进解决，其中，大调及和声小调的第Ⅳ音级下行二度解决到第Ⅲ音级、第Ⅶ音级上行小二度解决到第Ⅰ音级；小调第Ⅱ音级上行二度解决到第Ⅲ音级、第Ⅵ音级下行小二度解决到第Ⅴ音级。

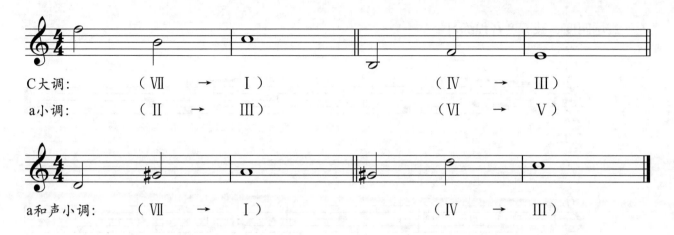

和声三全音音响效果不协和，倾向性强。在调内，增四度反向扩张解决至小六度或大六度；减五度反向缩减解决至大三度或小三度。

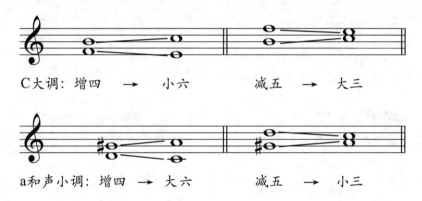

在不同的解决中，可听出增四度较减五度明亮些，紧张度更强烈些。

不带解决的三全音难以听辨出是增四度或减五度。两个音程是等音程，具有相同的效果。

构唱三全音，可先在调内，并带解决，以便于掌握音准，区别增四度、减五度的不同倾向和解决。

唱增四度时，根音有倾向低的感觉，冠音应有倾向高的感觉，解决后的六度应有相对的稳定感。

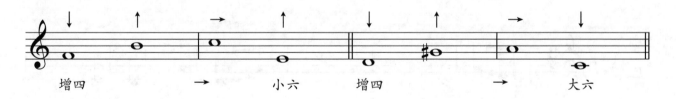

唱减五度时，根音有倾向高的感觉，冠音应有倾向低的感觉，解决后的三度应有相对的稳定感。

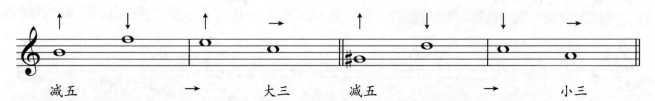

2. 增四度、减五度音程练习

七、大七度、小七度音程训练

1. 大七度、小七度音程结构及音响特性

七度是二度的转位。大、小七度均包含七个音级，在五线谱上，两音间隔三线或三间。大七度含有十一个半音，比纯八度少一个半音，是小二度的转位；小七度含有十个半音，比纯八度少一个全音，是大二度的转位。

C大调：　　　小七度　　　　　　　　　　　　　　　　　　　　大七度

旋律小七度常下行解决，旋律大七度是一个八度内最富于动力性的音程，常上行半音解决。

和声大、小七度音响不协和，大七度更为刺耳，它的紧张度和倾向性也更为强烈。

唱上行大七度时，要求根音稳定，冠音有倾向高的趋势；唱下行大七度时，冠音相对稳定，根音有倾向低的趋势。

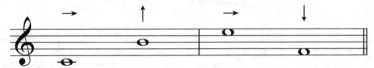

唱上行小七度时，要求根音稳定，冠音有倾向低的趋势，唱下行小七度时，冠音相对稳定，根音应带有倾向高的趋势。

2. 大七度、小七度音程练习

(5)

(6) 大小二度、大小三度、纯四增四、纯五减五、大小六度、大小七度、纯八度音程综合练习。

第十一单元　五线谱视唱训练

五线谱视唱的唱名法主要有首调唱名法和固定唱名法两种。本教程的五线谱谱例要求使用首调唱名法来识谱；固定唱名法也需要了解，为学习钢琴弹奏做好准备。

固定唱名法，既是指唱名与音名的关系固定不变，唱名 do 的固定音高是 C，re 是 D，依次类推。就是不管什么调，都按 C 大调的唱名唱，只是碰见带升号的音就唱高半音，碰到带降号的音就唱低半音；碰到带重升号的音，就唱高全音，碰到带重降号的音，就唱低全音。

学习五线谱固定唱名法，不管是什么调，各音在五线谱上的唱名不变，在键盘上的位置也是固定不变的，在视觉上统一而简便，这对于建立绝对音高概念，有极大的益处。但要注意变化音级中的升降记号，同是一个唱名 re，可能是还原 re，也可能是升 re 或降 re。这种唱名法对于初学者，把带有升降记号的音准确唱出，是有一定难度的。

首调唱名法是唱名与音名的关系不固定，唱名随调号不同而移动 do 的高度。学习五线谱，采用首调唱名法，一定要熟知各调唱名与音名的关系。如，在 G 调，G 音唱 do，在 F 调，F 音唱 do，其余唱名顺次排列。

首调唱名法是根据调的不同来确定 do re mi fa sol la si 的音高位置。这种唱名法只要掌握好调式音阶中的音程关系，然后按调号要求整体移高或降低音阶高度即可唱好，这为掌握和体会调式特点提供了方便的条件，难点是唱名与音名的关系不固定，唱名在五线谱上的位置要不断调整，在键盘上也要不断变化，这些都增加了识谱的难度。

五线谱的首调唱名法，最简便的学习方法是：无升无降号调的首调唱名跟固定唱名是一样的；升号调调号的最后一个升号所对应的音唱 si；降号调调号的最后一个降号所对应的音唱 fa，其他音的唱名依次类推。

一、无升无降号调（唱名同位调——七个升号调、七个降号调）视唱训练

选自苏联《自然音体系》

澳大利亚民歌:《羊毛剪子咔嚓响》

莫扎特:《赞加罗的咏叹调》

印尼歌曲《我的小花园》

[美] 电影《音乐之声》
插曲《孤独的牧羊人》

"美丽的朝霞"南斯拉夫民歌

捷克歌曲

《春之歌》〔朝〕李冕相 曲

苏联民歌

《小鸭子和罂粟花》马斯凯罗尼 曲

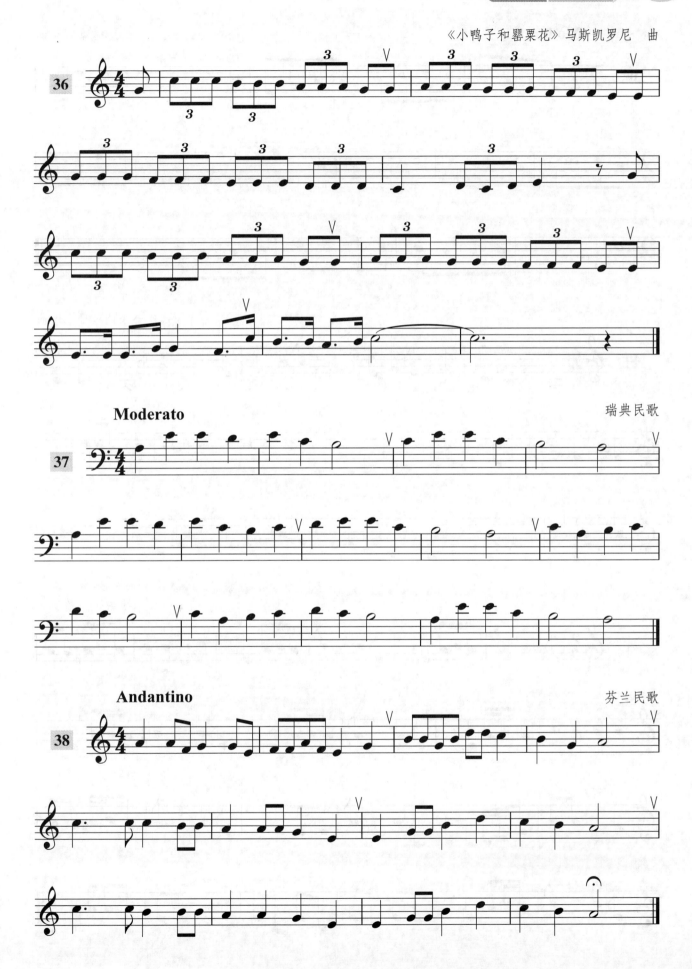

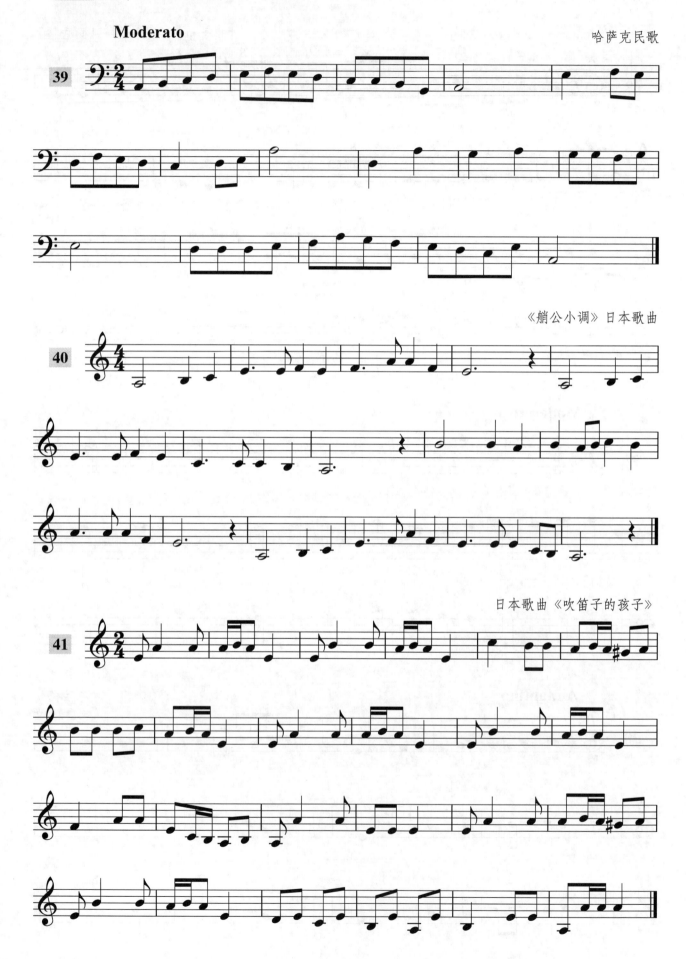

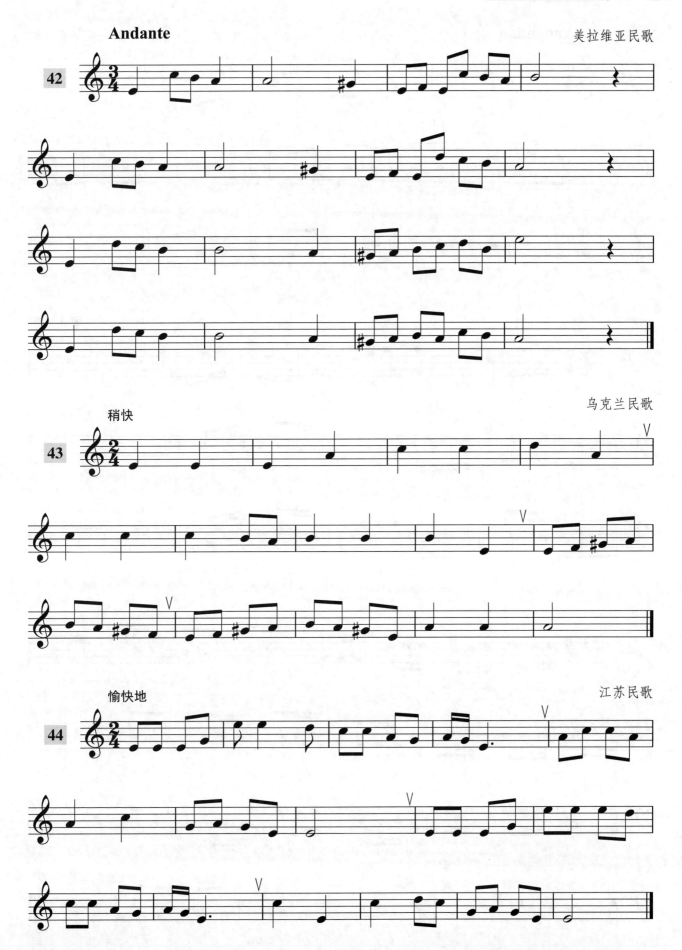

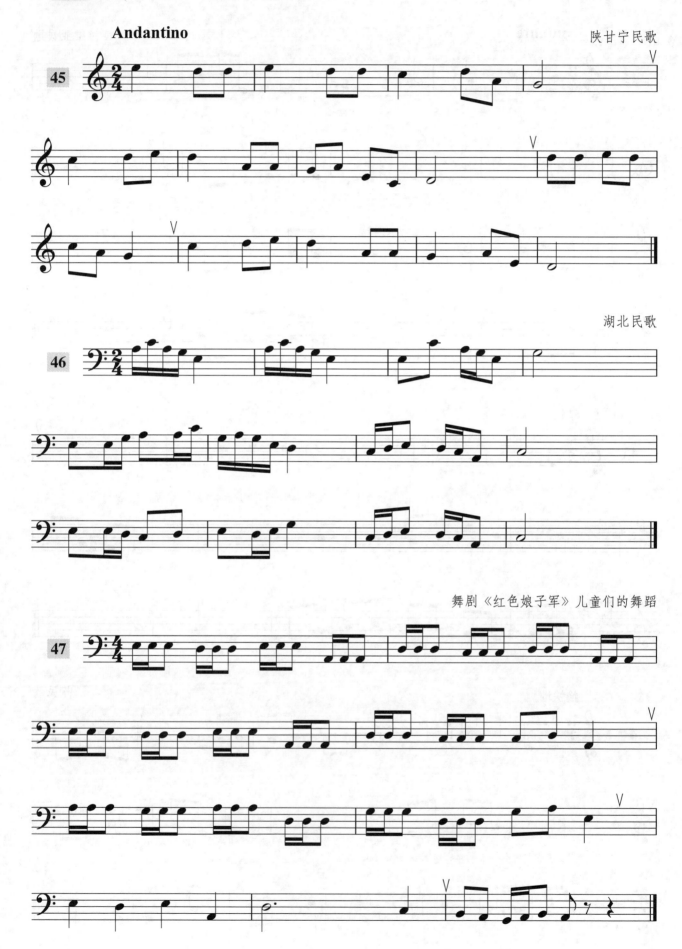

捷克歌曲

二、一个升号调（唱名同位调——六个降号调）视唱训练

黄自曲

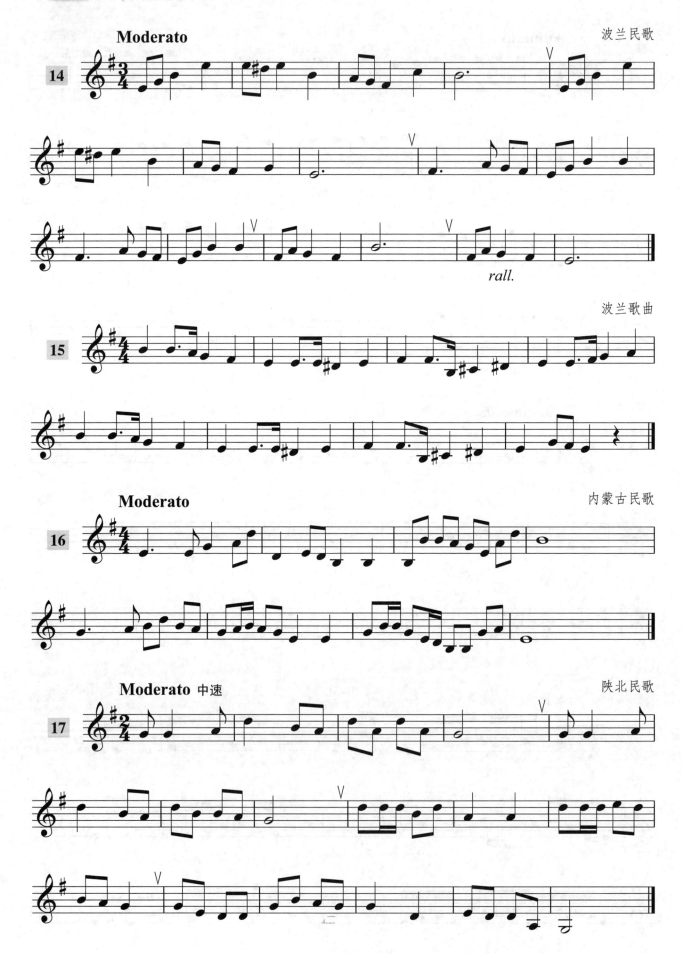

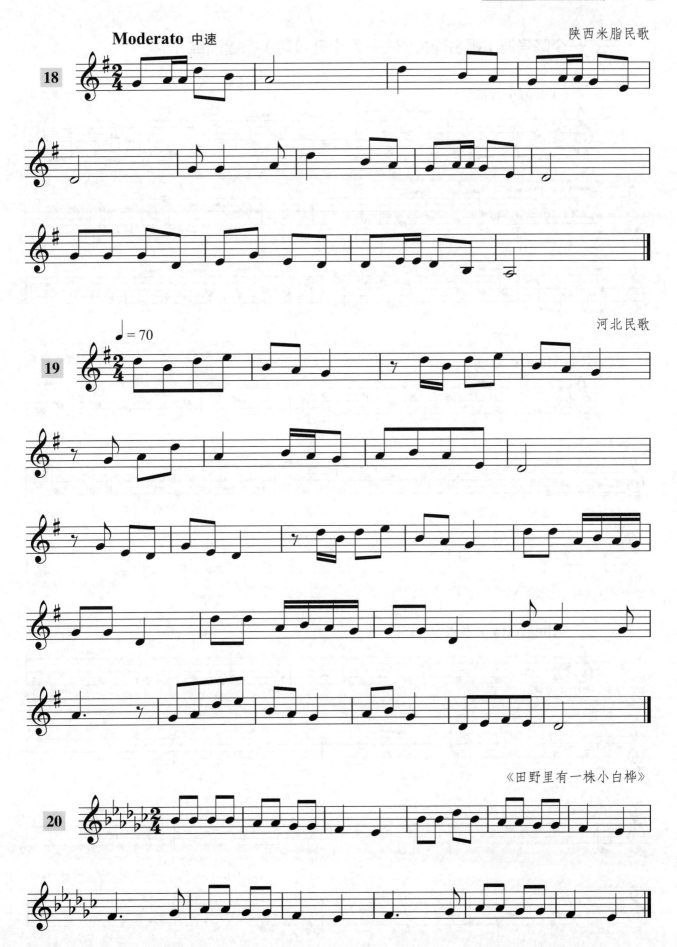

三、一个降号调（唱名同位调——六个升号调）视唱训练

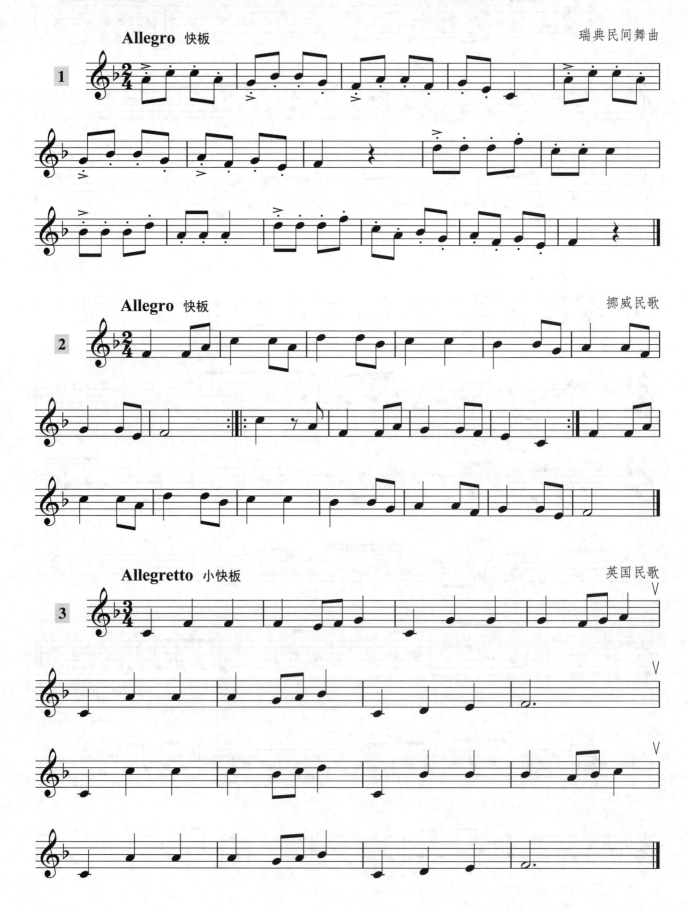

威柏

Allegretto vivace 活跃的小快板 捷克斯洛伐克民歌

Vivace 哈萨克民歌

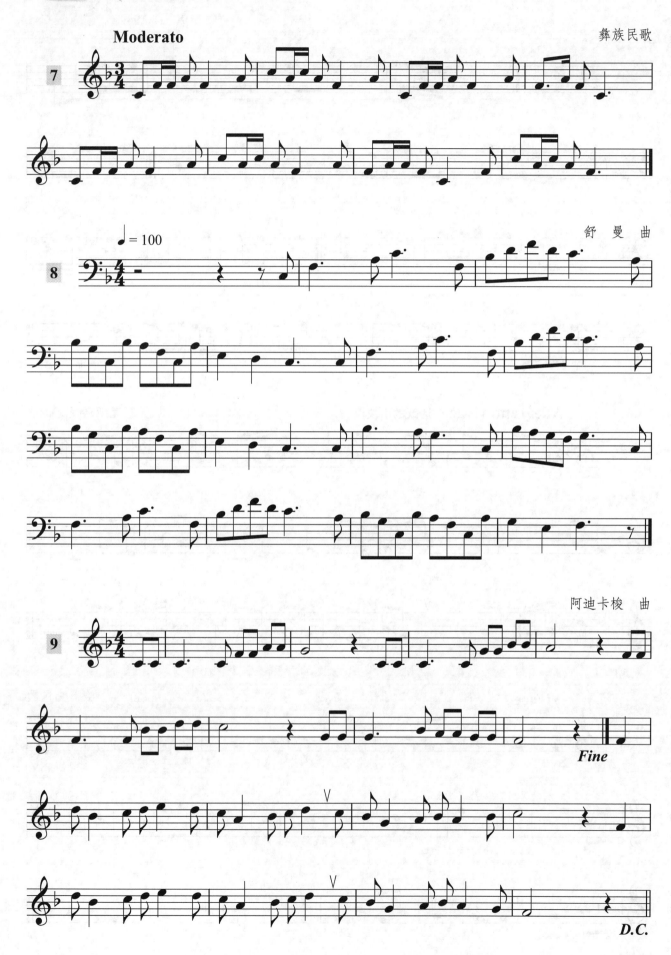

《在卡吉德洛森林里》

四、两个升号调（唱名同位调——五个降号调）视唱训练

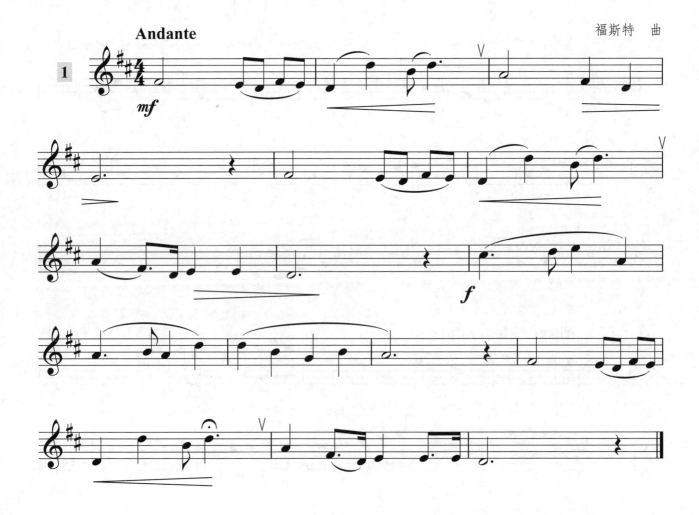

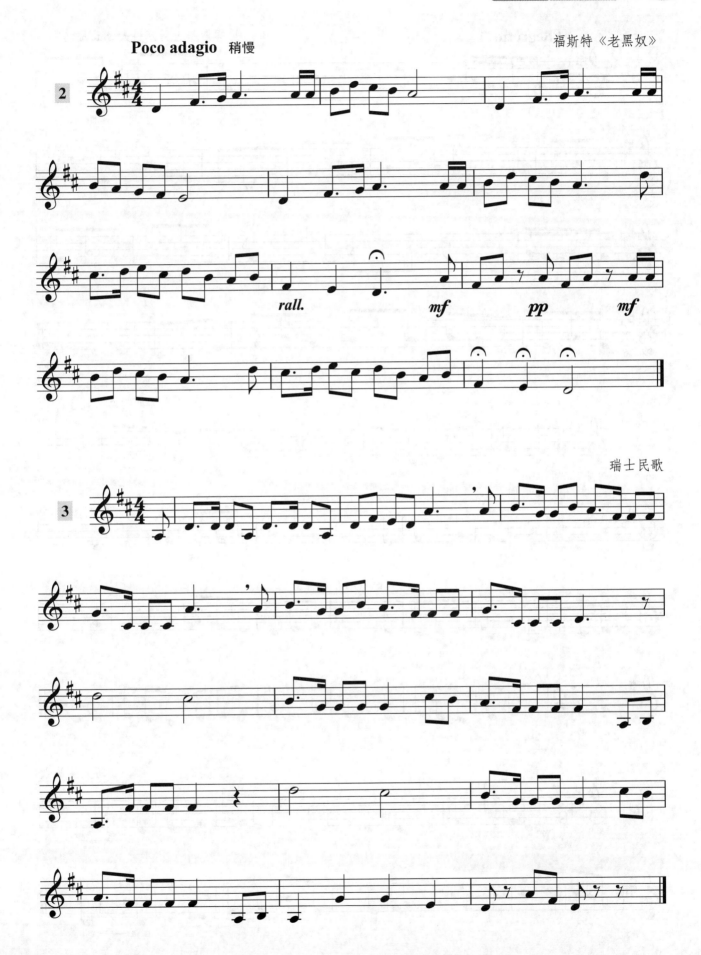

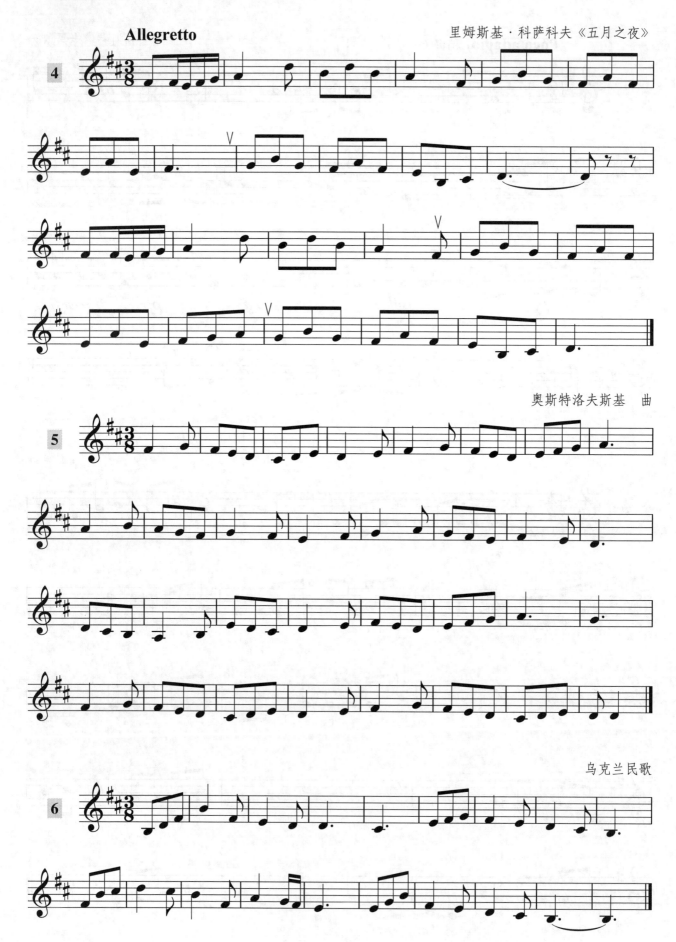

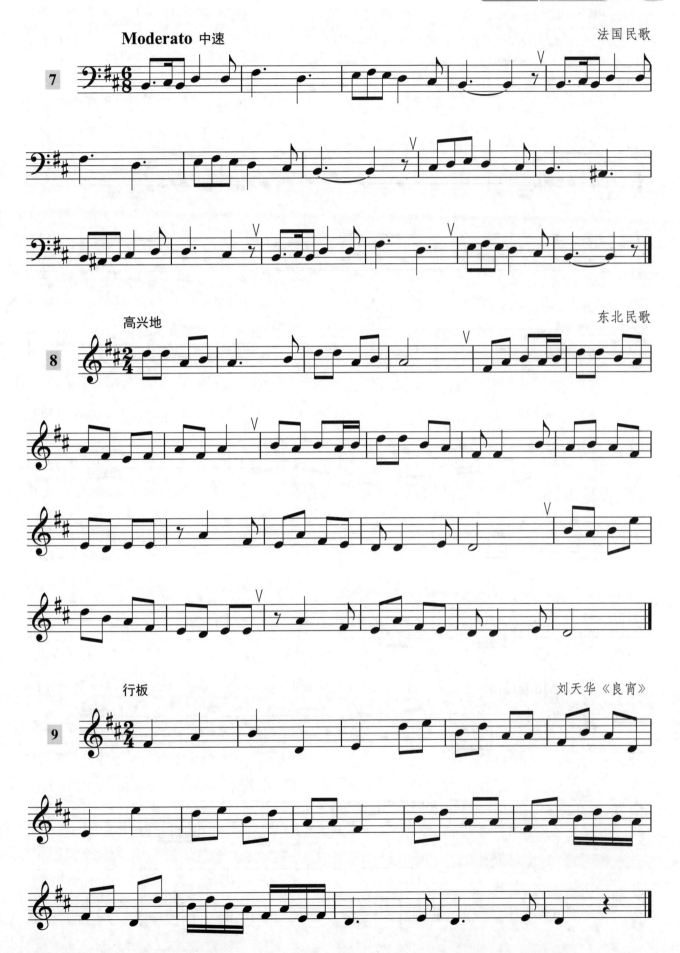

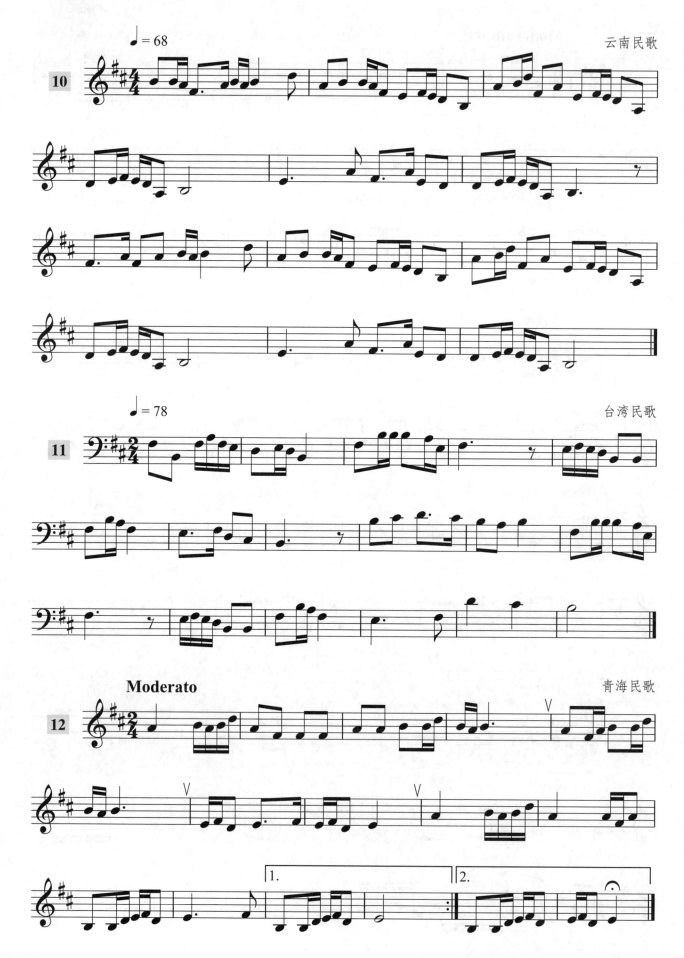

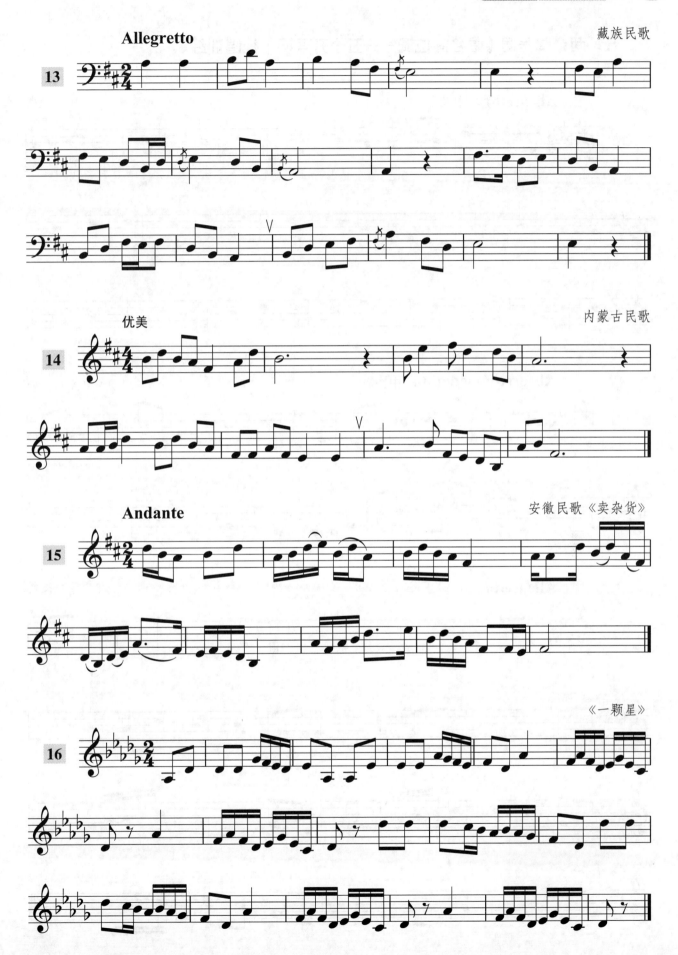

五、两个降号调（唱名同位调——五个升号调）视唱训练

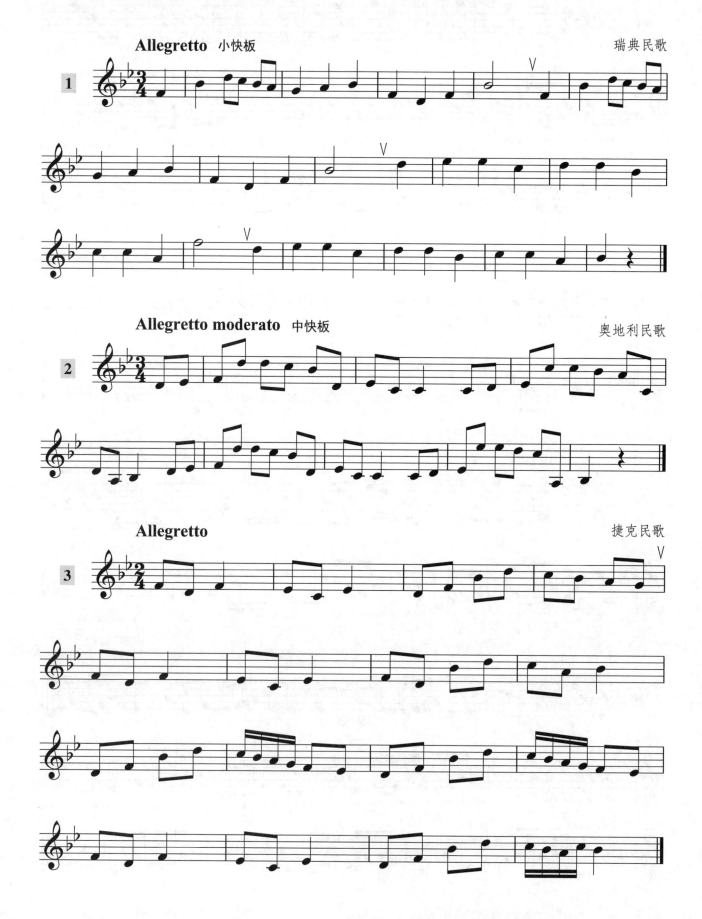

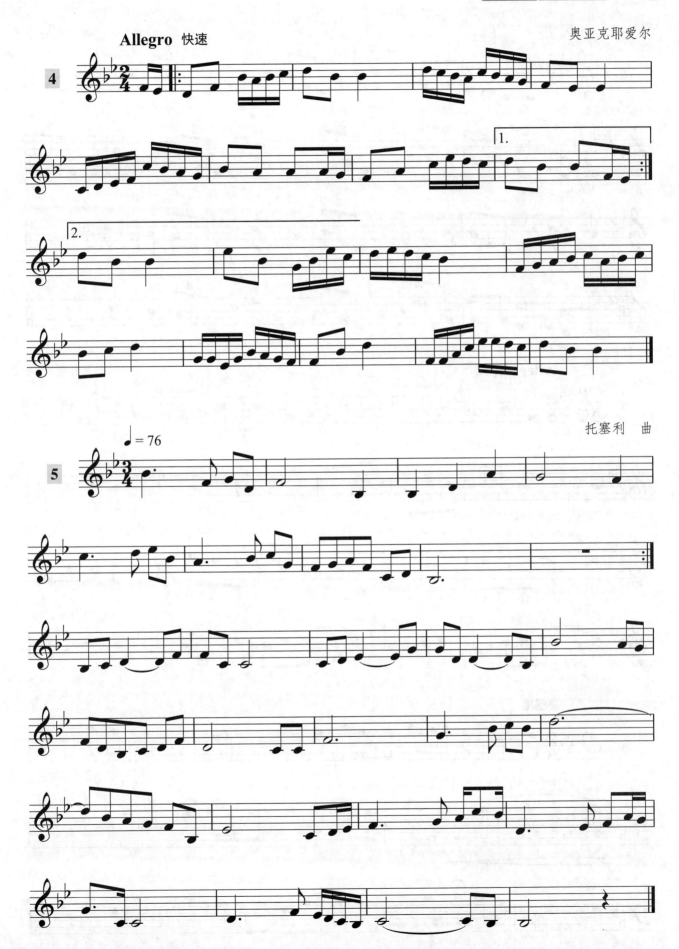

《剪羊毛》

六、三个升号调（唱名同位调——四个降号调）视唱训练

Allegretto ma non teoppo

贝多芬 曲

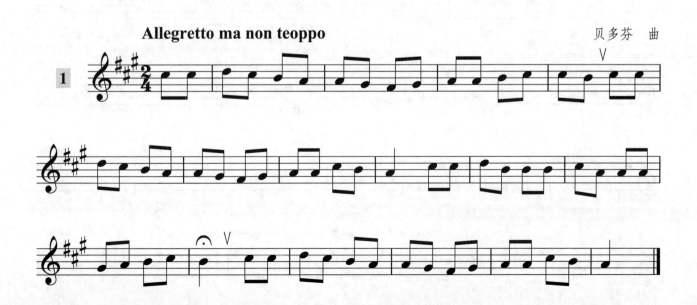

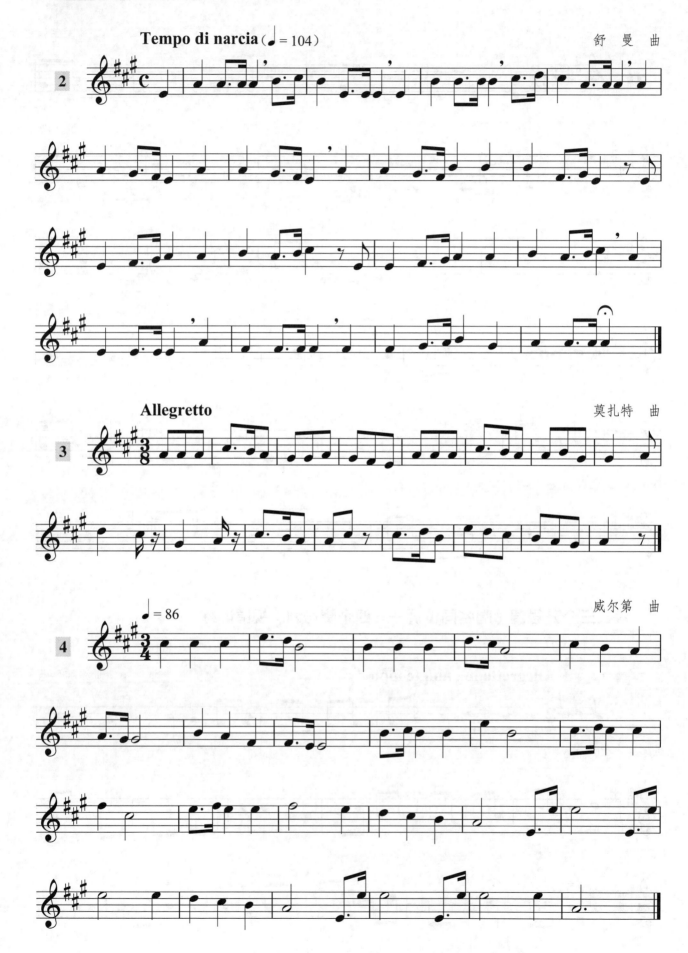

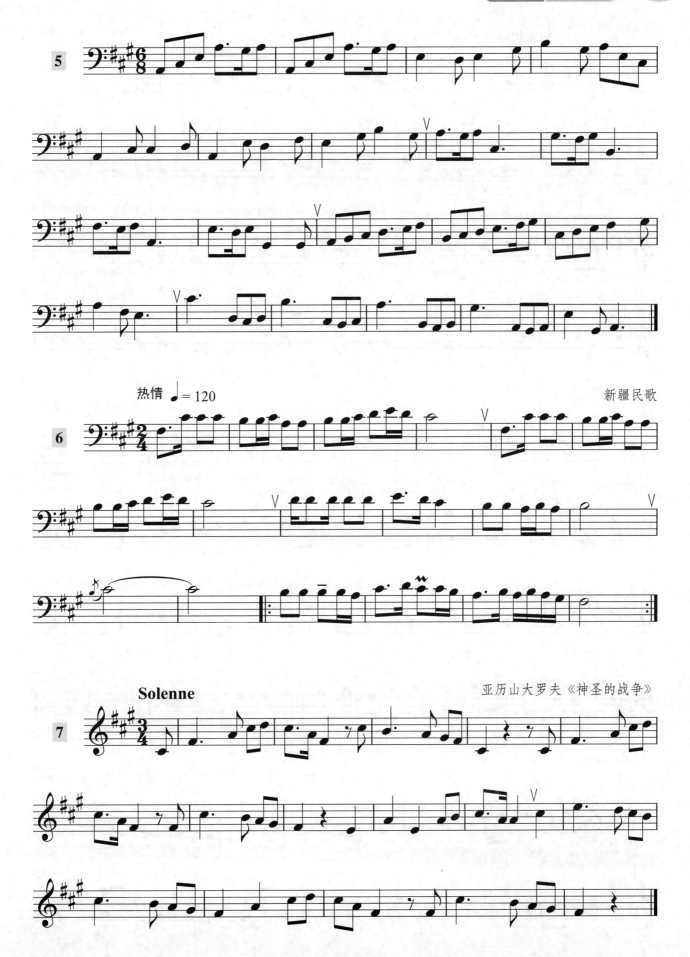

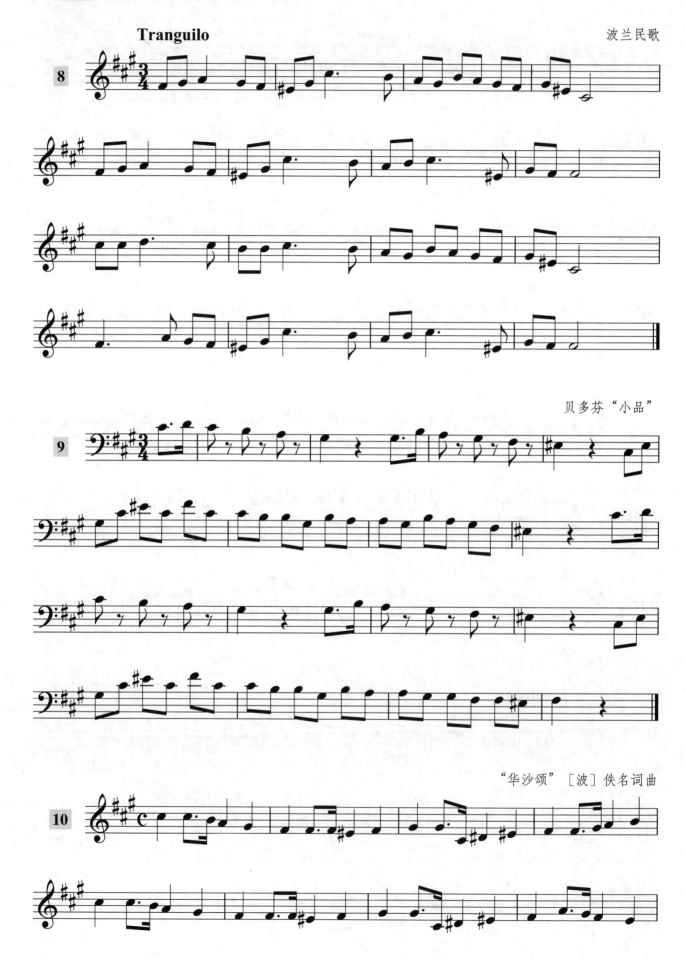

七、三个降号调（唱名同位调——四个升号调）视唱训练

八、二声部视唱训练

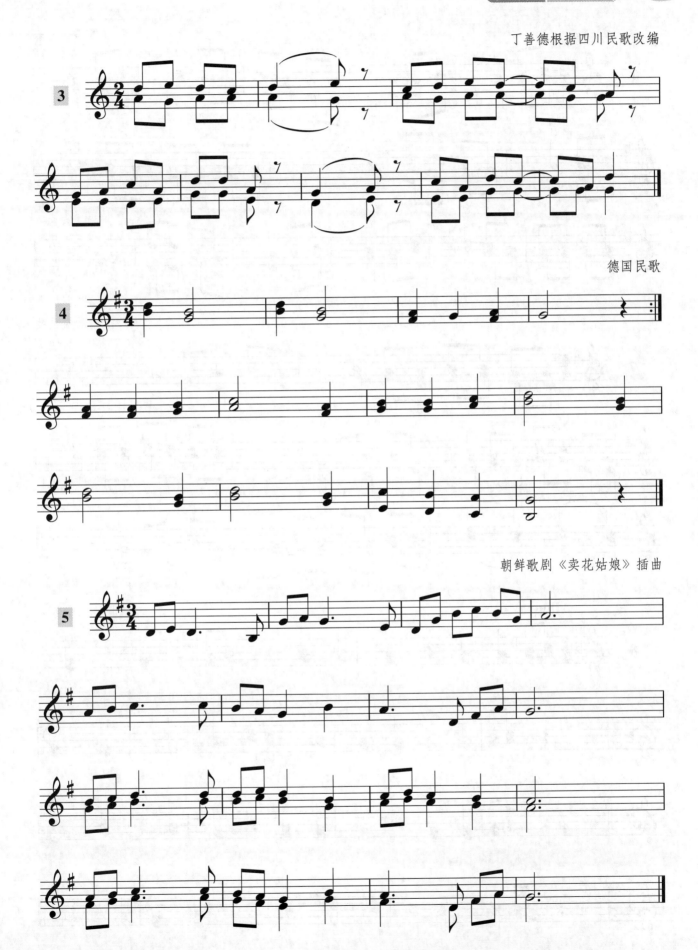

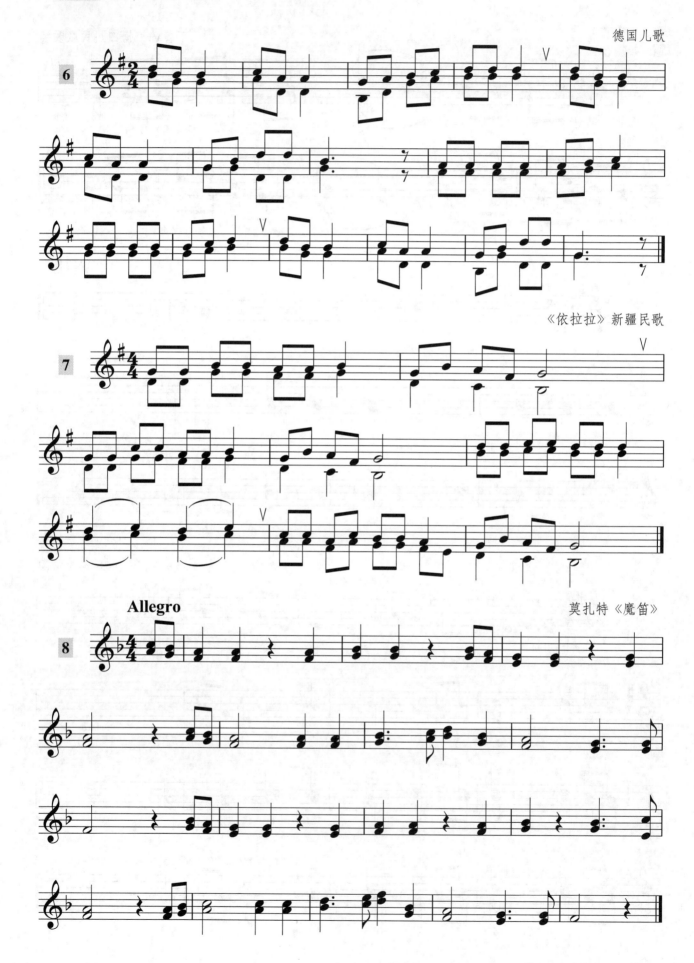

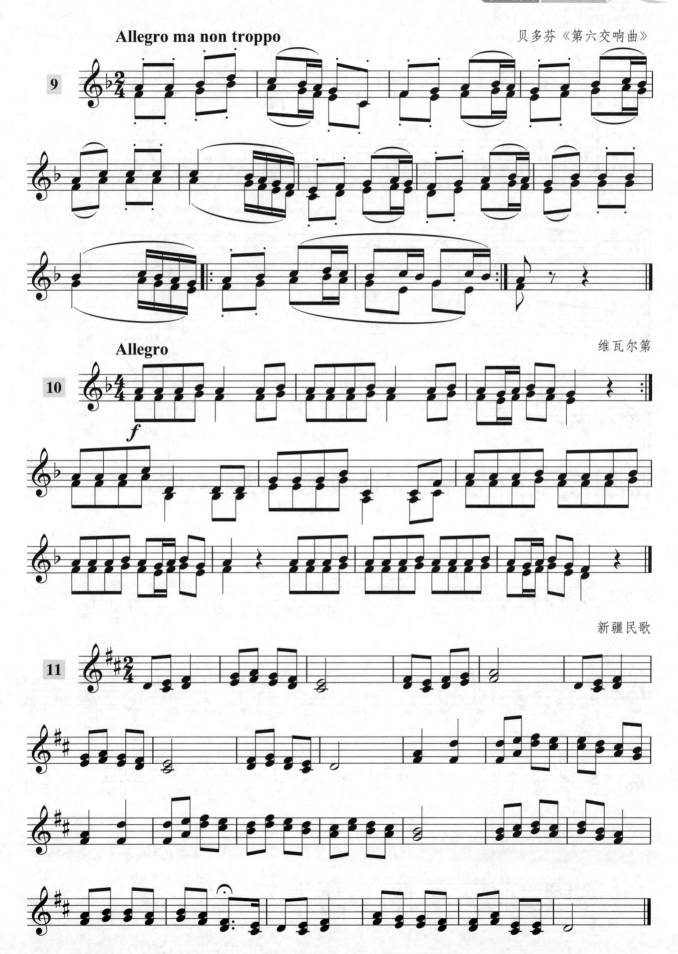

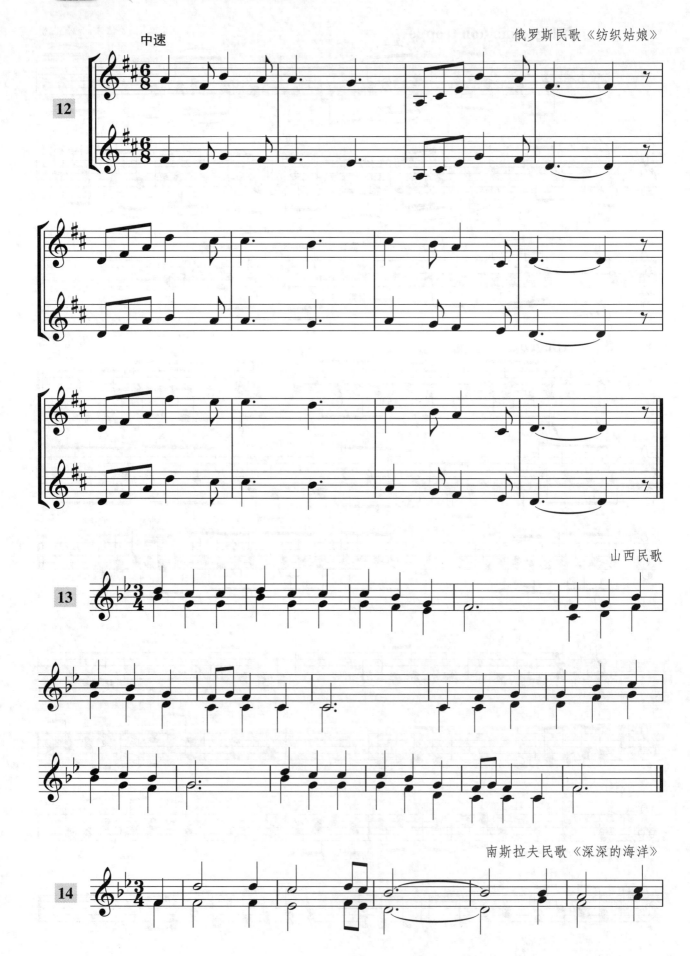

柯达伊

亨德尔《帕萨卡里亚》

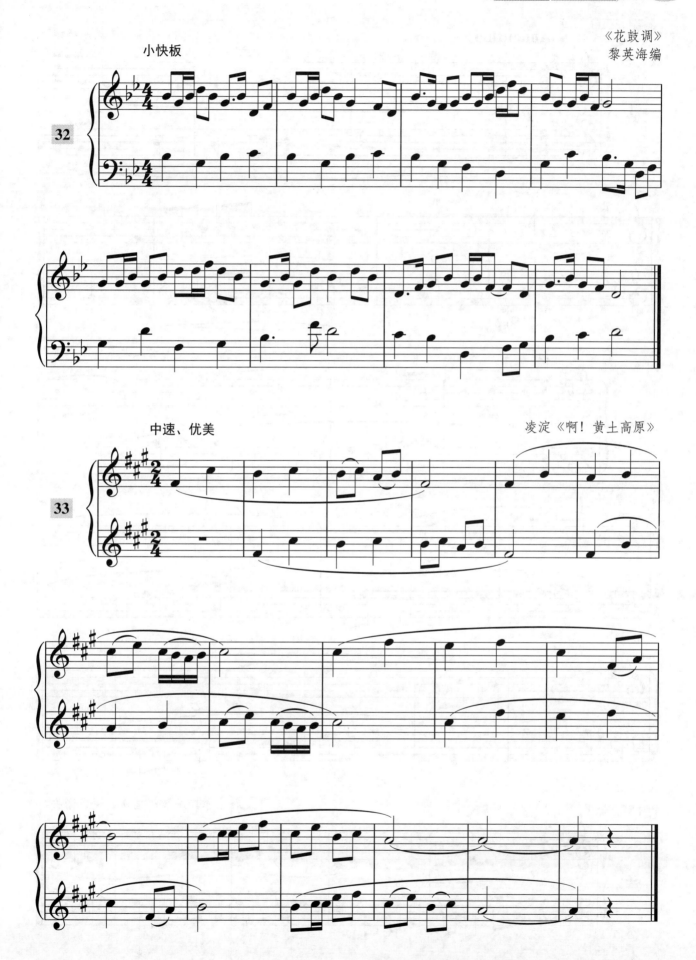

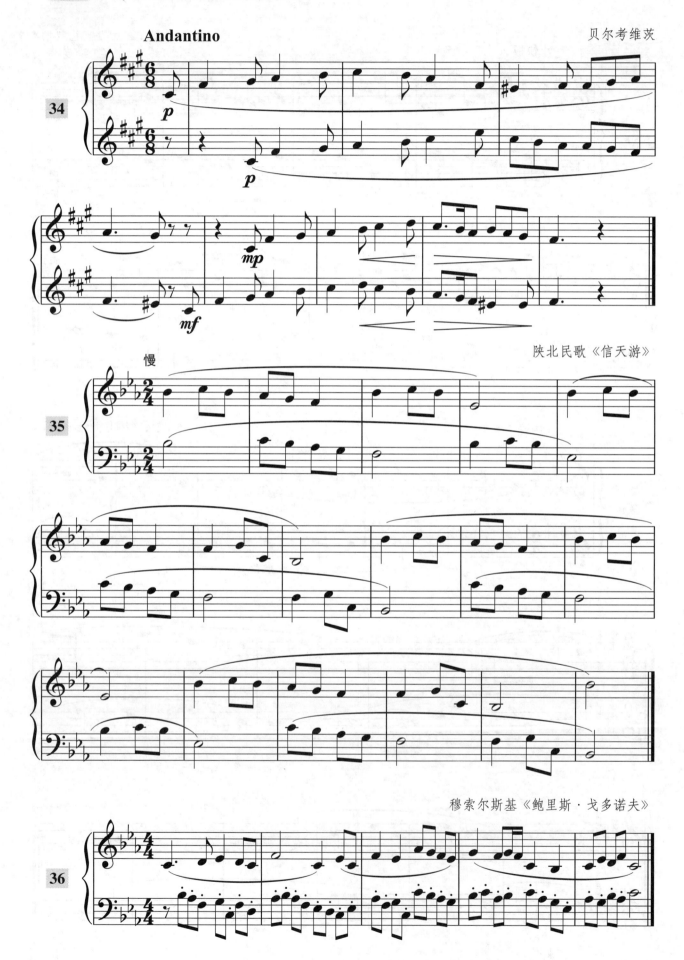

第十二单元　简谱视唱训练

简谱的调号是在"="号的左边写上"1",右边写上音的音名,如1＝D,这就是D调。就是把1唱得和D一样高。1的音高确定之后,就可以根据1 2 3 4 5 6 7七个音之间的全音、半音关系找出其他各音在键盘上的位置。把这些音弹一弹,唱一唱,反复练习就可以建立起D调的调高感觉。下面是简谱各调的音在键盘上的位置图。

1＝C（C调）

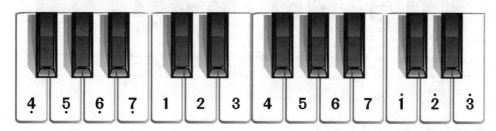

1＝G（G调）

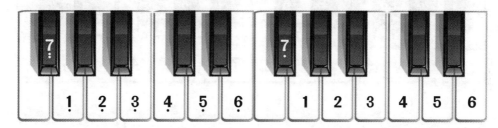

1＝D（D调）

1＝A（A调）

1=E（E调）

1=B（B调）

1=♯F（♯F调）

1=♯C（♯C调）

1=F（F调）

1=♭B（♭B调）

1=♭E（♭E调）

1=♭A（♭A调）

1=♭D（♭D调）

1=♭G（♭G调）

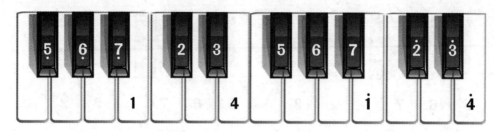

1=♭C（♭C调）

一、大小调式视唱训练

1

1=D 4/4　　　　　　　　　　　　　　　　　　　　　　　　韩德常　曲《小朋友》

1　1　1　2 ｜ 3　5　5　- ｜ 5　6　5　3 ｜ 2　3　2　- ｜

3　1　1　- ｜ 5　3　2　- ｜ 1　2　3　5 ｜ 2　3　1　- ‖

2

1=F 4/4　　　　　　　　　　　　　　　　　　　　　　　　丹麦民歌《圣诞节》

1　-　2　7̣ ｜ 1　-　-　- ｜ 3　-　4　2 ｜ 3　-　-　- ｜

5　-　5　5 ｜ 5̂　3̂　1̂　3 ｜ 5̣　-　6̣　7̣ ｜ 1　-　-　- ‖

3

1=C 2/4　小快板　　　　　　　　　　　　　　　　　　　　俄罗斯民歌

3 3　4 ｜ 2 2　3 ｜ 1 1　2 2 ｜ 7̣ 7̣　1 ｜ 1 3　3 2 ｜ 3　5 4 ｜

1 3　3 2 ｜ 3 5　5 4 ｜ 3 3　4 ｜ 2 2　3 ｜ 1 ｜ 2 2　7̣ 7̣ ｜ 1 ‖

4

1=C 2/4　　　　　　　　　　　　　　　　　　　　　　　　希腊儿歌《夏》

5　6 ｜ 5　3 ｜ 1̇ 1̇　7 6 ｜ 5　3 ｜ 1　4 ｜ 3　2 ｜ 1 2　3 4 ｜ 5　- ｜

5　6 ｜ 5　3 ｜ 1̇ 1̇　7 6 ｜ 5　3 ｜ 5　1̇ ｜ 7　6 ｜ 5 5　6 7 ｜ 1̇　- ‖

5

1=♭B 2/4　　　　　　　　　　　　　　　　　　　　　　　澳大利亚民歌《理发师》

5 5 5 5 | 6 6 6 6 | 5 3 | 5 3 | 3 3 3 3 | 4 4 4 4 | 3 1 | 3 1 |

i - | 6 7 i 6 | 5 - | 5 6 5 4 | 3 1 | 1 1 | 1 - | 1 0 ‖

6

1=C 4/4　　　　　　　　　　　　　　　　　　　　　　　　　德国歌曲

5 5 i 5 | 3 3 5 3 | 1 2 3 4 | 5 5 5 | 5 5 i 5 | 3 3 5 3 | 1 2 3 4 | 5 5 5 |

7 i 2 i | 7 i 2 i | 7 6 | 5 - | 5 5 6 5 | 5 5 i | 5 5 6 5 | 5 5 i |

5 i | 6 2 | i 7 6 5 | 3 - | 5 i | 6 2 | 7 5 6 7 | i - ‖

7

1=C 2/4

5 4 3 4 | 5 6 7 | i 2 | i 7 | 5 4 3 4 | 5 6 7 | i 6 | 5 - |

5 6 5 4 | 3 4 3 2 | 1 2 | 3 4 | 5 6 5 4 | 3 4 3 2 | 1 2 | 1 - |

i 7 i 7 | i 7 i 7 | i 6 | 5 - | i 7 i 6 | 5 6 5 4 | 3 2 | 1 - ‖

8

1=D 3/4　愉快地　　　　　　　　　　　　　　　　　　　　德国儿歌《报春》

5 3 0 | 5 3 0 | 2 1 2 | 1 - 0 | 2 2 3 | 4 - 2 |

3 3 4 | 5 - 3∨ | 5 - 3 | 5 - 3 | 4 3 2 | 1 - 0 ‖

9

1=C 3/4　稍快　　　　　　　　　　　　　　　　　　　捷克民歌《多伐乔夫，多伐乔夫》

5 5 3 | 5 5 3 | 3 3 i | 5 5 3 | 4 4 2 |
　mp

4 4 2 | 2 2 7 | 5 6 7 | i i - | 5 5 3 |
　　　　　　　　　　　　　　　　　> >　　mf

6 6 - | 4 4 2 | 2 2 - | 7 6 7 | i 0 7 | i 0 0 ‖
>　　　　　　　　　　　>　　　　　　　>
　　　f

10

1=D 3/4 优美地 希腊民歌《春天》

3 1 3 | 5 - - | 2 - - ∨ | 3 1 3 | 5 - - | 2 - - |
p

5 3 5 | 1̇ - - | 6 - - ∨ | 5 3 5 | 2 - - | 1̇ - - ‖

11

1=F 3/4 英国民歌

5̣ 1 1 | 1 7̣1 2 | 5̣ 2 2 | 2 1 2 3 | 5̣ 3 3 |

3 2 3 4 | 5̣ 6̣ 7̣ | 1 - - | 5̣ 5 5 | 5 4 5 6 |

5̣ 4 4 | 4 3 4 5 | 5̣ 3 3 | 3 2 3 4 | 5̣ 6̣ 7̣ | 1 - - ‖

12

1=C 3/4

6 5 4 6 | 5 4 3 5 | 4 3 2 4 | 3 4 5 0 | 6 5 4 6 |

5 4 3 5 | 4 3 2 4 | 3 2 1 0 | 4 3 2 4 | 3 4 5 0 |

4 3 2 4 | 3 4 5 0 | 6 5 4 6 | 5 4 3 5 | 4 3 2 4 | 3 2 1 0 ‖

13

1=C 3/4 捷克民歌《牧羊女》

5 - 4 | 3 5 1̇ | 7 6 7 | 1̇ 5 0 | 5 - 4 | 3 5 1̇ |
mf

7 6 7 | 1̇ - 0 | 2̇ 5 5 0 | 5 5 5 5 5 0 | 2̇ 5 5 |
 f *p* *f*

5 5 5 5 5 0 | 5 - 4 | 3 5 1̇ | 7 6 7 | 1̇ - 1̇ 0 ‖
p *mf*

14

1=A 3/4 柔和地 波兰民歌《园中的百合花》

5̣ 1 7̣ | 1 - 2 | 3 - 42 | 5 - - | 5̣ 1 7̣ |

1 - 2 | 3 - 42 | 5 - - ‖: *mf* 5 5 5 | 4 4 4 |

3 3 3 | 2 2 2 | 5̣ 6̣ 7̣ | 1 4 4 | 3 - 2 | 1 - - :‖

15

1=C 3/4

1̇ 7 6 | 5 - 3 | 1 2 3 - ∨ | 1̇ 7 6 | 5 - 31 |

7̣ 2 1 - ∨ | 1 3 5 - | 2 4 3 - | 1 3 5 - | 7̣ 2 1 - ∨ |

1̇ 7 6 | 5 - 3 | 1 2 3 - ∨ | 1̇ 7 6 | 5 - 1 | 7̣ 2 1 - ‖

16

1=A 3/4 稍慢 甜美地 法国民歌《可爱的故乡》

3̣5̣ 1̣3̣ 5̣ | 4 6 6 | 5̣7̣ 24 32 | 1 - - | 1 3 5 | 4. 32 |

5̣ 7̣2̣ 4 | 3. 21 | 3̣5̣ 1̣3̣ 5̣ | 4 6 6 | 5̣7̣ 24 32 | 1 - - ‖

17

1=C 3/4 沉静地 莫扎特

3 3. 4 | 65 5. | 3 54 4. | 2 23 1. 2 |

3 3. 4 | 65 5. | 3 54 4. | 2 21 1 0 |

‖: 1̇ 7 7 | 1̇ 6 | 65 5 - | 1̇ 7 2̇ | 1̇ 6 | 65 5. 4 |

3 3. 4 | 65 5. | 3 54 4. | 2 21 1 - :‖

18

1=A 2/4 活泼地　　　　　　　　　　　　　　　　白俄罗斯舞曲《波尔卡、扬卡》

345 55 | 456 66 | 57 2̇7 | 1̇2̇ 3̇1̇ | 345 55 | 456 66 | 57 2̇7 | 1̇3̇ 1̇ ‖

19

1=F 2/4　　　　　　　　　　　　　　　　　　　　　　　　　　　德国民歌

3.21̣6̣ | 5̣6̣ 5̣ | 5̣42 | 5̣31 | 3.21̣6̣ | 5̣6̣ 5̣ | 5̣427 | 1. 0 |

5̣5̣ 11 | 33 5 | 4̣5̣ 2 | 3̣5̣ 1 | 5̣5̣ 11 | 33 5 | 4̣5̣ 2̣5̣ | 1 0 ‖

20

1=A 2/4 小行板　　　　　　　　　　　　　　　　俄罗斯民歌《小夜莺啊，小夜莺》

5̣3̣ 3̣2̣ | 1̣ 7̣6̣ 5̣ 6̣7̣ | 1̣ 3̣ 4̣3̣ | 2̣ ⌢ 6̣ | 6̣4̣ 4̣3̣ | 2̣6̣ 1̣ 7̣6̣ |

5̣1̣ 2.3̣ | 1̣ - | 1̣ 1̣ 7̣6̣ | 5̣.4̣ 4̣ | 7̣7̣ 3̣.2̣ | 2̣ 1̣ |

3̣3̣ 2̣1̣ | 1̣. 7̣7̣ | 3̣ 6̣ 1̣.7̣ | 6̣ - | 5̣3̣ 3̣2̣ | 1̣ 7̣6̣ 5̣ 6̣7̣ |

1̣ 3̣ 4̣3̣ | 2̣ 6̣ | 6̣4̣ 4̣3̣ | 2̣6̣ 1̣ 7̣6̣ | 5̣1̣ 2.3̣ | 1̣ - ‖

21

1=C 3/4　　　　　　　　　　　　　　　　　　　　天　戈《青年友谊圆舞曲》

5 1̇ 1̇ | 3 5 5 | 1. 1̇ 3 | 5 - - | 5 1̇ 1̇ | 3 6 6 |

2. 2̣3 | 6̣ - - | 1 5̣ 3 | 2 1 4 | 6. 3̣5 | 2 - - |

3 5 1̇ | 6 5 3 | 4. 3̣2 | 1 - - | 3 6 6 | 4 1̇ 1̇ |

7. 6̣5̣6 | 3 - - | 5 3̇ 3 | 2 1̇ 7̇6 | 5. 6̇7 | 1̇ - - ‖

22

1=C 2/4 Vivace 活泼　　　　　　　　　　　　　　　　　　　　　　　捷克斯洛伐克民歌

3　3　|5 5　|5̲4　4　|5̲4　4ⱽ|2　2　|4　4　|4̲3　3　|4̲3　3ⱽ|

1　1　|3　3　|3̲2　2　|3̲2　2ⱽ|5.　5̲|6̲　7̲|2̲1　1　|2̲1　1ⱽ|

3.　1̲|5̲.　5̲|4.　2̲|7̲0̲　6̲|5̲　5̲|6̲　7̲|2̲1　7̲|2̲1　1‖

23

1=C 2/4 Vivace 活泼　　　　　　　　　　　　　　　　　　　　　　　斯洛伐克民歌

1̲　1　|2̲　3̲1̲　4　|5̲　5̲　4̲　3　|1　0　|5̲　5̲　6̲|

7̲　5̲　1̇|2̲̇　2̲̇　1̇|7　6　|5　0　|5̲　3̇　7̲　2̲̇　1̇　6̲|

6̲　6̲　3̲|5̲　4̲　2̲|1̲　1̲　2̲|3̲1̲　4　|5̲　5̲　4̲　3　|2　1　0‖

24

1=D 2/4　　　　　　　　　　　　　　　　　　　　　　　　　加拿大歌曲《晒稻草》

0̲5̲|1̲3̲　1̲.5̲|1̲3̲　1̲.1̲|5̲5̲　4̲3̲|2　0̲5̲|7̲2̲　7̲.5̲|7̲2̲　7̲.5̲|5̲6̲　5̲4̲|

3　0̲5̲|1̲3̲　1̲.1̲|3̲5̲　3̲.5̲|1̇1̇　2̲̇1̇|6　0̲1̇|1̇6̲　6̲.1̇|1̇5̲　5̲6̲|5̲4̲　3̲2̲|1‖

25

1=C 2/4　　　　　　　　　　　　　　　　　　　　　印度尼西亚儿童歌曲《我的小花园》

0　5̲|5̲5̲　3̲5̲|1̇　0̲5̲|3̲5̲　4̲3̲|2　0̲4̲|4　2̲4̲|7　0̲6̲|5̲6̲　5̲4̲|

3　0̲5̲|5　3̲5̲|1̇　0̲5̲|3̲5̲　4̲3̲|2　0̲4̲|4　2̲4̲|7　0̲6̲|5̲5̲　6̲7̲|1̇‖

26

1=F 4/4　　　　　　　　　　　　　　　　　　　　　法国民歌《在遥远的森林里》

0　5̲|1̲.1̲1̲3̲　1　1̲3̲　2̲.1̲2̲3̲　1　1̲5̲|1̲.1̲1̲3̲　1　1̲3̲　2̲.1̲2̲3̲　1　0̲5̲|

3　0̲5̲3̲　0̲5̲|4̲.4̲4̲5̲　3　0̲5̲|3　0̲5̲3̲　0̲5̲|4̲.4̲4̲5̲　3‖

27

1=♭D 2/4　　　　　　　　　　　　　　　　　　　　　法国民歌《布谷鸟》

5̣ | 1.7̣13 | 1 13 | 2.323 | 1. ∨5̣ | 1.7̣13 | 1 13 | 2.123 | 1. ∨5̣ |

3. 5 | 3. 3 | 2.123 | 1. ∨5 | 3. 5 | 3. 3 | 2.123 | 1. ∨5 |

5i 76 | 5 55 | 4.345 | 3. ∨5 | 5i 76 | 5 55 | 7.677 | i. ‖

28

1=C 6/8　　　　　　　　　　　　　　　　　　　　　英国民歌《划船歌》

1. 1. | 1 23. | 3 23 4 | 5. 5. |

i i i 5 5 5 | 3 3 3 1 1 1 | 5 4 3 2 | 1. 1. ‖

29

1=C 6/8　　　　　　　　　　　　　愛尔兰民歌《即使你的青春美丽都消逝》

32 | 1.21 135 | 46 i i | 76 | 5.43 2.12 | 3. 3 32 |

1.21 135 | 46 i i | 76 | 5 1 3 2.12 | 1. 3 1 ‖

30

1=♭D 6/8　　　　　　　　　　　　　　　　　　　俄罗斯民歌《纺织姑娘》

5 36 5 | 5. 4. | 5̣726 5 | 3. 3 0 | 135 i 7 | 7. 6. |

7 65 7̣ | 1. 1 0 | 135 3̣ 2̣ | 2. i 0 | 7 65 7̣ | 1. 0 ‖

31

1=D 9/8　　　　　　　　　　　　　　　　　　　亚美尼亚民歌《燕子》

5 i | 3. 3 i 2 i 6 | 5. 5. 3 5 | i. i 7 2 i | 3. 3. 2 4 |

6. 6. 543 | 2. 2. 1 2 | 3. 3 24 3 | 1. 1. ‖

32

1=C 4/4 芬兰民歌 李婷改编

6 7 1 7 6 3 | 4 5 6 4 3 1 | 7 2 1 7 6 1 3 | 7 2 1 7 6 6 |

6 7 1 7 6 6 3 | 4 5 6 4 2 3 1 | 7 2 1 7 6 1 3 | 7 2 1 7 6 6 6 ‖

33

1=C 4/4

3 3 6 7 1 7 6 | 4 4 3 2 3 0 | 3 3 6 7 1 7 6 | 4 2 3 3 6 0 |

1 1 7 6 4 4 3 | 2 4 4 3 3 0 | 3 3 6 7 1 7 6 | 4 2 3 3 6 0 ‖

34

1=F 2/4 罗马尼亚民歌《照镜子》

3 6 6 7 | 1 7 | 6 6. | 6 0 | 1 1 1 | 3 2 |

1 1. | 1 0 ‖: 3 3 3 3 | 4 3 2 1 | 2 2 2 2 | 3 2 1 7 6 |

3 6 6 6 | 7 1 2 1 | 3 | 4 | 5 | 4 :‖ 7 1 7 | 6 0 ‖

35

1=♭A 2/4 勃兰切尔《喀秋莎》

6. 7 | 1. 6 | 1 1 7 6 | 7 3 0 7 | 1 2. 7 | 2 2 1 7 | 6 - |

‖: 3 6 | 5 6 5 | 4 4 3 2 | 3 6 | 0 4 2 | 3. 1 | 7 3 1 7 | 6 - :‖

36

1=G 2/4 缓慢地 俄罗斯民歌《布谷鸟不要叫》

6. 1 | 3 4 | 3 2 1 | 2 2 | 6 - ∨ | 3 2 3 |

4 3 2 | 3. 4 | 2 2 | 6 - ∨ | 6 | 1 3 4 |

3 1 2 | 6 - ∨ | 3 2 3 | 4 3 2 | 3. 4 | 2 2 | 6 - ‖

42

新疆民歌《一杯酒》

1=G 4/4 ♩=120

二、五声调式视唱训练

1

任 光《渔光曲》

1=F 4/4

2

湖南民歌《乃哟乃》
贤智、大德、洪达记谱

1=F 2/4 中速

3

佩 之《战斗进行曲》

1=F 2/4

4

1=F 3/4 ♩=96 团伊玖磨《小象》

1· 6̣ 5̣ | 1· 6̣ 5̣ ∨ | 1· 2 3 5 | 33 21 2 ∨ |

5· 5 3 | 65 3 1 ∨ | 2· 3 6̣ 5̣ | 1 - - ‖

5

1=F 2/4 朱建明《追花歌》

35 05 | 5 5 | 65 3 5 - ∨ | 35 05 | 5 5 | 65 23 | 3 - ∨ |

6̣1 01 | 1 1 | 32 1 | 2· 3 ∨ | 6̣1 01 | 1 13 | 21 6̣ | 1 - ‖

6

1=C 2/4 Vivace 活泼 藏族民歌

5 6 1̇ 6 65 | 6 65 3 | 6 6535 | 3 - | 3 - |

5 6 1̇ 6 65 | 6 65 3 1 | 2 3212 | 1 - | 1 - |

1̇ - | 1̇ 1̇6 | 1̇ 1̇1̇ 2̇ 2̇1̇ | 2̇ 1̇ 6 5 | 5 61̇ 6 65 |

6 65 3 | 33 21 2 | 1 - :‖ 3 32 1̇ 2̇ | 1̇ - | 1̇ 0 0 ‖

7

1=C 4/4 《花非花》黄自曲

5 65 5 3 | 1̇ 2̇1̇ 1̇ 6 | 5 51̇ 6· 5 | 3 21 2 - |

2 35 6 5 | 5 2̇1̇ 6 - | 1̇ 61̇ 5 35 | 6̣ 2·3 1 - ‖

8

1=C 2/4 内蒙古鄂伦春族民歌《鄂伦春小唱》

5·5 55 | 3 5 | 5·1̇ 65 | 5 - | 6·5 65 | 3 2 | 33 211 | 2 - |

1 333 | 3 3 | 35 25 | 5 - | 22 32 3 | 56 52 | 32 32 | 1 - ‖

9

1=F 3/4 古月《月朦胧，鸟朦胧》

5̣ - 1 | 3 - 1 | 6̣ - 16̣ | 5̣ - - | 3 - 3 |

3 2 01 | 2 - - | 2 - 0 | 5 - 5 | 5 - 65 |

3 - 21 | 6̣ - - | 5 5 - | 3 - 21 | 1 - - | 1 - 0 ‖

10

1=D 4/4 稍慢 内蒙古民歌《牧歌》

3 5 - 55 | 5̅6̅7 6 - 67 | 3 5 - 56 | 5̅6̅5 - - - |

5 1 - 12 | 32. 23 2 | 6̣ 1 112123 | 1 - - 0 ‖

11

1=F 2/4 杨 墨《学做解放军》

3. 3 | 3.21 | 3.21 3 | 5 - | 35 3 | 6 5 | 2.223 | 2 - |

1 1 15̣1 | 3 - | 33 313 | 5 - | 35 3 | 6 5 | 2.223 | 1 - ‖

12

1=♯C 2/4 河北民歌《十朵鲜花》
刘贵英 记谱

35 1̇6̇ | 5 - | 35 1̇6̇ | 5 - | 1̇1̇ 2̇ | 1̇ 65 |

3. 563 | 5 - :‖ 3. 1̇ | 1̇ 65 | 6.561̇ | 3 - | 1. 3 |

2 - | 5. 35 | 53 23 56 | 3 - | 3.212 | 1 - ‖

13

1=B 4/4 内蒙古伊克昭盟民歌《小黄鹂鸟》

6 56321 - ∨ | 5 5656 1̇ - ∨ | 3 33 2. 3 | 1̇2̇ 1̇65 - ∨ |

2̇2̇2̇ 2̇1̇ 666 65 | 6 1̇ 321 - ∨ | 5. 6 1̇ - | 1. 236 | 5.6321 - ‖

14

1=G 2/4 中速 热烈地

云南傈僳族民歌《保护小羊》

| 1 32 1 5 | 1 32 1 5 | 5. 32 5 | 32 12 3 |

| 1 32 1 5 | 1 32 1 5 | 5. 32 5 | 32 12 1 ‖

15

1=♭E 6/8

黎英海《船歌》

| 5 6 1 3 3 | 2 3 2 1 7 6 7 5. | 1 2 3 5 6 | 7 6 7 5 3 | 2. 2. |

| 5 6 1 3 3 | 2 3 2 1 2 7 6 5 6. | 6 5 4 3 2 1 2 | 4 3 2 | 1. 1. ‖

16

1=A 2/4

河北民歌《探亲家》
严金萱 记谱

| 3 5 32 | 1 2 1 | 6 5 3 5 | 6 — | 1 6 1 2 | 3 5 3 2 | 1 2 3 2 |

| ³1 — | 6 55 3 5 | 6 — | 3 55 6 1 | 6 — | 1 6 1 2 | 3 5 3 2 |

| 1 2 3 2 | ³1. 2 | 7. 6 ‖: 5. 6 1 | 6 1 6 5 | 3 5 3 2 | 5 6 3 2 | 1 — :‖

17

1=F 4/4

内蒙古民歌《嘎达梅林》

| 6 3 3 23 | 5 6 1 6 | 2 321 6 | 2. 35 1 | 6 — — — |

| 5 6 5 35 | 5 6 1 6 | 1 61 5 6 | 2. 35 1 | 6 — — — ‖

18

1=E 2/4

四川民歌

| 3 5 6 65 | 6. 3 2 | 3 5 6 65 | 6 3. | 3 5 6 65 | 6. 3 2 |

| 5 3 2321 | 2 6. | 6 2. | 5 3. | 2 1 6. | 5 3 2321 | 2 6. ‖

(Sheet music page - numbered exercises 19-24)

25

1=E 4/4 河北民歌《对花》

26

1=G 2/4 中速 青海藏族民歌《金色的太阳》

27

1=C 3/4 稍慢 广东民歌《落水天》

28

1=C 2/4 Allegretto 小快板 简广易、王志伟

29

1=C 2/4 Allegro moderato

西藏民歌

30

1=E 2/4 活泼、欢快地

云南民歌《其多列》

31

1=F 3/4

浙江民歌《顺采茶》

32

1=F 4/4

内蒙古民歌《虹彩妹妹》

33

1=F 2/4 节奏自由 高亢地

陕西民歌《信天游》

34

1=C 3/4 Andante 行板 朝鲜民歌

3 3 3 | 3 - 23 | 5 5 65 | 3. 21 | 23 3 3 |

23 21 65 | 6. 6 5 - :| 65 61 65 | 65 61 65 |

1 1. 2 | 1 - - | 3 3 3 | 3. 21 | 5 5 65 |

3. 21 | 3 3 3 | 23 21 65 | 6 1. 6 | 5 - - ‖

35

1=E 2/4 唐璧光《浏阳河》

5 61 6535 | 3 2. | 1 12 5 3 | 23 1. | 5 35 6. 5 | 3. 5 3 |

2. 1 6 5 | 1 - | 1 1 23 | 5 5 3 | 2. 1 6 5 | 1 6. |

5 1 6. 5 | 35 6 5 | 1 12 5 3 | 2. 3 1216 | 5 - ‖

36

1=A 3/4 山东民歌《沂蒙山好风光》

2 5 32 | 3 5321 | 2 - - | 2 5 2 | 35 3216 | 1 - - |

1 3 23 | 5 2765 | 6 - - | 1. 276 | 535 - | 5 0 0 ‖

37

1=E 2/4 稍快 山西民歌《走绛州》

1. 65 | 1. 65 | 51 54 | 52 1 | 2 - | 51 51 | 51 51 |

52 1 | 2 - | 5 2. 2 | 5. 621 | 17 12 | 5 - |: 12 122 |

5↑4 50 | 12 12 | 555↑4 50 | 1. 25 1 | 5 | 21 17 12 | 5 - :‖

38

1=E 2/4 轻快、活泼地　　　　　　　　　　　　　　　云南民歌《猜调》

39

1=F 2/4　　　　　　　　　　　　　　　　　　　　山西民歌《提起那刮风》

40

1=G 2/4　　　　　　　　　　　　　　　　　　　　苏北民歌《拾草号子》
　　　　　　　　　　　　　　　　　　　　　　　　孙达林　记谱

41

1=G 2/4　　　　　　　　　　　　　　　　　　　　山西民歌《哥哥带上我》

42

1=♭G 4/4　　　　　　　　　　　　　　　　　　　江苏民歌《孟姜女》

43

1=B 4/4　行板　　　　　　　　　　　　　　　　青海民歌《在那遥远的地方》

44

山西民歌《四保住主》

1=♭A 2/4

$\underline{2\ 5}$ $\underline{5\ \underline{5\ 3}}$ 2 | $\underline{5\ 3}$ $\underline{2\ 1}$ | $\underline{1\ 2}$ $\underline{3\ \underline{2\ 2}}$ 1 | $\underline{2\ 7}$ $\underline{6\ 5}$ | $\underline{3\ 5}$ $\underline{6\ \underline{1\ 1}}$ 6 |

$\underline{3\ 5}$ $\underline{6}$ 1 | $\underline{1\ 2}$ $\underline{5\ 2}$ 1 6 | $\underline{3\ 5}$ $\underline{6}$ $1.$ 2 | $\underline{5\ 6}$ $\underline{3}$ 2 ‖

45

江西民歌《数猫》

1=♭A 2/4

$3.$ $\underline{5\ 3}$ 2 | $\underline{3\ 1}$ 2 ∨ | $\underline{6.\ 1}$ $\underline{6.\ 1}$ | $\underline{1\ 2}$ 2 ∨ | $\underline{6.\ 1}$ $\underline{6.\ 1}$ |

$\underline{3\ 1}$ 2 ∨ | $\underline{3\ \underline{3\ 5}}$ 6 ∨ | $\underline{6\ 1}$ 2 ∨ | $\underline{6\ 1}$ 2 ∨ | $\underline{6\ 1}$ $\underline{\underline{1}\ 6}$ ∨ | $\underline{6\ 1}$ 2 ∨ |

$\underline{6\ 1}$ $\underline{\underline{1}\ 6}$ ∨ | $\underline{6\ 1}$ 2 ∨ | $\underline{3\ 5}$ $\underline{3\ 5}$ | $\underline{5\ 3}$ $\underline{3\ 1}$ | 2 ∨ $5.\ \underline{3}$ | 2 - ‖

46

四川民歌《数蛤蟆》
古承铄 记谱

1=G 2/4

$\underline{5\ 3}$ $\underline{5\ 3}$ | $\underline{5\ 1}$ 2 | $\underline{5\ 3}$ $\underline{5\ 3}$ | $\underline{5\ 1}$ 2 | $\underline{5\ 3}$ $\underline{5\ 3}$ |

$\underline{1\ 2}$ $\underline{3\ 2.\ 1}$ | $\underline{6\ 1\ 6\ 1}$ 2 | $\underline{1}$ $\underline{\underline{1\ 6}\ 5}$ | $\underline{6\ 1\ 6\ 1}$ 2 | $\underline{1}$ $\underline{\underline{1\ 6}\ 5}$ |

$\underline{\underline{3\ 5}\ \underline{2\ 3}}$ 5 | $\underline{3}$ $\underline{1}$ 2 | $\underline{\underline{3\ 5}\ \underline{2\ 3}}$ 5 | $\underline{3}$ $\underline{1}$ 2 ‖

47

苏北民歌《卖杂货》

1=D 2/4

$\dot{1}$ $\underline{\dot{1}\ \dot{2}}$ | 6 $\underline{6\ 5}$ | $\underline{3\ 2}$ $\underline{3\ 5}$ | 6 - | $\underline{5\ 6}$ $\underline{5\ 3}$ |

2 - | 1 $\underline{1\ 6}$ | 5 5 | $\underline{1\ 6}$ $\underline{1\ 2}$ | 3 - | $\underline{2\ 3}$ $\underline{2\ 1}$ |

6 - | $\underline{5\ 3}$ $\underline{5\ 6}$ | $\dot{1}.$ 6 | $\underline{5\ 1}$ $\underline{6\ 5}$ | $3.$ $\underline{2}$ | 3 - ‖

48

$1=$ A $\frac{5}{8}$ 活泼、跳荡、热烈地

云南民歌《跳月歌》

5 5 1 3 1 3 0 5 0 3 | 1 1 5 3 1 3 0 5 0 3 | 3 3 3 1 1 3 0 5 0 3 |

1 5 1 1 1 3 0 5 0 3 | 5 5 1 1 1 3 0 5 0 3 | 1 5 1 3 1 3 0 5 0 3 |

5 1 5 3 1 3 0 5 0 3 | 1 5 1 3 1 3 0 5 0 3 | 5 1 1 5 3 3 0 5 0 3 | 3 3 5 5 1 3 0 0 ‖

49

$1=$ ♯F $\frac{3}{8}$ 稍慢

藏族民歌《打青稞》
蒋学谱 记谱

3 3 5 | 6. | 7 6 7 | 5 3 | 3 6 5 | 6 5 3 |

2 1 2 | 3 2 3 | 2 6 1 | 1 2 | 3. | 3 0 ‖

50

$1=$ C $\frac{2}{4}$ 稍慢

湖南民歌《摇大妹子捡柴烧》
熊式湘 记谱

1 6 1 3 | 1 6 1 3 | 6 6 1 6 | 1 6 1 3 ∨ | 3 6 1 3 1 |

6 — | 1 6 1 6 1 | 3 — | 1 6 1 3 | 1 6 1 3 ‖

第十三单元　视谱唱词训练

视谱唱词，即将歌曲里的歌词准确地与歌谱的音高、节奏对应同步进行演唱，这是一个在同一时间内结合了乐理知识、视唱练耳、声乐演唱等多方面内容的一项综合训练。

练习视谱唱词应从短小的浅易歌曲入手，然后逐步增加难度，一般来说可先选用节奏较疏的歌曲练唱。对于节奏较密的歌曲，可先选用一字对数音（即音多字少）的歌曲，这样的歌曲比较好唱。最难唱的是节奏较密，而且是一字对一音的歌曲，遇到这样的歌曲，可先将歌词按歌谱节奏多读几遍，然后再视谱唱词。初学视谱唱词时，宜用慢速，在逐步熟练以后，再按规定的速度演唱。

识谱唱词的方法如下：

（1）用la、a或hm代替歌词来练习视谱唱词。因为唱谱时唱的是唱名，而唱名实际上只是音高的"外壳"，而用la、a或hm来唱谱时，就去掉了音高的"外壳"，进入了音乐的本质，因此这一练习实际上是由先学谱再唱词到直接视谱唱词的重要过渡。

（2）按照歌谱的节奏读歌词，这时除了音高以外的所有谱面标注都要表达出来，如速度、强弱、句法、呼吸等。有节奏地读歌词要达到的目标是没有音高的音乐，这些要求在淡化音高的前提下是能够做到的，同时也能养成良好的读谱习惯。

（3）视谱唱词三步法，首先划分乐句，然后按乐句来学习视谱唱词。每一乐句按三步法练习：第一步视唱歌谱；第二步在心里默唱歌谱；第三步按歌谱的音高、节奏和表情唱出歌词。

一、五线谱视谱唱词训练

《可爱的祖国》
佚　名　词曲

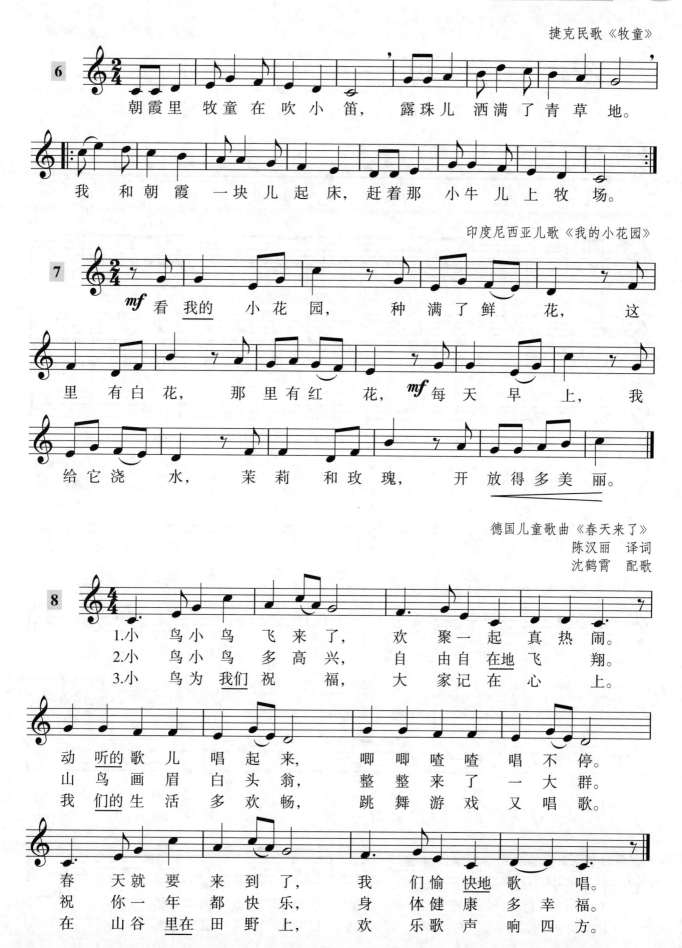

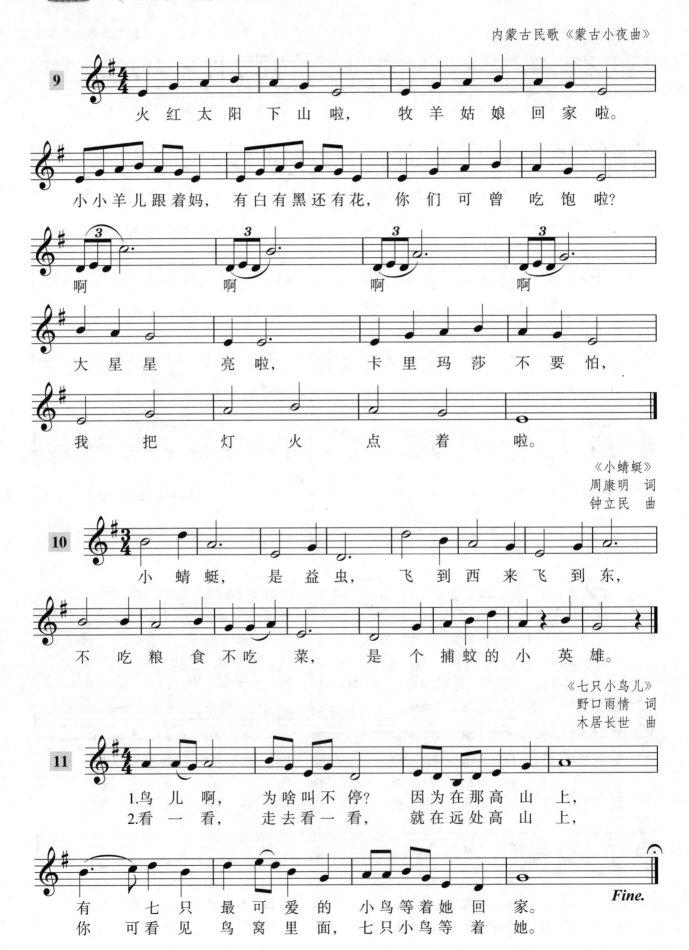

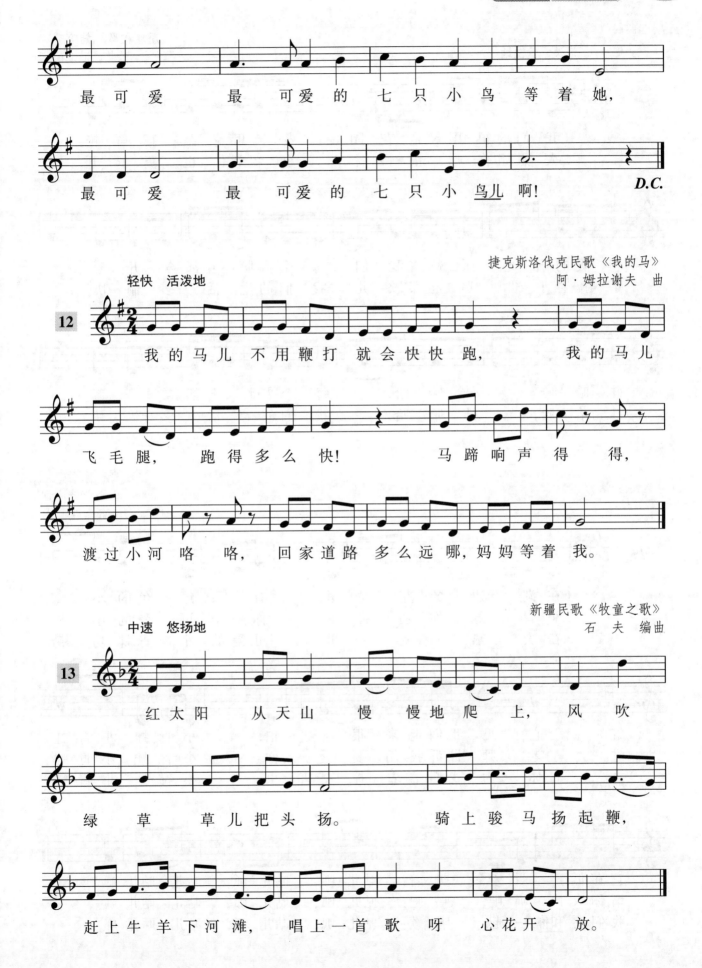

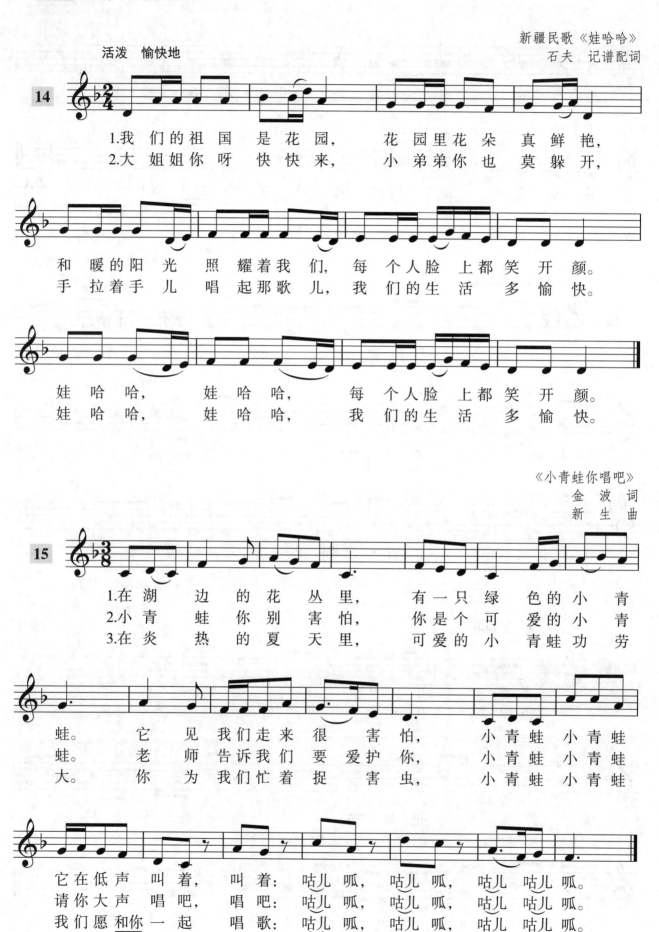

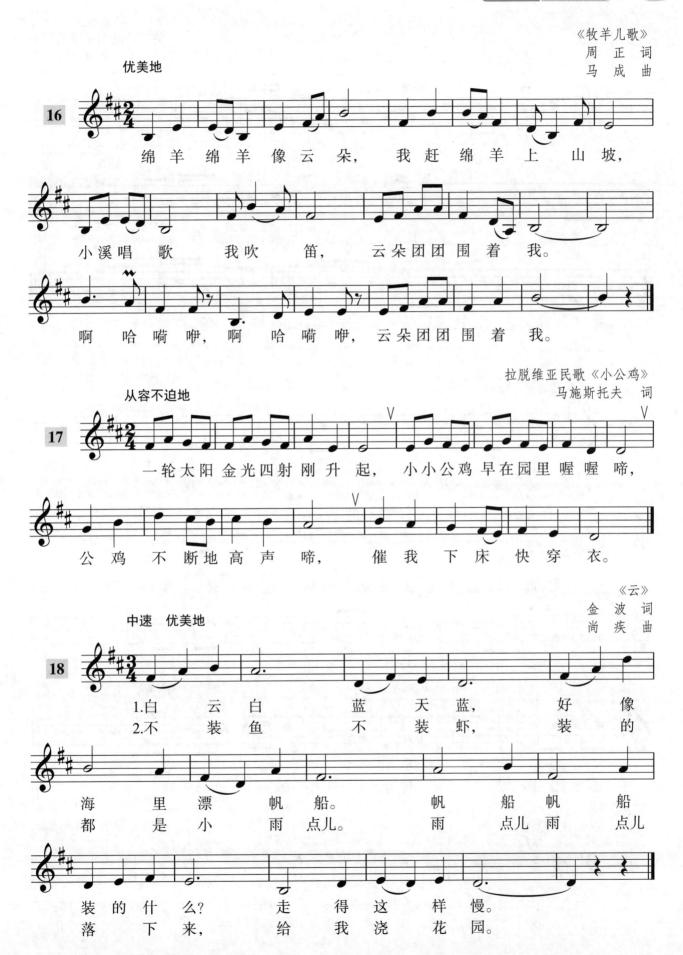

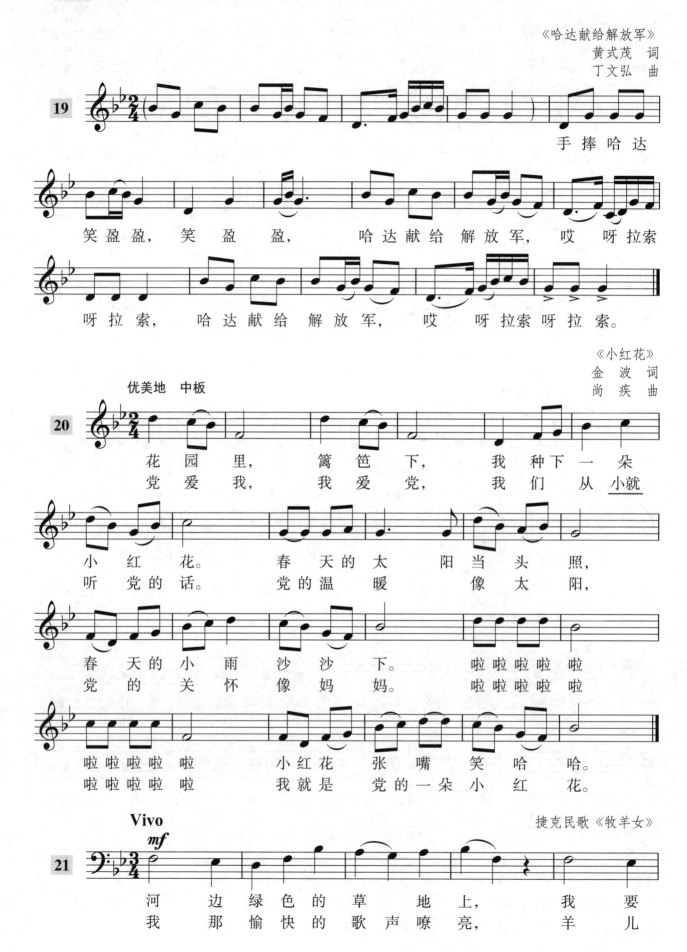

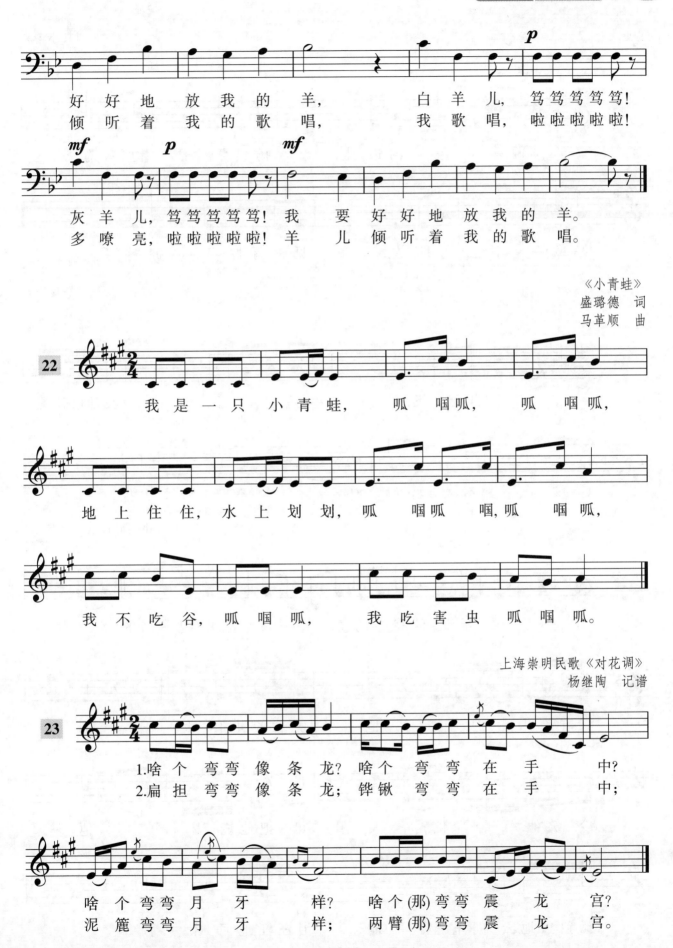

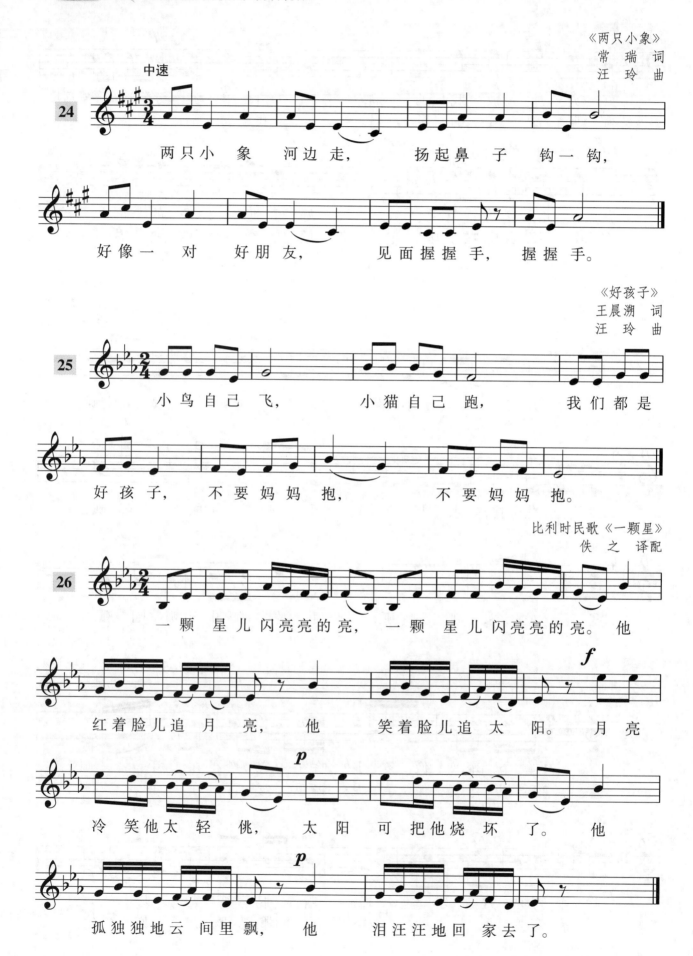

二、简谱视谱唱词训练

1

1=F 4/4

朝鲜歌曲《只要妈妈露笑脸》

3 5 5 5 5 6 5 | 3 3 2 3 1 — | 2 2 2 2 2 2 3 | 2.1 6 1 5 — |
只要 妈妈 露笑脸， 露呀 露笑脸， 云中 太阳 放光芒， 放 呀 放光芒。

3 5 5 5 5 6 5 | 3 5 6 1 6 — | 5 6 5.5 3 5 3 | 2.1 5.6 1 — |
只要 妈妈 露笑脸， 露呀 露笑脸， 美丽 花儿 齐开放， 齐 呀 齐开放。

2. 2 2 3 | 2.1 6 5 6 5 — | 1. 2 3 6 5 6 | 5 — — — |
历 尽 苦 难的 好 妈 妈， 我 们的 好 妈 妈。

6. 6 1 6 | 5.6 5 3 — | 2. 3 2 5 6 | 1 — — — ‖
只 要 你呀 笑 一 笑， 全 家 喜 洋 洋。

《愉快的梦》
[日]岩濑菊夫 词
市川都志春 曲
唐亚明 译词
王健 配歌

2

1=F 6/8 优美地

3 3 3 2 1 | 5. 5. | 3 3 3 4 3 | 2. 2 0 |
1.摇 啊摇 啊摇 啊， 我 的梦 之 船，
2.飞 啊飞 啊飞 啊， 我 的梦 之 船，

2 2 2 1 6 | 5. 5. | 5 5 5 4 2 | 1. 1 0 |
在 绿色 的海 上， 轻 轻荡 漾，
在 迷人 的夜 空， 轻 轻飞 翔。

5 3 5 3 | 5. 3 4 5 | 6 4 6 4 | 6. 6 0 |
喂 咿快 来 看， 那就是 神奇椰 子 岛，
喂 咿快 来 看， 那就是 美丽金 星，

5 5 5 4 3 | 4 4 3 2 | 5. 5 6 7 | 1. 1 0 ‖
可 爱的 小矮人 正 在 岸 上 快 乐跳 舞歌 唱。
地 球 上 的 城 市 村 庄 闪 着 耀 眼 的 光。

3

1=F 4/4

《文具恰恰恰》
[印尼]阿里戛尔索曲

5 5 | 5· 5 1 1 3 3 | 2 - 0 5 5 | 5· 5 2 2 4 4 | 3 - 0 1 1 |

1.我的 铅 笔细呀细又 长（恰恰恰），写字 画 画全靠它帮 忙（恰恰恰）。我的
2.我的 尺 子人呀人人 夸（恰恰恰），长线 短 线它来画画 画（恰恰恰）。转笔
3.铅笔 盒 呀四呀四 方 方（恰恰恰），文具 朋 友全都靠它 装（恰恰恰）。铅笔

1· 1 4 4 6 6 | 5 - 0 2 2 | 2· 4 3 3 2 2 | 1 - 0 ‖

橡 皮本呀本领 大（恰恰恰），错别 字 由它来擦擦 擦（恰 恰 恰）。
刀 的嘴呀嘴巴 大（恰恰恰），能帮 铅 笔来呀来理 发（恰 恰 恰）。
橡 皮尺子转笔 刀（恰恰恰），相亲 相 爱永远是一 家（恰 恰 恰）。

4

1=D 4/4

欧美歌曲《森林音乐家》

5 | 1 1 2 2 | 3· 4 5 4 | 3 3 2 2 | 1 - - 5 |

1.热 闹的森林里 面，我是 一只小松 鼠， 我
2.热 闹的森林里 面，我是 一只小白 兔， 我
3.热 闹的森林里 面，我是 一只小熊 猫， 我

1 1 2 2 | 3· 4 5 4 | 3 3 2 2 | 1 - - 5 4 | 3 3 3 4 3 |

带着一把提 琴，我是 一个音乐 家， 这边 拉一拉，那边
带着一个喇 叭，我是 一个音乐 家， 这边 吹一吹，那边
带着一只小 鼓，我是 一个音乐 家， 这边 敲一敲，那边

2 2 2 5 4 | 3 3 3 4 3 | 2 2 2 5 | 3 1 2 2 | 1 - - ‖

拉 一 拉，这边 拉一 拉，那边 拉一 拉，快乐 的小松 鼠。
吹 一 吹，这边 吹一 吹，那边 吹一 吹，快乐 的小白 兔。
敲 一 敲，这边 敲一 敲，那边 敲一 敲，快乐 的小熊 猫。

5

1=F 4/4

《钟》
佚 名 词曲

3 1 1 2 7 1 3 5 | 6 6 7 7 1 - | 3 1 1 2 7 1 3 5 | 6 6 7 7 1 - |

我家的钟儿会唱歌， 嘀嗒 嘀嗒 嘀， 当当当当当当当当，打了 七下 钟，

3 4 3 2 1 7 6 | 2 3 2 1 7 6 5 | 1 1 1 2 2 3 5 4 2 | 3 1 2 7 1 - ‖

爸爸 妈妈 都上班， 我要 去上 幼儿园， 我家的钟儿会唱歌， 嘀嗒 嘀嗒 嘀。

6

瑞士儿童歌曲《大山的回声》
薛 范 译配

1=F 3/4

5̇ | 1. 3 2̇7̇ | 1 5̇ 1 | 3. 5̇44 | 3 - 11 | 6. 4 16 |
看，山　头白雪皑皑，白云　飘向山外，我们　滑雪多么

5 3 11 | 2. 4̇32 | 1 - 5̇6̇ | 5̇. 5̇53̇ | 1. 6̇55̇ | 5. 313 |
愉　快，对着大　山喊起来。哟得　喵　得哟得　喵得喵，哟　喵得　喵得

2 - 5̇ | 5̇ 542 542 | 542 1 5̇ | 5̇ 542 542 | 1 - ‖
喵，　哟　喵得喵得喵　得喵得　喵，哟　喵得喵得喵。

7

《红蜻蜓》
三本露风 词
山田耕筰 曲

1=♭E 3/4

5̇ 1 1. | 2 | 3 5 1̂ 6 | 5 | 6 1 1 | 2 | 3 - 0 |
1.晚霞中　的　红蜻蜓　呀，请你告　诉　我，
2.提起小　篮　来到山　上，桑树绿　如　荫，
3.晚霞中　的　红蜻蜓　呀，你在哪　里　哟？

3 6 5. | 6 | 1̂ 6 5 6 5 3 | 5 3 1̂ 3 2 1 | 1 - 0 ‖
童年时　代　遇见你，　那是哪一　天？
采到桑　果　放进小篮，难道是梦　影？
停歇在　那　竹竿尖上，是那红蜻　蜓。

8

波兰歌曲《芦笛》
佚 名 词

1=F 2/4 轻快地

1. 113 | 5553 | 4.443 | 2 - | 5.572 | 5 4 | 3.332 | 1 0 0 |
1.美丽小巧的芦笛它有　七个音　调，　我有十个　手指　足够吹　芦笛。
2.士兵们的　队伍走过　绿色村　庄，　队伍里的　芦笛　吹得真　响亮。
3.安泰克听见　远处歌声走出家　门，　大道那边　传来　芦笛的　声音。

1. 113 | 5553 | 2.624 | 6 - | 2.343 | 2 6 | 5.432 | 1 0 0 ‖
绿色叶儿　要是能够变　成手　指，　一定像我　这样　快乐地　吹。
小小鸟儿　飞来落在翠绿的枝头　上，　它要是个　士兵　也会这样　吹。
安泰克看见　队伍走过喜笑颜　开，　立刻加入　队伍　一同吹起　来。

9

1=C 2/4 愉快、活泼地

澳大利亚民歌《剪羊毛》
杨忠杰 译词
杨忠信 配歌

| 3 3.2 | 1 1 3 5 | i i.7 | 6 0 | 5 5.6 5 3.1 | 2 2.3 | 2 0 |

1.河那边 草原呈现白色一片， 好像是白云从天空飘临，
2.绵羊你 别发抖呀你别害怕， 不要担心你的旧皮袄，

| 3 3.2 | 1 1 3 5 | i i.7 | 6 0 | 2.i 7 6 | 5 4 3 2 | 1 i.7 | i 0 |

你 看那 周围雪堆像冬 天， 这是我们在剪羊 毛，剪羊毛。
炎 热的 夏天你用不到 它， 秋天你又穿上新皮袄，新皮袄。

| 2 2.i | 7 2 | i 3 | i 0 | 6 6 7 | i 7 6 | 5 i | 2 0 |

洁 白的 羊毛像丝 绵， 锋利的 剪子 咔嚓 响，

| 3 3.2 | 1 1 3 5 | i i.7 | 6 0 | 2.i 7 6 | 5 4 3 2 | 1 i.7 | i 0 ‖

只要我们 大家努力来劳 动， 幸福生活 一定来 到，来到。

10

1=F 2/4 不快

秘鲁儿童歌曲《小小木匠》
赵金平 译词
张 宁 配歌

| 0 5 | 1 1 1 2 | 3 3ˇ3 | 2 2 2 2 | 3 1ˇ5 | 1 1 1 2 | 3 3ˇ3 |

1.我 是个小小木匠，我 边劳动边歌 唱，我边劳动边 唱，要
2.那 一块一块木板，都 要用刨子刨 光，都要用刨子刨 光，看
3.我 有时又砸又钉，那 铁锤敲打不 停，那铁锤敲打不 停，我
4.晚 上我劳动完毕，把 工具收进木 箱，把工具收进木 箱，我

| 2 2 5 5 | 1 0 5 ‖: 1 0 5 | 1 0 2 | 3 3 3 2 | 1 0 5 :‖ 1 0 5 |

锯两条长梁。沙，沙，沙，沙，要锯两条长梁。沙 梁。2.那
又平又漂亮。擦，擦，擦，擦，看又平又漂亮。擦 亮。3.我
流汗像泉涌。叮咚，叮咚，我流汗像泉涌。叮 涌。4.晚
休息心欢畅。欢 畅，欢 畅，我休息心欢畅。欢 畅。 D.S.

11

1=D 2/4

《儿童在游戏》
[匈]巴托克 曲
曲致政 填词

| 5 5 6 6 | 5 5 3 | 4 4 2 2 | 3 3 1 | 5 5 6 6 | 5 5 3 | 4 4 2 2 | 3 3 1 |

一二 三四 五六七，我们唱歌 做游戏，七六 五四 三二一，高高兴兴 在一起。

| 1 3 1 3 | 5 5 | 1 3 1 3 | 5 5 | i i 6 6 | 4 6 | 5 5 4 3 | 2 1 |

一会儿捉迷 藏呀， 一会儿抓小 鸡 呀， 一会儿聚到一 起， 跳绳比一 比 呀，

渐慢

| 1 3 1 3 | 5 5 | 1 3 1 3 | 5 5 | i i 6 6 | 4 6 | 5 5 4 3 | 2 1 ‖

一会儿捉迷 藏呀， 一会儿抓小 鸡 呀， 一会儿聚到一 起， 跳绳比一 比 呀。

12

德国童谣《假如我是小鸟》
盛 茵 译配

1=C 3/4

| 1 1 1 1 | 3. 2 1 | 3 3 3 3 | 5. 4 3 | 5 4 4 3 | 2 — — |
假 如 我 是 小　鸟，我 要 展 翅 飞　翔， 飞 到 你 身　旁，

| 2. 2 1 7 | 1 2 3 | 4. 4 3 2 | 3 4 5 | 5 4 3 3 2 | 1 — — ‖
但 我 不 是 小　鸟，我 也 不 会 飞　翔， 只 能 遥 望 远　方。

13

《时间像小马车》
晚 笛 词
夏 志 岐 曲

1=F 2/4 稍快

| 3 3 2 | 1 1 1 0 | 4 4 3 | 2 2 2 0 | 5 5 6 7 | 1 2 3 4 | 5 5 | 5 — |
时 间 像 小马车， 时 间 像 小马车， 嗒嗒嗒嗒 嗒嗒嗒嗒 向 前 跑，
时 间 像 小马车， 时 间 像 小马车， 嗒嗒嗒嗒 嗒嗒嗒嗒 向 前 跑，

| 6 6 6 5 | 4 4 4 0 | 5 5 5 4 | 3 3 3 0 | 6 5 4 3 | 5 4 3 2 | 5 5 6 7 | 1 — ‖
你 我 同 坐 一班车， 你 我 同 坐 一班车， 嗒嗒嗒嗒 嗒嗒嗒嗒 谁 也 少 不 了。
大 家 各 自 做什么？ 大 家 各 自 做什么？ 嗒嗒嗒嗒 嗒嗒嗒嗒 那 就 不 同 了。

14

《声音的世界》
邓 丹 心 词
洲 鸣 曲

1=F 4/4

| 3 3 1 5 3 3 1 5 | 4 4 3 2 (3 2 3 2) | 2 2 7 5 2 2 7 5 | 3 3 2 1 (2 1 2 1) |
1.小雨 弹琴 小雨 弹琴 淅沥淅沥， 小鸟 唱歌 小鸟 唱歌 叽叽叽叽，
2.为　什么声　音会 有大有小？ 为　什么声　音会 有高有低？

| 1 1 7 6 1 1 7 6 | 2 2 2 7 (2 7 2 7) | 5 5 7 2 5 5 7 2 | 3 3 2 1 (2 1 2 1) |
春雨 打鼓 春雷 打鼓 轰隆轰隆， 喇叭 喝彩 喇叭 喝彩 嘀嘀嘀嘀。
为　什么声　音会 有长有短， 为　什么声　音会 有粗有细？

| 6 6 6 4 1 1 | 6 6 6 5 (6 5 6 5) | 4 4 4 3 2 2 | 5 5 5 3 (5 3 5 3) |
声　音的 世　界有 多么奇妙， 物　体的 振　动啊 会告诉你，
声　音的 世　界有 多少奥秘， 爱探索的 小　朋友 欢　迎你，

| 6 6 6 4 1 1 | 6 6 6 5 (6 5 6 5) | 4 4 4 3 1 1 | 2 2 2 1 (2 1 2 1) |
声　音的 世　界有 多么奇妙， 物　体的 振　动啊 会告诉你。
声　音的 世　界有 多少奥秘， 爱探索的 小　朋友 欢　迎你。

15

1=G 4/4

《龟兔赛跑》
佚名 词曲

1 1 2 0 2 | 7 7 6 7 1 5 | 1 1 2 0 2 | 7 7 6 7 1 0 |

1.有只兔 它住在小树林里，有只龟 它也住这里。
2.兔子一跳 它一下就不见了，那只乌龟 它慢慢往前爬。
3.那只兔 在前面停了下来，两眼一闭 它睡大觉。

3 3 5 4 4 4 | 2 2 2 4 3 3 | 1 1 1 3 2 0 2 | 7 7 6 7 1 - |

动物都有兴趣，一起来到空地。兔子与乌龟 呀跑步比赛。
动物都有兴趣，一起来当啦啦队。兔子与乌龟 呀开始来竞赛。
落后的已到了，人人来祝贺乌龟。兔子醒来 可已经晚了。

|1. X X. X - :|| 2. X X X X X X X X :|| 3. X - 0 0 ||

预备！ 起！ 兔子 快快！乌龟 加油！ 唉！

16

1=F 4/4

《小朋友爱祖国》
曾宪瑞 词
黄田 曲

(5 - 3. 3 | 2 3 2 1 6 5 | 2222 2 5 2222 3 |

5 3 3 2 1 1 1) | 1 5 1 3 5 5 3 | 2 2 3 2 2 3 2 1 1 |
　　　　　　　　　　小蜜蜂 爱花朵 喂啰啰喂啰啰喂啰 喂，

5 1 1 5 1 3 3 5 | 6 1 1 6 1 1 6 3 2 | 5 - 3. 3 |
小鱼儿 爱江河 喂啰啰喂啰啰喂啰 喂， 小 鸟 儿

2 3 2 1 6 5 | 2 2 5 2 2 3 | 1. 5 3 3 2 1 1 - :||
爱树 林 啰，小朋友 爱祖国 爱祖国啰喂。

2. 5 3 3 2 1 0 2 | 5 2 3 - | 2 5 1 - | 1 0 0 0 ||
爱祖国哟喂 哟喂 哟喂 喂哟 喂。

17

1=F 2/4 中速 天真地

《小鸭嘎嘎》
王致铨 词
张 烈 曲

(4 4 4. 6 | 3 3 3. 5 | 2 2 2. 4 | 3 2 3 ‖ 4 4 4. 6 | 3 3 3. 5 |

2 2 2. 4 | 3 2 1) ‖: 5 1 1 3 | 1 1 | 3 1 1 3 | 5 5 |
　　　　　　　　　　　　小鸭 小鸭 嘎 嘎，肚皮 饿了 呱 呱，

4 4 4. 6 | 3 3 3. 5 | 2 2 2. 4 | 3 2 3 | 4 4 4. 6 |
不喊 爹， 不喊 妈， 摇摇 摆摆 走下 河， 摇摇 摆摆

3 3 3. 5 | 2 2 2. 4 | 3 2 1 | x↗ - | x↗ - |(4. 6 3. 5 |
走下 河， 自己 去捉 小虾 虾， 嘎　　嘎！

2. 4 7. 2 | 5 7 2 4 3 2 | 1 1) ‖: 3 2 | 1 (1 1 | 1 0) ‖
　　　　　　　　　　　　　　　　　 小 虾　 虾！

18

1=F 2/4 诙谐地

《乌鸦喝水》
翟 宗 词
邓融和 曲

5 3 1 0 | 2 7 5 0 | 1. 1 3 | 2 2. 5 0 | 5. 3 1 0 |
小乌 鸦， 呱呱 呱， 想喝 水， 没办 法， 瓶口 小，
小乌 鸦， 呱呱 呱， 想喝 水， 没办 法， 衔石 子，

7. 1 2 0 | 2. 7 5 0 | 5. 4 3 0 | 6. 6 6 6 | 0 4 6 0 |
头太 大， 水又 浅， 伸不 下， 哎呀呀呀 哎 呀，
轻放 下， 三四 五， 六七 八， 啊哈哈哈 啊 哈，

5. 5 5 5 | 0 3 5 0 | 2 3 | 4 - | 6 7 | 1 - ‖
哎呀呀呀， 哎呀， 累坏 啦， 渴 死 啦。
啊哈哈哈， 啊哈， 水满 啦， 喝 到 啦。

21

1=F 2/4 3/4 风趣地　　　　　　　　　　　　　　　　　《小猫钓鱼》
罗晓航 词
张仲实 曲

(1 2 3 4) ‖: 5.#4 5.4 | 5#4 5 0 | ♭4.3 4.3 | 4 3 4 0 | 2. 1 7̣ 6̣ | 5̣ 4 3 2 |

1 0 5432 | 1 7̣ ♭7̣ 6̣) | 5̣ 3 0 3 | 3 4 3 1 | 7̣ 2 0 2 0 | 5̣ 0 | 5̣ 3 0 3 |

1.河　边　有一只　小　猫　猫，　　　拿　着
2.小猫猫把　缺点　来改　掉，　　　拿　起

3 4 3 1 | 2 0 2 0 | 2 0 | 3 3 3 4 | 5. 3 | 4 3 2 1 | 6̣ 0 6̣ |

钓竿　把鱼　钓。　飞来一　只　小呀小蜻蜓，它
钓竿　把鱼　钓。　飞来一　只　花呀花蝴蝶，小

7̣ 0 0 6̣ | 7̣ 0 0 6̣ | 7̣. 7̣ 7̣ 6̣ | 5̣ 4 3 2 | 1 — | 1 (0

丢、它丢、它丢下钓竿把　蜻蜓　找。
猫、小猫、小猫它只当　没看　到。

5. #4 5 4 | 5 0 0 | 4.3 4.3 | 4 0 | 2176 | 5 4 3 2 | 1 　 2345) |

6̣. 6̣ 6̣ 4 | 5. 5 5 — | 44 44 66 | 543 — | 22 23 | 21 7̣ 6̣ |

唉呀呀，　唉呀呀，　三心二意的小猫猫，　一条小鱼　也没钓
嘿呀呀，　嘿呀呀，　一心一意的小猫猫，　一条大鱼　上呀上钩

5̣ x ↓ ｜1. 5 4 3 2 | 1 1 (234 :‖2. 5 4 3 2 | 1 234567 | i̇) 0 ‖

着，唉，　也没钓　着。　上呀上钩　了。
了，嘿，

22

1=C 2/4　　　　　　　　　　　　　　　　　　　　　　《风儿找妈妈》
佚　名 词曲

6 6 | 5 6 6 | 3. 5 3 2 | 3 — | 6 6 6. i̇ | 5 3 3 | 2. 3 1 6 |

1.太阳　回家了，　月亮回家　了，　风儿风儿　还在刮，　它在找妈
2.太阳　回家了，　月亮回家　了，　风儿风儿　还在刮，　它在找妈

```
6 -  | 6 2 0 35 | 2̂ 1̂ 2 | 3 6 0 6̇ 1 | 5 3 3 | 2.3 1 2 | 3 6 6̂
妈。    问过   小 树，  问过   小 花，  妈妈妈妈 你在 哪
妈。    问过   小 树，  问过   小 花，  捎给妈妈 一句 话，

2. 3 1 6̇ | 6̇ - :‖ 2.3 1 2 | 3 6 6̂ | 5. 3 | 1̇ 7̂ 6 | 6 - ‖
别 把我丢 下。    捎给妈妈 一句 话， 风 儿 好 想  她。
                 风 儿 好 想   她。
```

23

1=♭A 4/4 ♩=72 《马兰谣》 陈小奇 词曲

```
6̇ 6̇ 1 2 2  2 0 | 2 2 3 2 1 2̂ 6̇ | 6̇ 6̇ 6̇ 1 6 1 2 2 | 2 2 3̂ 5 1 7̂ 6̇ - :‖
青山 一排排 呀，  油菜花遍地开，   骑着那牛儿慢慢走， 夕阳 头上 戴。
天上的云儿白 呀，  水里的鱼儿乖，   牧笛 吹到山那边， 谁在 把手 拍。

‖: 3 6 3 5 6 6 | 6 6 6 2 5 3 - | 3 6 5 5 6 5 3 2̂ | 2 2 1 2 5 3 - :‖
这里 是我的家，  这里有我的爱，   爷爷说过的故 事， 我会 记下 来。
这里 是我的家，  这里有我的爱，   外婆唱过的童 谣，

2 1 2  3 5 5  0 | 2/4 7. | 5 6 | 4/4 6̂ - - - | 6 - - - ‖
会把 它唱到    青    山    外。
```

24

1=F 2/4 民歌风 湖北民歌《买菜》 林望 删节 集体 填词

```
1  5 5 | 1  5 | 3 2 3 5 | 1 - | 5 | 1 | 5 | 1
今  天的天 气  真呀真正 好，    我 和 奶 奶

3 3 3 1 | 2 - ‖: 1 1 1 3 | 5  5 :‖ 1 1 1 3 | 5  5 :‖
去呀去买 菜，   鸡蛋圆溜 溜 呀，  母鸡咯咯 叫 呀，
                青菜绿油 油 呀，  鱼儿蹦蹦 跳 呀，

‖: × × × × | × × × :‖ 1 5 5 | 1 5 5 | 3 2 3 5 | 1 - | × 0 ‖
萝卜黄瓜 西红柿， 哎 呀呀， 哎 呀呀， 拿也拿不 了。   嗨！
蚕豆毛豆 小豌豆，
```

25

1=♭E 2/4 天真地

《小青蛙找家》
王全仁、李嘉评 词曲

(5 i̲ | 5 i̲ | 5 i̲ | 5 i̲ | 3̲5̲ 2̲3̲ | 5̲5̲ 5 | 5 i̲ | 5 i̲ | 5 i̲ | 5 i̲ | 3̲5̲ 2̲3̲ | 1 1̲0̲ |

3̲5̲ 2̲3̲ | 5 × | 6̲5̲ 6̲3̲ | 5 × | × × × | × × × | × × × | × × × |
几只 小青 蛙，呱！ 要呀 要回 家，呱！ 跳 跳， 呱 呱！ 跳 跳， 呱 呱！

×̲×̲×̲ | ×̲×̲×̲ | ×̲×̲×̲ | ×̲×̲×̲ | 2̲3̲ 5̲6̲ | 3 2̲3̲ | 1 — | × 0 ‖
跳跳跳， 呱呱呱！ 跳跳跳， 呱呱呱！ 小青 蛙 回 到 了 家。 呱！

26

1=E 2/4

《摘果子》
杨春华 词
佚 名 曲

(3 6̲6̲ 6̲ 6̲ | 6̲ 6̲5̲ 3̲ 3̲ | 2̲ 2̲ 3̲2̲3̲5̲ | 6 6 6) | 6̲ 3̲ 3̲ 3̲ | 2̲3̲ 2̲1̲ 2̲ 1̲ |
满 树的 果子 红 又 鲜，

6̲ 2̲ 2̲ 2̲ | 2̲3̲ 1̲2̲ 3 | 3 6̲6̲ 6̲ 6̲ | 6̲ 6̲5̲ 3̲ 3̲ | 2̲ 2̲ 3̲2̲3̲5̲ | 6 6 6 ‖
满 园的 果子 甜 又 香， 摘下 那果子 圆 又 大呀， 我把 果子 装满 筐。

27

1=F 2/4

《好妈妈》
潘振声 词曲

(5̲ 5̲ 6̲ 5̲ | 3̲ 3̲3̲ 3̲ 0 | 5̲ 3̲3̲ 3̲2̲ | 1 0) | 3̲ 3̲5̲ 2̲ 2̲ | 1 0 |
我的 好妈 妈，

3̲ 3̲5̲ 6̲ 6̲ | 5 0 | 2̲3̲ 5̲6̲ | 3̲2̲ 3̲0̲ | 5̲6̲ 5̲3̲ 2 0 | 3.̲ 3̲ 3̲ 2̲ |
下班 回到 家， 劳 动了 一 天 多么 辛苦 呀。 妈妈妈妈

1̲ 6̲ 5̲ 0 | 3.̲ 3̲ 3̲ 2̲ | 1̲ 6̲ 5̲ 0 | 5̲ 6̲1̲ 2̲ | 3 — | 5̲ 3̲5̲ 6̲ 6̲ | 5̲ 3̲ 2̲ 0 |
快坐 下， 妈妈妈妈 快坐 下， 请喝 一杯 茶， 让我 亲亲 您 吧，

5̲ 3̲5̲ 6̲ 6̲ | 5̲ 3̲ 2̲ 0 | 5̲ 3̲ 3̲ 2̲ | 1 — | 3. 5̲ | 2̲ 0 2̲ 0 | 1 0 ‖
让我 亲亲 您 吧， 我的 好妈 妈， 我 的 好 妈 妈。

28

《摇啊摇》
佚名 词曲

1=C 6/8 小快板 优美地

```
3  6 5  3 | 3  6 5. | 3  5 6  1 | 5  6 5. |
摇  啊 摇,    摇  啊 摇,   船  儿 摇 到   外  婆 桥;
摇  啊 摇,    摇  啊 摇,   船  儿 摇 到   外  婆 桥;

2  3 5  5 | 2  3 5. | 2  3 5  6 | 3  2 1. ||
外  婆 好,    外  婆 好,   外  婆 对 我   嘻  嘻 笑。
外  婆 说,    好  宝 宝,   外  婆 给 我   一  块 糕。
```

29

《小小一粒米》
佚名 词曲

1=F 2/4

```
1   3  | 1 1 5 | 3 3 2 3 6 | 5 - | 6 6 5 5 |
小   小   一 粒 米,  别 把 它 看 不   起,     一 粒 一 粒
小   小   一 粒 米,  别 把 它 看 不   起,     一 粒 一 粒

3   1  | 2. 3 2 1 | 2 - | 1 1 3 3 | 1 1 5 5 |
米   呀,   来 得 不 容 易。       农 民 伯 伯   早 起 晚 睡
米   呀,   才 能 做 成 饭。       小 朋 友 呀   要 爱 惜 呀,

3. 2 3 4 | 5 - | 2 1 2 3 6 | 5 5  3 | 5 6 3 2 | 1 - ||
每 天 去 种 地,      一 粒 一 粒  米 呀,   来 得 不 容   易。
吃 饭 要 注 意,      一 粒 一 粒  米 呀,   我 们 要 爱   惜。
```

30

《老水牛角弯弯》
张维柱 词
胡家勋 曲

1=G 2/4 中速

```
2  5 | 2  5 5 | 2.  3 | 2  0 | 2 2 5 | 2  5 5 |
1.老 水 牛 (喽 喽) 角  弯 弯,       两 角 弯 弯 (喽 喽)
2.老 水 牛 (喽 喽) 角  宽 宽,       牛 背 宽 宽 (喽 喽)

³²2.  6 | 1  0 | 6  1 | 2 2 3 | 2  5 | 6. 6 | 5. 5 6 3 |
 一   个 圆,   我 骑   牛 背  多 神  气 啰,  就 像 握 着
 像   飞 船,   小 时   骑 在  牛 背  上 啰,

2  6 | 5. 4 | 5  0 :|| 5. 5 6 1 | 5  3 | 2. 1 | 2  0 ||
方 向 盘    啰,           长 大 要 当  宇 航   员     啰。
```

31

1=D 3/4 从容地、有趣地

《我是快乐的小蜗牛》
千 红 词
颂 今 曲

(5 - 35 | 6 6 6 | 3 - 53 | 2 2 2 | 3 2 3 | 5 6 5 | 3 - 32 | 1 1 1)

5 - 3 | 5 6 5 | 1 - 54 | 3 3 3 | 5 - 3 | 5 6 5 | 1 54 | 3 3 3
我 是 快乐的小 蜗 牛呦呦，背 着 房 子去 旅 游呦呦。
我 是 快乐的小 蜗 牛呦呦，天 南 地 北去 旅 游呦呦。

2 - 2 | 2 - 5 | 3 - 53 | 2 2 2 | 2 - 2 | 2 - 5 | 3 - 32 | 1 1 1
伸 出 两 只 小 犄 角呦呦，一 边 看 来一 边 走呦呦。
刮 风 下 雨 我 不 怕呦呦，躲 进 小 屋乐 悠 悠呦呦。

5 - 35 | 6 - - | 3 - 53 | 2 - - | 3 2 3 | 5 6 5 | 3 - 32 | 1 1 1 ‖
咿 呀儿 呦， 咿 呀儿 呦， 我 从 来 不 回 头不 回 头呦呦。

32

1=C 2/4

西藏民歌《多快乐，多幸福》

3 3 2 3 | 1 6̣ | 2 2 3 5 | 6 6 | 6 1 6 5 |
我们聚在 一 起， 查啦羊卓 啦。 亲亲热热

2. 3 5 6 | 5 3 2 1 | 6̣ 6̣ | 6̣ 1 2 3 | 6 5 3 |
在 一 起，一呀二呀三 三。 唢呐铃 铃，

2 6̣ 2 | 2 - | 6̣ 1 2 3 | 6 5 3 | 2 6̣ 2 | 2 - ‖
喇叭嘟 嘟。 多 么 快 乐， 多 么 幸 福。

33

1=C 2/4

山西童谣《放羊歌》

6 1 5 3 | 6 1 5 3 | 6 - | 6 - | 5 5 6 | 6 5 3 1 |
放 羊 过 山 坡， 青 草 儿多 又

2 - | 2 - | 3 5 6 1 | 3 2 1 6̣ | 3 3 5 2 1 | 6̣ - | 6̣ - ‖
多， 羊儿 肥来 羊儿 壮， 放羊的笑呵 呵。

34

1=F 2/4

四川民歌《数蛤蟆》

5 3 5 3	5 1 2	5 3 5 3	5 1 2	5 3 5 3
一只 蛤蟆 一张 嘴，	两只 眼睛	四条 腿，		乒乒 乓乓

1 2̂ 3 2. 1	6̣ 1 6̣ 1 2	1 6̂ 5̣	6̣ 1 6̣ 1 2	1 6̂ 5̣
跳下 水 呀	蛤蟆不吃水，	太平 年。	蛤蟆不吃水，	太平 年。

3 5 2 3 5	3 1 2	3 5 2 3 5	3 1 2 ‖
荷儿 梅子 兮，	水上 漂。	荷儿 梅子 兮，	水上 漂。

35

1=D 2/4 3/4 较快

云南民歌《猜调》

5 1̇ 1̇ 6̂ 5̇ 5 5 6 5	5 5 7.̣ 7̣ 7̣ 1 2	2 5̣ 7̣ 7̣ 1 2	4 2 7̣ 7̣ 1 2 2
1.小乖 乖来 小乖乖，	我们说给 你们猜，	什么长， 长上 天？	哪样长长 海中间？
2.小乖 乖来 小乖乖，	你们说给 我们猜，	银河长， 长上 天，	莲藕长长 海中间？
3.小乖 乖来 小乖乖，	我们说给 你们猜，	什么团， 团上 天？	哪样团团 海中间？
4.小乖 乖来 小乖乖，	你们说给 我们猜，	月亮团， 团上 天？	荷叶团团 海中间？

2 5 7̣ 7̣	5 7̣ 1 2	4 2 7̣ 7̣ 1 2	2 2̂1 6̂	6̂ 5̣ - ‖
什么长长	街前卖(嘛)？	哪样长长 妹跟	前 (啰	喂)？
米线长长	街前卖(嘛)？	丝线长长 妹跟	前 (啰	喂)。
什么团团	街前卖(嘛)？	哪样团团 妹跟	前 (啰	喂)？
粑粑团团	街前卖(嘛),	镜子团团 妹跟	前 (啰	喂)。

第十四单元　听觉训练

一、听辨音的性质

1. 听辨音的高低

你会听见两个连续弹出的音，一个音比另外一个音要高，请在比较高的那个音的空格上画"○"。每个例子只弹一遍，第一个例子已经给出了正确的答案（其他听辨内容由教师自行拟定）。

例子：

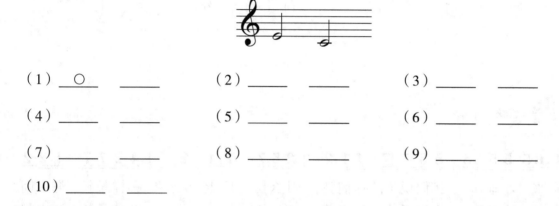

（1）　○　　____　　　　（2）　____　　____　　　　（3）　____　　____

（4）　____　　____　　　　（5）　____　　____　　　　（6）　____　　____

（7）　____　　____　　　　（8）　____　　____　　　　（9）　____　　____

（10）　____　　____

2. 听辨音的长短

你会听见两个连续弹出的音，一个音的时值比另外一个音要长，请在比较长的那个音的空格上画"○"。每个例子只弹一遍，第一个例子已经给出了正确的答案（其他听辨内容由教师自行拟定）。

例子：

（1）　____　　○　　　　（2）　____　　____　　　　（3）　____　　____

（4）　____　　____　　　　（5）　____　　____　　　　（6）　____　　____

（7）　____　　____　　　　（8）　____　　____　　　　（9）　____　　____

（10）　____　　____

3. 听辨音的强弱

你会听见两个连续弹出的音，一个音比另外一个音要强，请在比较强的那个音的空格上画"○"。每个例子只弹一遍，第一个例子已经给出了正确的答案（其他听辨内容由教师自行拟定）。

例子:

(1) ○ _____ (2) _____ (3) _____
(4) _____ (5) _____ (6) _____
(7) _____ (8) _____ (9) _____
(10) _____

4. 听辨音的特性

在下面的每个练习中，你会听见两个连续弹出的音，每一个练习中，音的四种特性的一种已经被改变了，这四种特性分别是：音高、音长、音强、音色。其中三种特性会保持，只有一种会改变，请在改变的选项下面划线（听辨内容由教师自行拟定，建议用电钢琴、电子琴弹奏）。

（1）音高、音长、音强、音色　　（2）音高、音长、音强、音色
（3）音高、音长、音强、音色　　（4）音高、音长、音强、音色
（5）音高、音长、音强、音色　　（6）音高、音长、音强、音色
（7）音高、音长、音强、音色　　（8）音高、音长、音强、音色
（9）音高、音长、音强、音色　　（10）音高、音长、音强、音色

5. 听辨音的谱号

一般来说，比中央C高的音会使用高音谱号，比中央C低的音会使用低音谱号。在下面的每个练习中，你会先听到一个中央C，然后听到一组三个音。请找出三个音中哪些应该使用高音谱号？哪些应该使用低音谱号？在例子中圈出正确的谱号。第一个例子已经给出了正确的答案（其他听辨内容由教师自行拟定）。

例子:

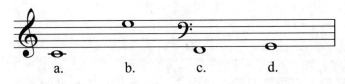

（1）a. 中央C　（2）a. 中央C　（3）a. 中央C　（4）a. 中央C　（5）a. 中央C
　　b.⑦　　　　b. 𝄞 𝄢　　　　b. 𝄞 𝄢　　　　b. 𝄞 𝄢　　　　b. 𝄞 𝄢
　　c. 𝄞⑨　　　c. 𝄞 𝄢　　　　c. 𝄞 𝄢　　　　c. 𝄞 𝄢　　　　c. 𝄞 𝄢
　　d. 𝄞⑨　　　d. 𝄞 𝄢　　　　d. 𝄞 𝄢　　　　d. 𝄞 𝄢　　　　d. 𝄞 𝄢

（6）a. 中央C　（7）a. 中央C　（8）a. 中央C　（9）a. 中央C　（10）a. 中央C
　　b. 𝄞 𝄢　　　b. 𝄞 𝄢　　　　b. 𝄞 𝄢　　　　b. 𝄞 𝄢　　　　b. 𝄞 𝄢
　　c. 𝄞 𝄢　　　c. 𝄞 𝄢　　　　c. 𝄞 𝄢　　　　c. 𝄞 𝄢　　　　c. 𝄞 𝄢
　　d. 𝄞 𝄢　　　d. 𝄞 𝄢　　　　d. 𝄞 𝄢　　　　d. 𝄞 𝄢　　　　d. 𝄞 𝄢

6. 在简单的旋律中找错误

在下面的每个练习中，你会听到并看见一条四个音的旋律。第一个音符是正确的，但是根据演奏，另外三个音符中有一个是错误的。圈出不正确的音符。第一个例子（第二个音弹 g^2 以外的音）已经给出了正确答案。其他例子要把后三个音中的一个弹错，每条旋律弹两遍。

例子：

二、听辨节拍与节奏

（1）你会听到十条很短的旋律。每条旋律都是 $\frac{2}{4}$ 或 $\frac{3}{4}$ 拍子（二拍子或者三拍子）。在每个练习中，确定拍子并将正确的拍号圈出来。每个练习弹两遍（听辨内容由教师自行拟定）。

（2）在节奏中找错误。每个练习的记谱中有一个小节与你听到的不一样（听辨内容由教师根据题例自行拟定）。找出与你所听不符的那一个小节，并圈出代表这一小节的字母。每个练习弹两遍。第一个例子已经给出了正确答案。

例子：

（3）你会在练习中的某些拍子上听到三连音。圈出那些三连音出现的拍子位置。第一个例子已经给出了正确答案。每个练习弹两遍（其他听辨内容由教师自行拟定）。

例子：

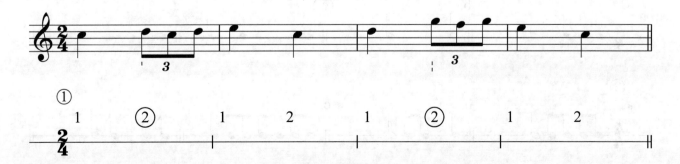

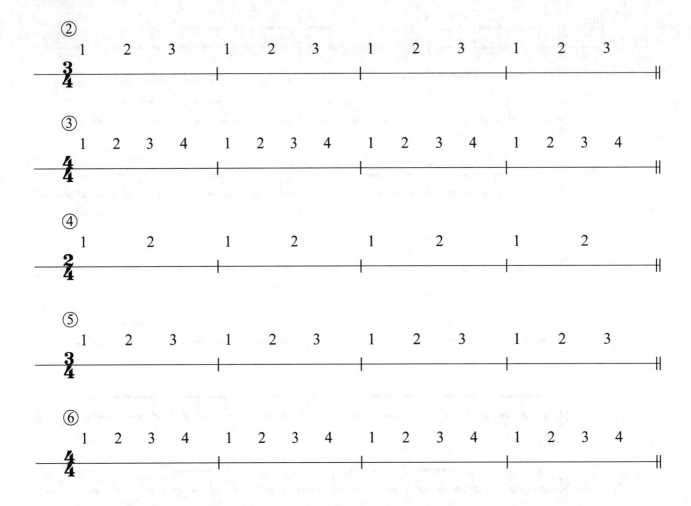

（4）在下面的每个练习中，你会听到一条旋律，这条旋律中每小节都使用同样的节奏型。答案中会给出四种可能的节奏型，你需要选出你所听到的那个节奏型。圈出代表正确节奏型的字母。教师会在演奏每个练习之前击打两小节的拍子。每个练习弹两遍（其他听辨内容由教师自行拟定）。

例子（教师弹奏）：

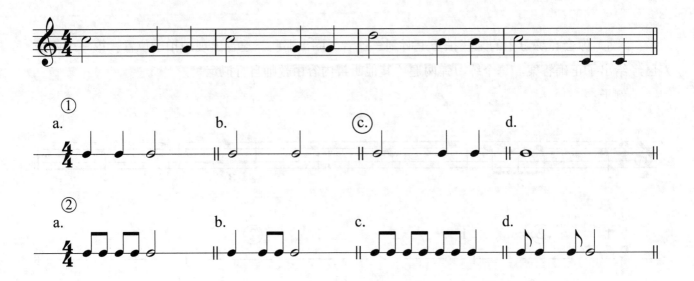

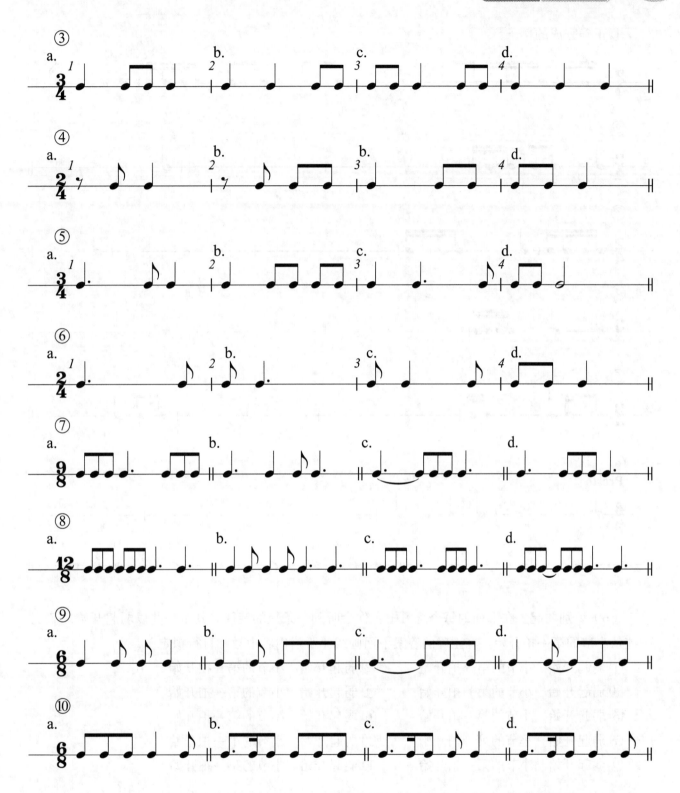

（5）下面是一系列未完成的节奏练习。你会听到完整的练习，在空格处写出缺少的节奏时值。第一个例子已经给出了正确答案。每个练习弹两遍（其他听辨内容由教师自行拟定）。

例子：

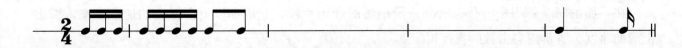

① 正确完成的例子：

（6）识别弱起。在下面的每个练习中，你会听到一条短的旋律。其中一些以弱起开始，而另一些从小节的第一拍开始。在正确的答案下面画线（听辨内容由教师自行拟定）。

① 弱起开始　小节的第一拍开始　　② 弱起开始　小节的第一拍开始
③ 弱起开始　小节的第一拍开始　　④ 弱起开始　小节的第一拍开始
⑤ 弱起开始　小节的第一拍开始　　⑥ 弱起开始　小节的第一拍开始
⑦ 弱起开始　小节的第一拍开始　　⑧ 弱起开始　小节的第一拍开始
⑨ 弱起开始　小节的第一拍开始　　⑩ 弱起开始　小节的第一拍开始

三、听辨速度与演奏法

1. 识别速度

在下面的每个练习中，你会听到一段很短的音乐片段，它们都以下面标出的速度演奏。圈出正确的速度（听辨内容由教师自行拟定）。

速度记号有：慢板（Adagio）＝非常慢的　　　行板（Andante）＝慢速的（走路的速度）
　　　　　　中板（Moderato）＝中速的　　　　快板（Allegro）＝快速的
　　　　　　急板（Presto）＝非常快的

（1）a. 行板　　　　b. 中板　　　　c. 急板
（2）a. 行板　　　　b. 快板　　　　c. 急板
（3）a. 行板　　　　b. 快板　　　　c. 急板
（4）a. 慢板　　　　b. 行板　　　　c. 急板
（5）a. 慢板　　　　b. 中板　　　　c. 快板
（6）a. 慢板　　　　b. 中板　　　　c. 急板

2. 识别演奏法

下面每个练习中包含一小段音乐，每首曲子会按下面两种方法中的一种演奏：断奏——将音符时值缩短，音符之间会有分离和间歇；连奏——音符之间没有停顿，一个紧接着另一个。在每个练习中，在正确的演奏法下面画线（听辨内容由教师自行拟定）。

（1）断奏 连奏　　（2）断奏 连奏　　（3）断奏 连奏　　（4）断奏 连奏　　（5）断奏 连奏

四、听辨音程

（1）你会听到三个分开演奏的旋律音程。其中一个音程是半音，其他两个音程比半音大。圈出表示半音的那个字母。第一个例子已经给出了正确答案。每个例子弹两遍（其他听辨内容由教师自行拟定）。

例子：

① a.　　　　b.　　　　ⓒ　　　　② a.　　　　b.　　　　c.
③ a.　　　　b.　　　　c.　　　　④ a.　　　　b.　　　　c.
⑤ a.　　　　b.　　　　c.　　　　⑥ a.　　　　b.　　　　c.
⑦ a.　　　　b.　　　　c.　　　　⑧ a.　　　　b.　　　　c.
⑨ a.　　　　b.　　　　c.　　　　⑩ a.　　　　b.　　　　c.

（2）你会听到三个独立的和声音程。两个是全音，另外一个是半音，圈出代表半音的那个字母（听辨内容由教师自行拟定）。

① a.　　　　b.　　　　c.　　　　② a.　　　　b.　　　　c.
③ a.　　　　b.　　　　c.　　　　④ a.　　　　b.　　　　c.
⑤ a.　　　　b.　　　　c.　　　　⑥ a.　　　　b.　　　　c.
⑦ a.　　　　b.　　　　c.　　　　⑧ a.　　　　b.　　　　c.
⑨ a.　　　　b.　　　　c.　　　　⑩ a.　　　　b.　　　　c.

（3）在下面的每个练习中，你会听到三个和声音程。一个是大二度（M2），一个是小二度（m2），一个是大于二度的音程（X）。在下面的空格中填入你听到的音程的符号（听辨内容由教师自行拟定）。

① a. _____ b. _____ c. _____
② a. _____ b. _____ c. _____
③ a. _____ b. _____ c. _____
④ a. _____ b. _____ c. _____
⑤ a. _____ b. _____ c. _____
⑥ a. _____ b. _____ c. _____
⑦ a. _____ b. _____ c. _____
⑧ a. _____ b. _____ c. _____
⑨ a. _____ b. _____ c. _____
⑩ a. _____ b. _____ c. _____

（4）在下面的每个练习中，你会听到一组四个音符。这些音符会产生大二度（M2）和小二度（m2）音程。其中两个是大二度，一个是小二度。根据你听到的内容，在下面的空格中填入正确的音程（听辨内容由教师自行拟定）。

① a. _____ b. _____ c. _____ d. _____
② a. _____ b. _____ c. _____ d. _____
③ a. _____ b. _____ c. _____ d. _____
④ a. _____ b. _____ c. _____ d. _____
⑤ a. _____ b. _____ c. _____ d. _____
⑥ a. _____ b. _____ c. _____ d. _____

（5）在下面的每个练习中，你会听到一条由七个音组成的旋律。如果你听到两个音组成了大二度或者小二度（M2 或 m2），那就在两个代表音符的数字中间记一个＋号，如果是其他的音程就不要做任何标记。第一个例子已经给出了正确答案（其他听辨内容由教师自行拟定）。

例子：

① a ＿+＿ b ＿+＿ c ＿+＿ d ＿+＿ e _____ f _____ g
② a _____ b _____ c _____ d _____ e _____ f _____ g
③ a _____ b _____ c _____ d _____ e _____ f _____ g
④ a _____ b _____ c _____ d _____ e _____ f _____ g
⑤ a _____ b _____ c _____ d _____ e _____ f _____ g
⑥ a _____ b _____ c _____ d _____ e _____ f _____ g

（6）在下面的每个练习中，教师会弹三个旋律音程。其中只有一个是大三度音程。圈出代表大三度音程的字母（听辨内容由教师自行拟定）。

① a.　　　　　b.　　　　　c.　　　　② a.　　　　　b.　　　　　c.
③ a.　　　　　b.　　　　　c.　　　　④ a.　　　　　b.　　　　　c.
⑤ a.　　　　　b.　　　　　c.　　　　⑥ a.　　　　　b.　　　　　c.
⑦ a.　　　　　b.　　　　　c.　　　　⑧ a.　　　　　b.　　　　　c.
⑨ a.　　　　　b.　　　　　c.　　　　⑩ a.　　　　　b.　　　　　c.

（7）在下面的每个练习中，教师会弹三个和声音程。其中只有一个是小三度音程。圈出代表小三度音程的字母（听辨内容由教师自行拟定）。

① a.　　　　　b.　　　　　c.　　　　② a.　　　　　b.　　　　　c.
③ a.　　　　　b.　　　　　c.　　　　④ a.　　　　　b.　　　　　c.
⑤ a.　　　　　b.　　　　　c.　　　　⑥ a.　　　　　b.　　　　　c.
⑦ a.　　　　　b.　　　　　c.　　　　⑧ a.　　　　　b.　　　　　c.
⑨ a.　　　　　b.　　　　　c.　　　　⑩ a.　　　　　b.　　　　　c.

（8）在下面的每个练习中，教师会弹一个和声音程。这个音程可能是大三度或者小三度。在你听到的音程名称下面画线。第一个例子已经给出了正确答案（其他听辨内容由教师自行拟定）。

例子：

① <u>大三度</u>　小三度　　　　② 大三度　小三度
③ 大三度　小三度　　　　④ 大三度　小三度
⑤ 大三度　小三度　　　　⑥ 大三度　小三度
⑦ 大三度　小三度　　　　⑧ 大三度　小三度
⑨ 大三度　小三度　　　　⑩ 大三度　小三度

（9）在下面的每个练习中，你会听到一条四个音的旋律。其中的两个音会构成大三度音程。在表示大三度的短语下面画线，第一个例子已经给出了正确答案（其他听辨内容由教师自行拟定）。

例子：

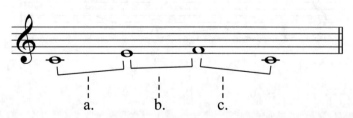

① <u>a. 在第一个和第二个音之间</u>　b. 在第二个和第三个音之间　c. 在第三个和第四个音之间
② a. 在第一个和第二个音之间　b. 在第二个和第三个音之间　c. 在第三个和第四个音之间
③ a. 在第一个和第二个音之间　b. 在第二个和第三个音之间　c. 在第三个和第四个音之间

④ a. 在第一个和第二个音之间　b. 在第二个和第三个音之间　c. 在第三个和第四个音之间
⑤ a. 在第一个和第二个音之间　b. 在第二个和第三个音之间　c. 在第三个和第四个音之间
⑥ a. 在第一个和第二个音之间　b. 在第二个和第三个音之间　c. 在第三个和第四个音之间
⑦ a. 在第一个和第二个音之间　b. 在第二个和第三个音之间　c. 在第三个和第四个音之间
⑧ a. 在第一个和第二个音之间　b. 在第二个和第三个音之间　c. 在第三个和第四个音之间
⑨ a. 在第一个和第二个音之间　b. 在第二个和第三个音之间　c. 在第三个和第四个音之间
⑩ a. 在第一个和第二个音之间　b. 在第二个和第三个音之间　c. 在第三个和第四个音之间

（10）在下面的每个练习中，你会听到一组四个和声音程。其中两个是二度（大二度或者小二度）；两个是三度（大三度或者小三度）。在空格里填上正确的缩写符号：M3，大三度；m3，小三度；M2，大二度；m2，小二度。第一个例子已经给出了正确答案（其他听辨内容由教师自行拟定）。

例子：

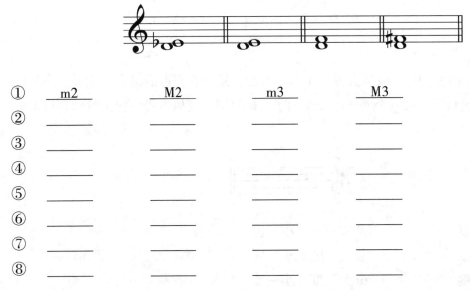

① ___m2___　　___M2___　　___m3___　　___M3___
② _____　　_____　　_____　　_____
③ _____　　_____　　_____　　_____
④ _____　　_____　　_____　　_____
⑤ _____　　_____　　_____　　_____
⑥ _____　　_____　　_____　　_____
⑦ _____　　_____　　_____　　_____
⑧ _____　　_____　　_____　　_____

（11）在下面的每个练习中，你会听到一组三个旋律音程。两个是八度音程，另一个是其他的音程。在表示八度音程的短语下面画线。第一个例子已经给出了正确答案。每个练习弹两遍（其他听辨内容由教师自行拟定）。

例子：

① a. 在第一个和第二个音之间　b. 在第二个和第三个音之间　c. <u>在第三个和第四个音之间</u>
② a. 在第一个和第二个音之间　b. 在第二个和第三个音之间　c. 在第三个和第四个音之间
③ a. 在第一个和第二个音之间　b. 在第二个和第三个音之间　c. 在第三个和第四个音之间

④ a. 在第一个和第二个音之间　　b. 在第二个和第三个音之间　　c. 在第三个和第四个音之间
⑤ a. 在第一个和第二个音之间　　b. 在第二个和第三个音之间　　c. 在第三个和第四个音之间
⑥ a. 在第一个和第二个音之间　　b. 在第二个和第三个音之间　　c. 在第三个和第四个音之间
⑦ a. 在第一个和第二个音之间　　b. 在第二个和第三个音之间　　c. 在第三个和第四个音之间
⑧ a. 在第一个和第二个音之间　　b. 在第二个和第三个音之间　　c. 在第三个和第四个音之间
⑨ a. 在第一个和第二个音之间　　b. 在第二个和第三个音之间　　c. 在第三个和第四个音之间
⑩ a. 在第一个和第二个音之间　　b. 在第二个和第三个音之间　　c. 在第三个和第四个音之间

（12）在下面的每个练习中，你会听到四个和声音程。其中三个是八度音程，另外一个是其他音程。圈出表示八度音程的字母。每个练习弹两遍。第一个例子已经给出了正确答案（其他听辨内容由教师自行拟定）。

例子：

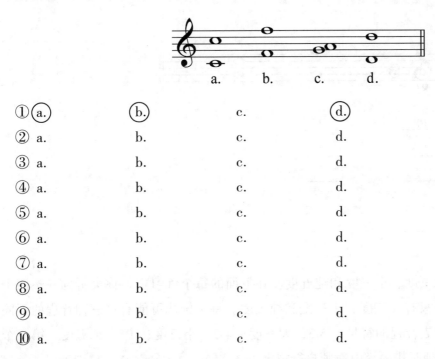

① ⓐ.　　　ⓑ.　　　c.　　　ⓓ.
② a.　　　b.　　　c.　　　d.
③ a.　　　b.　　　c.　　　d.
④ a.　　　b.　　　c.　　　d.
⑤ a.　　　b.　　　c.　　　d.
⑥ a.　　　b.　　　c.　　　d.
⑦ a.　　　b.　　　c.　　　d.
⑧ a.　　　b.　　　c.　　　d.
⑨ a.　　　b.　　　c.　　　d.
⑩ a.　　　b.　　　c.　　　d.

（13）在旋律中识别纯五度。在下面的每个练习中，你会听到一条四个音的旋律。其中的两个音会构成纯五度音程。在表示纯五度的短语下面画线。每个练习会弹两遍。第一个例子已经给出了正确答案（其他听辨内容由教师自行拟定）。

例子：

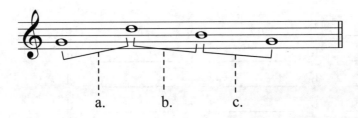

① a. <u>在第一个和第二个音之间</u>　　b. 在第二个和第三个音之间　　c. 在第三个和第四个音之间
② a. 在第一个和第二个音之间　　b. 在第二个和第三个音之间　　c. 在第三个和第四个音之间

③ a. 在第一个和第二个音之间　　b. 在第二个和第三个音之间　　c. 在第三个和第四个音之间
④ a. 在第一个和第二个音之间　　b. 在第二个和第三个音之间　　c. 在第三个和第四个音之间
⑤ a. 在第一个和第二个音之间　　b. 在第二个和第三个音之间　　c. 在第三个和第四个音之间
⑥ a. 在第一个和第二个音之间　　b. 在第二个和第三个音之间　　c. 在第三个和第四个音之间
⑦ a. 在第一个和第二个音之间　　b. 在第二个和第三个音之间　　c. 在第三个和第四个音之间
⑧ a. 在第一个和第二个音之间　　b. 在第二个和第三个音之间　　c. 在第三个和第四个音之间
⑨ a. 在第一个和第二个音之间　　b. 在第二个和第三个音之间　　c. 在第三个和第四个音之间
⑩ a. 在第一个和第二个音之间　　b. 在第二个和第三个音之间　　c. 在第三个和第四个音之间

（14）识别纯八度、纯五度和大三度。在下面的每个练习中，你会听到三个和声音程。一个是纯五度（P5），一个是纯八度（P8），一个是大三度（M3）。用正确的符号标记每个你听到的音程。每个练习会弹两遍。第一个例子已经给出了正确答案（其他听辨内容由教师自行拟定）。

例子：

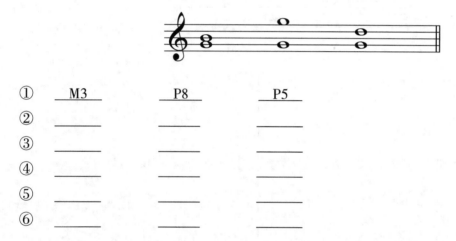

① 　M3　　　　　P8　　　　　P5
② ＿＿＿＿＿　＿＿＿＿＿　＿＿＿＿＿
③ ＿＿＿＿＿　＿＿＿＿＿　＿＿＿＿＿
④ ＿＿＿＿＿　＿＿＿＿＿　＿＿＿＿＿
⑤ ＿＿＿＿＿　＿＿＿＿＿　＿＿＿＿＿
⑥ ＿＿＿＿＿　＿＿＿＿＿　＿＿＿＿＿

（15）识别旋律中的大三度、小三度和纯五度。在下面的每个练习中，你会听到一条四个音的旋律。旋律中使用的音程只有大三度、小三度和纯五度。每条旋律可能有这三种音程的不同组合。在下面的空格中填入代表音程的符号：M3，大三度；m3，小三度；P5，纯五度。第一个例子已经给出了正确答案（其他听辨内容由教师自行拟定）。

例子：

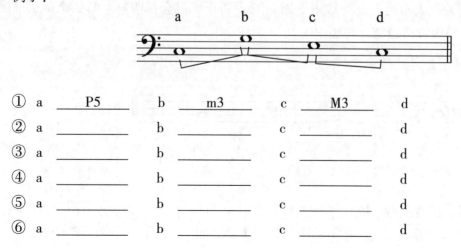

① a 　P5　　　b 　m3　　　c 　M3　　　d
② a ＿＿＿＿　b ＿＿＿＿　c ＿＿＿＿　d
③ a ＿＿＿＿　b ＿＿＿＿　c ＿＿＿＿　d
④ a ＿＿＿＿　b ＿＿＿＿　c ＿＿＿＿　d
⑤ a ＿＿＿＿　b ＿＿＿＿　c ＿＿＿＿　d
⑥ a ＿＿＿＿　b ＿＿＿＿　c ＿＿＿＿　d

⑦ a _____ b _____ c _____ d
⑧ a _____ b _____ c _____ d

（16）识别旋律中的大小三度、大小二度和纯五度。在下面的每个练习中，你会听到一条四个音的旋律。旋律使用的音程有大小三度、大小二度和纯五度。在下面的空格中填入代表音程的符号：M3，大三度；m3，小三度；M2，大二度；m2，小二度；P5，纯五度。第一个例子已经给出正确答案。每个练习弹两遍（其他听辨内容由教师自行拟定）。

例子：

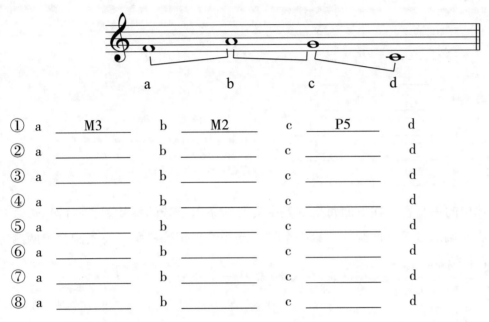

① a M3 b M2 c P5 d
② a _____ b _____ c _____ d
③ a _____ b _____ c _____ d
④ a _____ b _____ c _____ d
⑤ a _____ b _____ c _____ d
⑥ a _____ b _____ c _____ d
⑦ a _____ b _____ c _____ d
⑧ a _____ b _____ c _____ d

（17）识别音程。在下面的每个练习中，你会听到四个和声音程。在答案中，有三个是正确的，但是其中一个答案跟你听到的音程不一致。在每个练习中圈出不正确的答案。每个练习弹两遍。第一个例子已经给出了正确答案（其他听辨内容由教师自行拟定）。

例子：

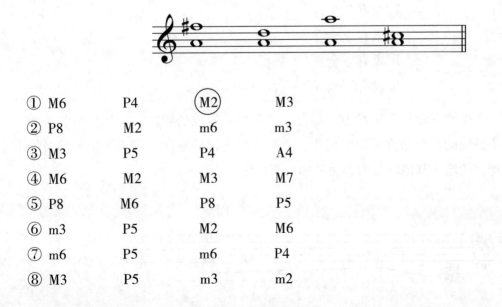

① M6 P4 (M2) M3
② P8 M2 m6 m3
③ M3 P5 P4 A4
④ M6 M2 M3 M7
⑤ P8 M6 P8 P5
⑥ m3 P5 M2 M6
⑦ m6 P5 m6 P4
⑧ M3 P5 m3 m2

（18）识别旋律音程的纯五度和三全音。在下面的每个练习中，你会听到三个旋律音程。其中一个是纯五度，一个是三全音，另外一个是其他音程。在纯五度音程下打×，三全音下打√，空出另外一个音程。每个练习弹一次。第一个例子已经给出正确答案（其他听辨内容由教师自行拟定）。

例子：

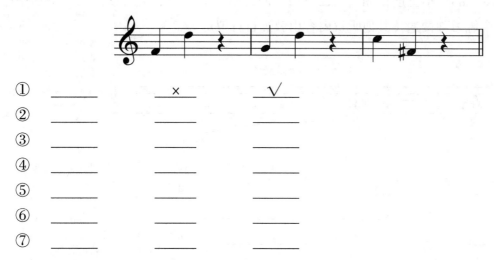

① ____ × √
② ____ ____ ____
③ ____ ____ ____
④ ____ ____ ____
⑤ ____ ____ ____
⑥ ____ ____ ____
⑦ ____ ____ ____

（19）识别旋律中的三全音。在下面每个练习中会有一条六个音的旋律。一些旋律包含三全音，一些则没有。在正确的答案下面画线。第一个例子已经给出正确答案。每条旋律弹两遍（其他听辨内容由教师自行拟定）。

例子：

① a. <u>包含三全音</u> b. 没有三全音
② a. 包含三全音 b. 没有三全音
③ a. 包含三全音 b. 没有三全音
④ a. 包含三全音 b. 没有三全音
⑤ a. 包含三全音 b. 没有三全音
⑥ a. 包含三全音 b. 没有三全音

（20）识别所有音程。下面每个练习中，都有一段四个音组成的旋律。左侧给出的每两个音构成的音程顺序是不正确的。根据你听到的旋律，重新调整音程的顺序。第一个例子已经给出了正确答案。每条旋律弹两遍（其他听辨内容由教师自行拟定）。

例子：

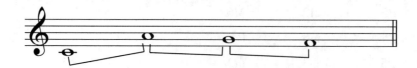

① M2　　M6　　M2　　　　M6　　　　　M2　　　　　M2
② m3　　M2　　P4　　　　____　　　　____　　　　____
③ M3　　P5　　M2　　　　____　　　　____　　　　____
④ m7　　m2　　三全音　　____　　　　____　　　　____

（21）识别所有音程。在下面的每条练习中，你会听到三个和声音程。左侧列出了每个练习中的音程名称，但是它们的顺序是不对的。在右侧的空格里，根据你所听到的重新调整音程的顺序。第一个例子已经给出了正确答案。每个练习弹两遍（其他听辨内容由教师自行拟定）。

例子：

① M3　　m7　　P5　　　　P5　　　　　m7　　　　　M3
② P4　　M6　　M2　　　　____　　　　____　　　　____
③ M6　　m5　　P8　　　　____　　　　____　　　　____
④ P4　　A4　　M3　　　　____　　　　____　　　　____

五、听辨和弦

（1）密集排列的三和弦。下面每个练习的和弦中，只有一个是大三和弦。圈出代表大三和弦的字母。第一个例子已经给出了正确答案（其他听辨内容由教师自行拟定）。

例子：

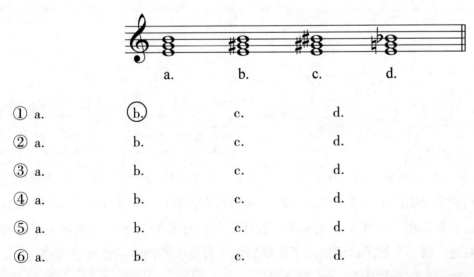

① a.　　ⓑ.　　c.　　d.
② a.　　b.　　c.　　d.
③ a.　　b.　　c.　　d.
④ a.　　b.　　c.　　d.
⑤ a.　　b.　　c.　　d.
⑥ a.　　b.　　c.　　d.

（2）下面的例子中，教师会弹奏三个分解形式的三和弦。其中一个是大三和弦。圈出代表大三和弦的字母。第一个例子已经给出正确答案。每个例子弹两遍（其他听辨内容由教师自行拟定）。

例子：

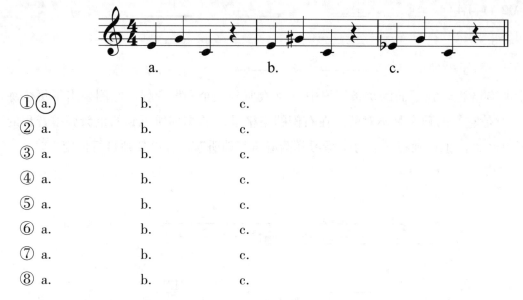

① a. ⓐ b. c.
② a. b. c.
③ a. b. c.
④ a. b. c.
⑤ a. b. c.
⑥ a. b. c.
⑦ a. b. c.
⑧ a. b. c.

（3）识别大三和弦与小三和弦。在下面的每个练习中，你会听到四个和弦。其中一个是小三和弦，一个是大三和弦，另外两个是其他和弦。用"M"标记大三和弦，"m"表示小三和弦，其他的和弦都不用标记。每个练习弹两遍。第一个例子已经给出正确答案（其他听辨内容由教师自行拟定）。

例子：

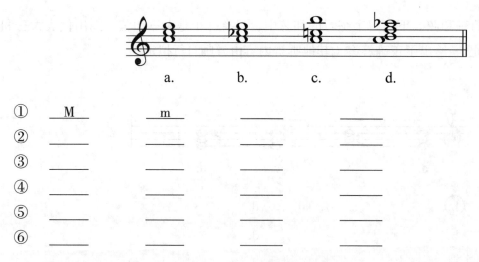

① M m ____ ____
② ____ ____ ____ ____
③ ____ ____ ____ ____
④ ____ ____ ____ ____
⑤ ____ ____ ____ ____
⑥ ____ ____ ____ ____

（4）识别大三和弦、小三和弦、增三和弦和减三和弦。在下面的每个练习中，你会听到密集排列的三个三和弦。例子左边给出了三个和弦的性质，M表示大三和弦，m表示小三和弦，d表示减三和弦，A表示增三和弦。但是顺序是不正确的。按听到的顺序在右边的空格里填入正确的和弦符号。每个练习弹两遍。第一个例子已经给出了正确答案（其他听辨内容由教师自行拟定）。

例子：

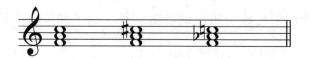

① m M A M A m
② m A M ___ ___ ___
③ A m M ___ ___ ___
④ d M m ___ ___ ___

剩下的练习基本相同，但是你不会知道和弦的性质。在空白处填入和弦的名称（使用上面的缩写）。每个练习弹两遍。

⑤ ___ ___ ___ ⑥ ___ ___ ___
⑦ ___ ___ ___ ⑧ ___ ___ ___
⑨ ___ ___ ___ ⑩ ___ ___ ___
⑪ ___ ___ ___ ⑫ ___ ___ ___

六、听辨调式与音阶

（1）在下面的每个练习中，你会听到四条音阶。其中只有一条是自然大调音阶。圈出代表大调音阶的字母。第一个例子已经给出了正确答案（其他听辨内容由教师自行拟定）。

例子：

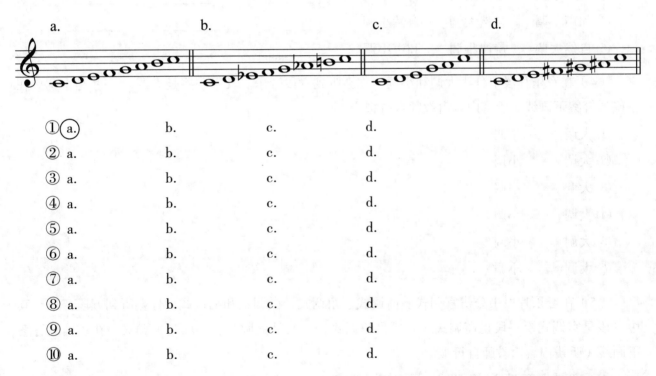

① (a.) b. c. d.
② a. b. c. d.
③ a. b. c. d.
④ a. b. c. d.
⑤ a. b. c. d.
⑥ a. b. c. d.
⑦ a. b. c. d.
⑧ a. b. c. d.
⑨ a. b. c. d.
⑩ a. b. c. d.

（2）在下面的每个练习中，教师会用三种不同的方式演奏同一条旋律。只有一种是用自然大调音阶演奏的，其他两种都是用别的音阶。圈出代表大调音阶的字母（听辨内容由教师自行拟定）。

① a. b. c.
② a. b. c.
③ a. b. c.

④ a.　　　　　b.　　　　　c.
⑤ a.　　　　　b.　　　　　c.
⑥ a.　　　　　b.　　　　　c.

（3）识别自然大调、自然小调、旋律小调与和声小调音阶。在下面的每个练习中，你会听到三条音阶（只有上行）。例子的左侧会列出所演奏音阶的名称，但是它们的顺序是不正确的。按照演奏的顺序重新调整音阶的名称。第一个例子已经给出了正确答案。每个练习弹两遍（其他听辨内容由教师自行拟定）。

例子：

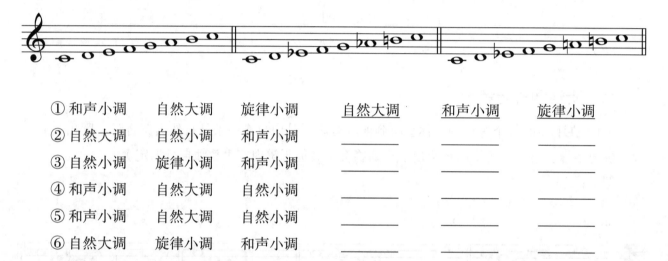

① 和声小调　　自然大调　　旋律小调　　自然大调　　和声小调　　旋律小调
② 自然大调　　自然小调　　和声小调　　_____　　_____　　_____
③ 自然小调　　旋律小调　　和声小调　　_____　　_____　　_____
④ 和声小调　　自然大调　　自然小调　　_____　　_____　　_____
⑤ 和声小调　　自然大调　　自然小调　　_____　　_____　　_____
⑥ 自然大调　　旋律小调　　和声小调　　_____　　_____　　_____

（4）在音乐片段中分辨大调和小调。你会听到六段音乐。其中一些是大调，一些是小调。在正确的答案下画线（听辨内容由教师自行拟定）。

① 大调　　小调
② 大调　　小调
③ 大调　　小调
④ 大调　　小调
⑤ 大调　　小调
⑥ 大调　　小调

（5）在音乐片段中分辨宫调式、商调式、角调式、徵调式和羽调式。你会听到五段音乐。其中一段是宫调式、一段是商调式、一段是角调式、一段是徵调式、一段是羽调式。在正确的答案下画线（听辨内容由教师自行拟定）。

① 宫调式　　商调式　　角调式　　徵调式　　羽调式
② 宫调式　　商调式　　角调式　　徵调式　　羽调式
③ 宫调式　　商调式　　角调式　　徵调式　　羽调式
④ 宫调式　　商调式　　角调式　　徵调式　　羽调式
⑤ 宫调式　　商调式　　角调式　　徵调式　　羽调式

（6）在下面的每个练习中你都会听到一条旋律。其中的一些在主音上结束，而另外一些不会。但是所有的例子都从主音开始。在每个练习中，在正确的答案下面画线。第一个例子已经给出了正确答案（其他听辨内容由教师自行拟定）。

例子：

① <u>在主音上结束</u>　　　在其他地方结束
② 在主音上结束　　　在其他地方结束
③ 在主音上结束　　　在其他地方结束
④ 在主音上结束　　　在其他地方结束
⑤ 在主音上结束　　　在其他地方结束
⑥ 在主音上结束　　　在其他地方结束
⑦ 在主音上结束　　　在其他地方结束
⑧ 在主音上结束　　　在其他地方结束
⑨ 在主音上结束　　　在其他地方结束
⑩ 在主音上结束　　　在其他地方结束

（7）在乐句结尾识别不稳定音或主音。在下面的每个练习中，你会听到一条短的旋律。这条旋律可能结束于主音，也可能结束于不稳定音。在正确的答案下面画线。每个练习弹两遍（听辨内容由教师自行拟定）。

① 不稳定音　　主音　　② 不稳定音　　主音
③ 不稳定音　　主音　　④ 不稳定音　　主音
⑤ 不稳定音　　主音　　⑥ 不稳定音　　主音
⑦ 不稳定音　　主音　　⑧ 不稳定音　　主音
⑨ 不稳定音　　主音　　⑩ 不稳定音　　主音

附 录

《基本乐理与视唱练耳实训教程》教学内容活页教材安排表

第一学期：

课序	乐理	节拍	节奏	音准	五线谱	简谱	视谱唱词	听觉	备注
第1课									
第2课									
第3课									
第4课									
第5课									
第6课									
第7课									
第8课									
第9课									
第10课									
第11课									
第12课									
第13课									
第14课									
第15课									
第16课									
第17课									
第18课									

第二学期：

课序	乐理	节拍	节奏	音准	五线谱	简谱	视谱唱词	听觉	备注
第1课									
第2课									
第3课									
第4课									
第5课									
第6课									
第7课									
第8课									
第9课									
第10课									
第11课									
第12课									
第13课									
第14课									
第15课									
第16课									
第17课									
第18课									

第三学期：

课序	乐理	节拍	节奏	音准	五线谱	简谱	视谱唱词	听觉	备注
第1课									
第2课									
第3课									
第4课									
第5课									
第6课									
第7课									
第8课									
第9课									
第10课									
第11课									
第12课									
第13课									
第14课									
第15课									
第16课									
第17课									
第18课									

第四学期：

课序	乐理	节拍	节奏	音准	五线谱	简谱	视谱唱词	听觉	备注
第1课									
第2课									
第3课									
第4课									
第5课									
第6课									
第7课									
第8课									
第9课									
第10课									
第11课									
第12课									
第13课									
第14课									
第15课									
第16课									
第17课									
第18课									

第五学期：

课序	乐理	节拍	节奏	音准	五线谱	简谱	视谱唱词	听觉	备注
第1课									
第2课									
第3课									
第4课									
第5课									
第6课									
第7课									
第8课									
第9课									
第10课									
第11课									
第12课									
第13课									
第14课									
第15课									
第16课									
第17课									
第18课									

第六学期：

课序	乐理	节拍	节奏	音准	五线谱	简谱	视谱唱词	听觉	备注
第1课									
第2课									
第3课									
第4课									
第5课									
第6课									
第7课									
第8课									
第9课									
第10课									
第11课									
第12课									
第13课									
第14课									
第15课									
第16课									
第17课									
第18课									

参考文献

[1] 中国音乐家协会音乐考级委员会.音乐基本素养考级教程（上、下册）[M].北京：新华出版社，1998.

[2] 金哲,马伟楠.乐理与视唱练耳[M].北京：高等教育出版社，2011.

[3] 张国庆,张海燕.视唱练耳与乐理[M].北京：中国水利水电出版社，2009.

[4] 孙伟,胡美玲.音乐识谱速成：怎样快速识简谱与五线谱[M].北京：中国出版集团,现代出版社，2013.

[5] 李重光.怎样练视唱[M].长沙：湖南文艺出版社，2002.

[6] 王丽新,马方明.学前教育专业乐理与视唱[M].上海：上海交通大学出版社，2013.

[7] 韩恬恬,潘莎莎.乐理视唱练耳[M].南京：南京大学出版社，2016.

[8] 马吉庆.乐理与视唱练耳[M].北京：教育科学出版社，2013.

[9] 人民教育出版社音乐室.乐理视唱练耳[M].北京：人民教育出版社，2007.

[10] 人民教育出版社音乐室.乐理视唱练耳（第一、二、三册）[M].北京：人民教育出版社，2014.

[11] 人民教育出版社音乐室.唱歌（第一、二、三册）[M].北京：人民教育出版社，2015.

[12] 刘畅,周亚雯,张毅.幼儿歌曲演唱[M].上海：同济大学出版社，2018.

[13] 徐浩,刘世音.声乐[M].北京：高等教育出版社，2011.

[14] 尤家铮,蒋为民.和声听觉训练[M].上海：上海音乐出版社，1991.

[15] 上海音乐学院视唱练耳教研组.单声部视唱教程（上、下）[M].上海：上海音乐出版社，2014.

[16] 上海音乐学院视唱练耳教研组.二声部视唱教程[M].上海：上海音乐出版社，2005.

[17] 许敬行,孙虹.视唱练耳（一、二、三、四）[M].北京：高等教育出版社，2005.

[18] 张华静.幼儿歌曲演唱[M].北京：高等教育出版社，2015.

[19] 人民教育出版社幼儿教育室.幼儿歌曲创编[M].北京：人民教育出版社，1988.

[20] 李重光.基本乐理通用教材[M].北京：高等教育出版社，2004.

[21] 李重光.简谱乐理知识[M].北京：人民音乐出版社，2007.

[22] 曲致政.新乐理教程[M].上海：上海音乐出版社，2002.

[23] 袁丽蓉.基础乐理教程[M].天津：南开大学出版社，2010.

[24] 黄红盈.五线谱基础教程[M].北京：航空工业出版社，2005.